GOLF

輕鬆揮桿
打好高爾夫

王鈞生、王化遠——著

瞭解揮桿物理──學好高爾夫的捷徑

　　喜歡高爾夫的人愈來愈多，無數新手不斷加入高爾夫行列。這些熱情的新手經常上練習場苦練，都希望能早日出道，盡快上場揮桿。問題在於揮桿的動作，別人打起來輕鬆容易，自己打起來困難無比，真不知道是怎麼回事！這些新手積極尋找教練、購買書刊，詢問各種技巧，無非是想找到正確的道路，及早修成正果。其實，學習任何帶有技術性的事物，最好的辦法就是瞭解其原理，才會少走許多冤枉路，也是最踏實的方式。這就像造飛機，要有空氣動力學的知識，才能飛上天；卻不是成天坐看鳥兒飛。高爾夫的揮桿，也是同樣道理，如能知其原理，新手們 才易於尋得改進之道。

　　作者兄弟兩人，哥哥王鈞生，弟弟王化遠，早年分別為機械與電機工程出身，深知原理與實際並重的功效。為能幫助新手上路、自我改進，將原理與實際融合在一起，合編此書，讓高爾夫新手多一個學習管道，找到適合自己的訓練教材。

　　編出此書的過程也頗為曲折。哥哥作者移居美國後，獲得鍋爐及

壓力容器特許檢驗師（Authorized Inspector）的資格，常至各地檢驗機械設備的設計、計算、品管等工作。在日常工作交談之餘，總會涉及美國人最喜歡的運動之一——高爾夫。這些高爾夫愛好者皆愛發表其揮桿高見。本人專業就是規範驗證，只憑證據及來源說話。在此職業習性下，往往發現他們的高見有時不清楚，有時互相衝突，甚至不符物理力學的原理。加上本人頗為喜好 Fly-fishing，曾費時研究捽桿的原理及運用。此時，正可把研習捽桿的力學原理，轉用於揮桿。自此，常在業餘時間，利用本人的力學工程基礎，細心分析揮桿。這種分析研究，和以前研習 Fly-fishing 一樣，原來純屬興趣及消遣性質，沒料到，竟演繹出許多實際成果，因此興緻愈高，斷斷續續終至完成揮桿的物理力學分析。在成稿之前，特地尋訪同類的相關書籍，卻很驚訝的發覺，竟然沒有一本與本文重覆，且有許多重要因素（如揮桿必有的加速度），在可找到的書刊中，皆未論及。這也表示本書的獨特之處。

弟弟作者在美讀書時，就開始喜歡打高爾夫。但時間到底有限，

沒有充裕的時間練球，只能說憑熱情上場玩球，桿數老是在 95 ～ 100 之間徘徊。偶爾打到 88、89 桿，就欣喜不已。同時，也親身體會到新手與缺少時間練球者的困擾與困境。

　　直到幾年前，聽到哥哥在業餘研究高爾夫揮桿的物理原理。看他講得頗有依據及道理，就將他說的，再和自己對物理力學的瞭解，做個對照及研究，終於發現一個學習揮桿的盲點，也是許多教練都沒注意到的問題：完全符合標準的揮桿方式（簡稱：全揮桿），不是人類的本能動作，要做到全揮桿的門檻很高。對沒有充裕時間練習的人來說，可以說很難做到。簡言之，就是「因材施教」的問題。

　　因此，本人對於新手、沒有充裕時間練習，以及揮桿始終不順暢的人，不但樂於提供揮桿打球的意見，還願提出一個獨特的意見：那就是既然辦不到全揮桿，何不選用「半揮桿」？簡言之，就是調整並簡化一下揮桿方式，只轉肩膀，不必強轉臀部，能轉多少就多少，這樣仍可享受打球的樂趣。就本人而言，只這一項改變，本人仍可將桿數從 95 ～ 100 降到 85 桿左右。近年來還曾通過香港長春職業高爾夫

協會的檢測。

　　兄弟兩人合作編出此書的目的，正是在於幫助這些新手、沒太多時間練球，以及揮桿老是不順的人，早日通過艱澀的學習曲線，修成正果。因為這些新手對揮桿已略有經驗，無需花費篇幅於入門的瑣碎細節，而是直攻重點，精簡內容，力求中肯實用，讓新手一目瞭然，還可節省讀者的時間。

　　本書先從揮桿的物理力學談起。高爾夫的揮桿是一種迴轉運動，我們自然可以從物理的力學原理來分析高爾夫的揮桿。從物理的力學，繼續發展出機械應用力學（Mechanics）與機構學（Mechanism），廣為應用於機械相關領域。今天我們可以把高爾夫的揮桿動作，視為一個迴轉運動的機械，如此，我們就可以把這個「揮桿機械」利用機械力學及機構學的原理加以分析研究，一探究竟。

　　在應用力學方面的分析，我們將高爾夫揮桿者轉化為一個迴轉機械的模擬器（Rotary Simulator）。再用運動力學的定律，導出揮桿動作的動能、轉動慣量（MOI）、彈性係數（COR）、球速、動能損失……

等之運動公式。然後我們可運用這些公式 對 「揮桿」做些有依據而合理的分析及解說。其次，為了分析揮桿的動作，我們還可將揮桿者簡化成一個連桿機械裝置，亦即連桿機構（Linkage Mechanism），再依機構學的原理，分析揮桿的動作。

在求出那些揮桿的運動公式時，自須包括許多複雜的數學計算。這些計算都是用來支援及證實這些公式正確無誤，雖然是必要的證明資料，但其演算過程實在讀之乏味、了無趣味。為了易讀起見，除保留小部分易懂的計算外，特將複雜的計算、解說及補充資料，悉數置於附錄之中，只把演算出來的揮桿公式直接寫出。若有讀者對揮桿公式的演算有興趣或求證者，則可逕至附錄查閱。因作者的工作背景，計量單位皆使用英美制，亦即：呎（ft.），磅（lb.）。

本書第二部，則由弟弟將其親身體驗到的經驗，以及新手經常發生的問題，做出有系統的分析與講解，包括「半套揮桿」的應用，編出：實用揮桿要領。同時，哥哥將基本的物理力學原理，與弟弟說的實際揮桿融合在一起，好讓讀者在原理與實際的配合下，更易融會

貫通，明瞭其意，易於學習。

　　前面的原理部分，雖力求口語化，但仍屬一種「物理力學」的研討文章。沒有物理、機械背景的人，實難讀的順暢。有鑑於此，特將揮桿必須知道且是最基本的原理與名詞，在實用揮桿要領中，先做出簡要的說明。這樣做的目的是讓那些沒有物理、機械背景的人，可略過第一部較難懂的理論，直接來到第二部的實用揮桿要領閱讀。只有想深入瞭解問題根源時，則可到前面原理部分詳加閱讀。

　　當然，若只以文字來解說揮桿，極易有不知所云之感；而且一張圖勝過千字文。因此，特將許多關鍵問題及動作，由哥哥以其AutoCAD 的繪圖技巧，製出各種說明圖片（總共約有 180 餘張插圖，除少許英文外，皆以中文說明）以利讀者明瞭其意。相信這麼多的圖片說明，也是本書特色之一。迄今談論揮桿技巧的人極多，但以物理力學的角度去分析揮桿動作的論述卻不多見。希望這本較為特別的書能對新手有實質的幫助。

　　　　　　　　　　　　　　王鈞生、王化遠同誌 3/29/2017

目 錄

第一部：高爾夫揮桿的物理原理

第二部：實用揮桿要領

第一部

高爾夫揮桿的物理原理

具有物理與機械力學背景及興
趣的人，可先詳閱這一部分。
無此背景的人，或急於學習揮
桿的新手，可直接前往第二部
分，實用揮桿要領，閱讀。在
其全文之前，亦先簡介最基本
的原理及名詞，以利閱讀該部
分之用。若遇有問題，想要深
究，則可回到這部分查閱。

第 1 章

高爾夫揮桿（Swing）
的物理力學分析

第一部：高爾夫揮桿的物理原理

簡略複習力學的直線運動（Linear Motion）與迴轉運動（Rotary Motion）

導出球速的公式——
球速決定擊球的距離

首先，我們須導出擊球後，球剛剛離開桿頭的球速（V_b）。因為這個速度決定球的飛行距離，亦即代表擊球的距離。如果能導出球速的運動公式，就可從此公式看出影響球速（亦即球的距離）的因素。讓我們先略為說明球速（V_b）與距離的關係。

高爾夫球的尺寸、重量、表面，都是同樣的標準，其質量（m_b）也都相同（球重 1.6 oz = 0.1 lb；其質量：m_b = 0.1 lb / 32.2）。m_b 代表球的質量。

請看下列示意圖 *Fig.1-1*，球受到空氣及風的阻力，也就是減速度（a），走了 S 長度的距離就停止了（為便於明瞭，視球以直線進行，本文不論及球的投射弧線）。

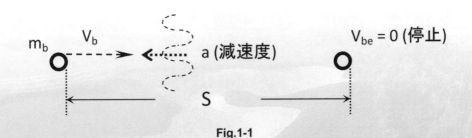

Fig.1-1

從物體運動公式：$V_{bc}^2 = V_b^2 + 2\,a\,S$

球最後停止了，故 $V_{bc} = 0$；此時的加速度 a 是「減速度」，為負值，故：

$$0 = V_b^2 + 2\,(-a)\,S$$

$$V_b^2 = 2\,a\,S$$

$$S = V_b^2 / 2\,a$$

從此公式看來，球速 V_b 決定了球的飛行距離（在同樣的空氣、風力條件下）。

唯在進行物理力學分析及求得球速公式之前，宜先溫習一下基本的物理力學定律。

直線運動（Linear Motion）
定理及公式

1. 力 (Force，F)，質量 (m) 及加速度（或減速度，a）

$F = m\,a$ ；　即 F (force) $= m$ (mass) $\times a$ (acceleration)

質量是物體的一種隋性，或稱之為慣性（習慣於保持目前的速度、或目前的靜止狀態），亦即是否容易被外來力量改變速度或方向的性質。這種隋性或慣性，與物體的重量成正比。亦即重量愈大，質量愈大，隋性也大，不易搬動，要很費力才能推動。質量是重量（磅，lbs）除以 32.2（物體的重力加速度），m= 重量 (磅，lbs) / 32.2; 或重量 (磅，lbs) = 32.2 m。

加速度是在一段時間內，物體受到外來的力量，造成速度的增加（加速度），或速度的減少（減加速度，減速度）。用物理公式表達就是：　　　$a = (V - V_o) / t$

2. 速度（V），距離（S）與加速度（a）的關係

前面已談過速度、距離、加速度的物理公式：

$$V^2 = V_o^2 + 2\,a\,S$$

在打高爾夫球的情況下，球的終點速度都是停止，故 $V = 0$；而加速度變成減速度，其值為負數：$-a$，於是上述公式成為：

$$V_o^2 = 2\,a\,S$$

3．動量不滅定律（Conservation of Momentum）

動量（Momentum）是一個物體的質量與速度的乘積（代表運動物體的衝擊力道）：

$$m V$$

動量不滅定律：在沒有外力介入的情況下，任何物體相碰撞後，碰撞前的動量與碰撞後的動量仍然不變，不會減少。用物理公式來表達，即可寫成下列式子：

$$m_1 U_1 + m_2 U_2 + \cdots\cdots = m_1 V_1 + m_2 V_2 + \cdots\cdots$$

U_1，U_2，，，V_1，V_2，，，：碰撞前與碰撞後的速度及質量（註：即便撞裂成好幾塊，仍然適用）

4．能量不滅定律（Conservation of Energy）

一個運動中的物體，其能量（Energy），或更明確的名稱：動能（Kinetic Energy）E 為：

$$E = F S \;；\; 或 \; E = ½ m V^2$$

F：力； S：距離； m：質量； V：速度

能量不滅定律：物體所含的能量可傳至其他物體，或轉變成其他形態（如熱能），但其總量不變。用公式表示如下：

$$½ m_1 U_1^2 + ½ m_2 U_2^2 + ，，，，， = ½ m_1 V_1^2 + ½ m_2 V_2^2 + ，，，，，$$

$$+ Energy \; loss （如 磨擦、熱損失）= E$$

U_1，U_2，，，V_1，V_2，，，：轉變前及轉變後的速度

迴轉運動（Rotary Motion）定理及公式

　　迴轉運動是相對於直線運動的一種運動，物體繞著一個軸心線（或簡稱軸線）迴轉。這種運動也有對應於直線運動的定理及公式。簡述如下：

1．力矩（Torque，T），轉動慣量（Moment of Inertia， MOI， J），角加速度（angular acceleration， a）

　　$T = Ja$（相當於直線運動的 $F = ma$）

　　相對於直線運動中的質量（m），在迴轉運動中，物體也有不易被轉動的隋性或慣性，稱為轉動慣量（MOI）。所以力矩（相當於直線運動中的力，Force）就是在轉動一個轉動慣量為「J」的物體時，需花費的力氣。

2．迴轉速度 (w：轉速 Rotating Speed 或角速度 Angular Speed)，角程 (Radian，A)：

　　迴轉速度（w）是單位時間內物體所轉的角度或轉數，是相對直線運動中的速度 V。

　　Radian 是物體所迴轉的角度，亦即轉了多少角度。相當於直線運動中的距離 S。

$$w^2 = 2\,a\,A$$

3. 迴轉體的動量（Momentum）

迴轉動量：Jw（相當於直線運動的 m V）

動量不滅定律在迴轉運動中，可用下列公式表示：

$$J_1\,w_1 + J_2\,w_2 + ，，，，， = J_1\,y_1 + J_2\,y_2 + ，，，，，，$$

w_1，w_2；y_1，y_2：碰撞前、後的角速度

4. 迴轉體的動能（Kinetic Energy）

迴轉動能：$E = \frac{1}{2}\,J\,w^2$（相當於：$E = \frac{1}{2}\,m\,V^2$）

能量不滅定律在迴轉運動中，可寫成：

$$\tfrac{1}{2}\,J_1\,w_1^2 + \tfrac{1}{2}\,J_2\,w_2^2 + ，，，， = \tfrac{1}{2}\,J_1\,y_1^2 + \tfrac{1}{2}\,J_2 y_2^2 + ，，，，，$$

$+ \text{Energy loss}$（如：磨擦損失等）$= E$

5. 迴轉運動與直線運動的關係

一個半徑為 R 的迴轉體，如下圖 *Fig. 1-2* 所示，其轉速為 w，此迴轉體頂點，即半徑 R 尾端那一點的直線速度則為：$V = R\,w$。

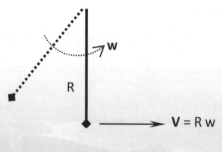

Fig.1-2

轉動慣量 (Moment of Inertia)：
簡寫：MOI

　　轉動慣量其實就是等同於直線運動中的質量，其值表示需要費多大的力量去轉動，其值愈大（隋性愈大），愈難轉動。為易於瞭解貫通，不妨把「質量」想成為：「直動慣量」或「線動慣量」，其值愈大（隋性愈大），愈難移動。再以此推想「轉動慣量」，應較容易瞭解。但轉動慣量的性質遠比質量複雜。略為介紹幾個常見轉動物體的 MOI：

1. 圓棍（Rod）及圓柱體（ Solid Cylinder）的 MOI (多以「 J」表示)：

　　一個長度為 L 的圓棍，繞其中心線（就是：重心線；以後皆然）XX 旋轉，如下圖 *Fig.1-3*，其 MOI （以 J 表示）為：

$$J_r = 1/12 \ m \ L^2$$

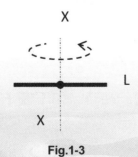

Fig.1-3

圓柱體，Solid Cylinder ，如下圖 *Fig.1-4* ， 直徑：D ； 半徑： r ；繞其中心線 XX 旋轉：

$$J_c = \tfrac{1}{2}\, m\, r^2 = 1/8\, m\, D^2$$

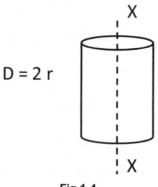

X

D = 2 r

X

Fig.1-4

2．當軸線位移（Offset of the Axis）之後的 MOI

當一個迴轉物體的軸線，離開其中心線（或重心線）、平行移至其他地方時（移動之距離稱之為 offset，在此用 **d** 表示），其 MOI 隨之改變。此時，新的 MOI 成為：

$$J = m\, d^2 + J_o$$

讓我們用前面兩個例子來說明：

圓棍（Rod）繞其中心線轉時，其 MOI 為：

$$J_o = 1/12\, m\, L^2$$

如將軸線移至棍子的一端時，如下圖 *Fig.1-5* ，其軸線之位移 d ，則為： 1/2 L 。

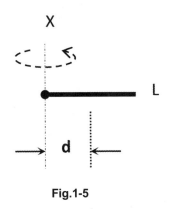

Fig.1-5

繞新軸線迴轉的 MOI 為：

$$J = m\,d^2 + J_o = m\,(\,\tfrac{1}{2}\,L\,)^2 + 1/12\,m\,L^2$$

$$= 1/3\,m\,L^2$$

如此，軸線位移半個棍長，其 MOI 增至 4 倍。

再以圓柱體為例，將其軸線從中心線移至邊緣，如下圖 *Fig.1-6*
所示。此時軸線位移的距離就是半徑 **r**

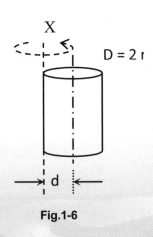

Fig.1-6

新的 MOI 則為：

$$J = m\,d^2 + J_o$$

$$J_o = 1/8\ m\ D^2$$

$$J = m\,(\tfrac{1}{2}\,D)^2 + 1/8\ m\ D^2$$

$$= 3/8\ m\ D^2$$

此時，軸線位移了半徑 r 的長度，結果造成 MOI 增加 3 倍。

3. MOI 通用的表達公式：

以前面圓棍為例，無論其軸線位移有多少，其 MOI 為：

$$J = m\,d^2 + Jr$$

$$= m\,d^2 + 1/12\ m\ L^2 = m\,(d^2 + 1/12\ L^2)$$

我們可設：$d^2 + 1/12\ L^2 = k^2$

*註：d，L，k 正好是 一個 直角三角形的長邊（k）及兩股 [d，$(1/12)^{1/2}$ L] 的關係

如此看來，MOI 等於「質量(m)」與「某個長度 k 的平方」之乘積。因此，MOI 可以有下列表達公式：

$$-\quad J = m\,k^2$$

k：Gravity of Gyration（迴轉中心）：在一迴轉體上， 我們可以假設有一個點，在這個點上，物體所有的質量，全集中在這一點內。從軸心到這點的距離為 k，致使物體的質量乘上 k 的平方後，正好等於物體的 MOI。以前述圓棍為例，其 MOI 為：

$J_r = 1/12\ m\ L^2$，可以寫成「mk^2」的形態：

$J_r = m\ (L\ /\ 3.4641)^2$

在此式中，k 就是：L/3.4641（**註**：1/3.464 的平方為：1/12）

$$-\quad J = C\ m\ R^2$$

R：從軸心到物體的頂端。

我們再另設一個常數 $C = (k\ /\ R)^2$。因此，$k^2 = C\ R^2$

上面公式：$J = m\ k^2$　則可改寫為：$J = C\ m\ R^2$

在此新公式中，常數 C 自有其含意，最直接的意義就是：

C 的根號值（即：$k\ /\ R$），表示迴轉中心的位置（在 **R** 分之 **k** 的地方）。

在前述圓柱體的例子中，MOI $= \frac{1}{2}\ mr^2$　（ **r** 是從軸心線至邊緣的距離）

$C = \frac{1}{2}$；故其迴轉中心之位置是離軸心：$(1/2)^{\frac{1}{2}}\ r = \mathbf{0.707\ r}$ 的位置。

4．MOI 的特性（遠較直線運動的「質量」複雜）

從 MOI 位移的公式：$J = m\ d^2 + J_o$，可明顯看出，當軸線通過物體的重心線（Gravity Center line，如是均勻物體，也是中心線）時，其 MOI 最小，最易轉動；軸線偏離中心點時，MOI 增加，要費更多的力氣（即力矩）去轉動。前述圓棍及圓柱體就是例證，簡列如下：

圓棍 MOI：自 $1/12mL^2$ 增至 $1/3\ m\ L^2$；增加量為：$m(\frac{1}{2})^2 = \frac{1}{4}\ m$

圓柱體 MOI：from $1/8mD^2$ up to $3/8mD^2$；增加量為：$m(\frac{1}{2})^2 = \frac{1}{4}m$

從上述 MOI 公式及例子均已說明 MOI 的增加量，與軸線的位移（d）的平方成比率，亦即，MOI 會增加：$m\ d^2$。 因此，我們不妨把軸線偏離中心線的位移視之為：

「將迴轉物體的 MOI，平白增加了 d^2 倍 的 質量」。

總之，MOI 的大小，與下列性質成比率：

- 物體的重量（重量與質量成正比，W=mg，g 為重力加速度 ）

- 物體橫切面的面積與形狀（註：面積之含意代表一邊的平方或指兩邊長的乘積）

- 軸線與重心線（即中心線）距離的平方

（以上是 MOI 的簡明解釋，尚有較詳細的說明，請參閱 [附錄 # 1]）

註：轉動慣量，一如長度的「吋」，重量的「磅」自然也有單位。但其觀念較為複雜。本文到底不是研討物理力學的課本，為避免大多數人愈搞愈不懂，特不註明其單位，請見諒。

彈性係數（Coefficient of Restitution）簡寫：COR

　　當兩個物體相撞時，兩者在碰撞前與碰撞後的速度差，其比率都相同。這個比率稱為彈性係數，Coefficient of Restitution (COR)。

　　以實例說明如下圖 *Fig.1-7*，兩個物體在碰撞前的速度分別為 U_1 及 U_2， 碰撞後的速度分別為 V_1 及 V_2，此時這兩個物體的彈性係數 (COR) 為：

$$COR = (V_2 - V_1) / (U_1 - U_2)$$

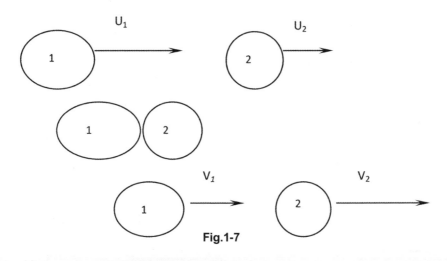

Fig.1-7

上述的碰撞有下列兩種特別情況：

[# 1] 物體 2 是在靜止狀態，亦即 $U_2 = 0$，此時，

$$COR = (V_2 - V_1) / U_1$$

這就是高爾夫擊球的情況，高爾夫球靜止於地上，$U_2 = 0$。

[# 2] 物體 2 在碰撞前及碰撞後都沒動（例如以球擊牆壁或地面，牆壁或地面則絲毫不動）。此時兩者的彈性係數則為：

$$COR = -V_1 / U_1$$

負值的 COR 表示球的反彈方句與擊球的方向相反。這種簡單的碰撞特性，已被用來測量兩物體之間的 COR。

任何兩種物體的 COR 依下列性質而不同：

- 各物體的硬度（Hardness）及彈性（Resiliency）

- 各物體的形狀，例如： 薄片或厚塊，實心或空心……等因素

- 各物體的結構，例如：只有一塊或由兩塊物體連結在一起

且讓我們看一下兩個物體的 COR 與這些性質的關係：

1．物體的硬度（Hardness）及彈性（Resiliency）

物體的硬度及彈性愈大（如鋼鐵、橡皮），其 COR 愈大。這是大家都很容易瞭解的事。但 COR 的大小並非只靠這兩個因素來決定。還有另外兩個重要因素，如以下說明。

2．物體的形狀

請參閱下圖 *Fig.1-8*，一個球分別落至四個材料相同，但形狀不同的物體（分別為：放在地上的圓柱、中空體、懸空薄板、豎直的薄

板）其 COR 則大不相同。

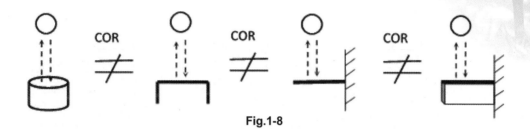

Fig.1-8

3. 物體的結構（Configuration of the object）

請參照下圖 *Fig.1-9*，相同材料的物體，卻因結構不同而造成 COR 相去甚遠。

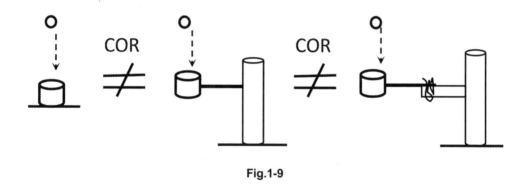

Fig.1-9

以上就是 COR 的基本特性，其他相關資料，請參考 **[附錄＃9]**，COR 與樑（Beam）的曲折（Deflection）。

高爾夫揮桿（Swing）的物理力學分析

高爾夫揮桿者的模擬器（Simulator）及其 MOI

　　高爾夫的揮桿，屬於迴轉運動（請看下圖 *Fig.1-10*）。所以在分析揮桿時，迴轉運動的運動定律及公式自將派上用場。在論及直線運動中的物體時，我們必須知道此物體的質量；但在迴轉運動中，包括高爾夫的揮桿，我們就得知道迴轉體的轉動慣量（簡寫為：MOI）。

Fig.1-10

直線運動中的質量，其性質單純，也容易瞭解。

但迴轉運動中的「轉動慣量」，不但字面讀來玄奧，甚至意義，都比直線運動中的「質量」更為複雜。

所以我們在分析揮桿時，必須先對「轉動慣量」有相當的認識。

當火車及汽車各沿直線以等速疾駛，火車所含的動能及動量，都遠比汽車大。

這是因為火車的質量遠比汽車的質量大，能夠「貯備」更多的動能或動量。那麼屬於迴轉運動的高爾夫揮桿，其「轉動慣量」自然也應愈大愈好，才能「貯備」更多的動能或動量去擊球，以便把球打的又高又遠。

揮桿的是人，人在揮桿時，是否能「增加」自己的「轉動慣量（MOI）」？人本身的質量（或重量）是不可能增加的，那麼揮桿迴轉時的「轉動慣量」呢？若可以，那又要如何增加？這些都是我們將要一一研討的問題。

讓我們首先觀察一下揮桿的迴轉動作，揮桿的迴轉面與地平面成斜角，故揮桿的軸線自然也是與地平面成斜角。為了分析揮桿動作，我們可將揮桿者的迴轉運動轉化成一個同等的模擬器：一個圓柱體及圓棍的組合體，如下圖 *Fig.1-11* 所示：

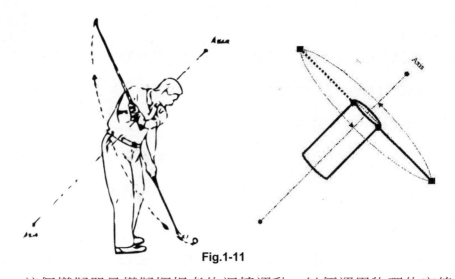

Fig.1-11

這個模擬器是模擬揮桿者的迴轉運動，以便運用物理的定律及公式加以分析。這個模擬器（如下圖 *Fig.1-12*）的圓柱體大致是由揮桿者的頭（Head）、軀幹（以後將常使用易寫易明的「**Torso**」來表示）、腿（以轉動程度較多的大腿，Thighs，來代表）所轉化。圓棍則代表兩隻手臂及球桿。我們可以藉這個模擬器的迴轉運動，求得其MOI，動能（Kinetic Energy）、動量（Momentum）、球速等公式。由這些公式即可知道影響揮桿的因素及改善之道。

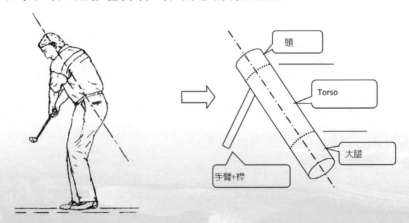

Fig.1-12

這個模擬器雖是沿著傾斜的軸線轉動，但有時為了視覺的便利及易於瞭解，我們也可把它畫成直立的迴轉體（如下圖 *Fig.1-13* 所示）以供分析研究之用。不管直立或傾斜，這兩個迴轉體 MOI 仍然相同，沒有改變。

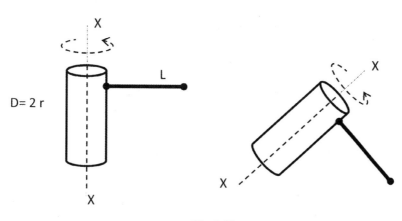

Fig.1-13

雖然這個模擬器的形狀已從「揮桿的人」轉化成易於物理分析的「圓柱＋圓棍」，但其質量（或重量亦可）、迴轉半徑、圓柱直徑等資料，最好與真實的「揮桿者」相近，才會有助於瞭解。讓我們依照一個揮桿者的平均體質，造出一個模擬器，如下圖 *Fig.1-14*：

- 圓柱體：同等於揮桿者的頭、Torso、腿（投入迴轉之重量，以大腿，thigh 為主）：

 直徑（D）：1 ft；大致以人的胸圍而定

 長度（L）：4 ft；大致從頭部量至大腿，小腿可不必計入（註：MOI 與長度無關）

重量： 145 lbs

- 圓棍 ：同等於雙臂及球桿

 長度 (L)：5 ft ；雙手臂 + 球桿之長度

 重量：15 lbs

- 為便於說明，僅將此模擬器的軸線仍然位於圓柱體的重心線

 （也是中心線）

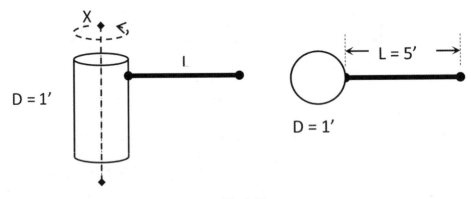

Fig.1-14

揮桿擊球的動作可由這個模擬器的擊球動作來代表，如下圖
Fig.1-15。於是，我們可從此模擬器的迴轉運動，依物理力學 的定律，
求出其 MOI，做為分析的第一步：

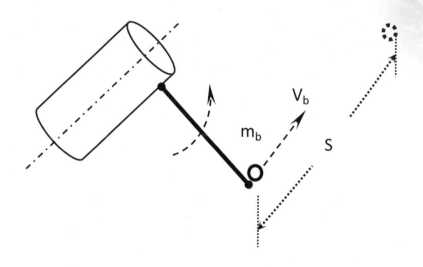

Fig.1-15

圓柱體 的 MOI（J_c）：

$J_c = 1/8 \text{ m } D^2 = 1/8 \times (145 \text{ lb/ } 32.2) \times (1 \text{ ft })^2$

$\quad = 0.56$

圓棍的 MOI（註：其軸線已有位移，offset）（J_r）

圓棍的 Offset 距離 d ：½ D + ½ L = 0.5 ft + 2.5 ft = 3 ft

$Jr = \text{m } d^2 + 1/12 \text{ m } L^2 = (15 /32.2) \times 3^2 + 1/12 \times (15/32.2) \times (5)^2$

$\quad = 5.16$

故此模擬器的 MOI 為 ：

$J = J_c + J_r = 0.56 + 5.16 = 5.72$

模擬器軸線的移動
（稱為：位移 Offset）對 MOI 之影響

在前例中，很明顯看出，重量只有 15 磅的圓棍，其 MOI 為 5.16，但重量為 145 磅的圓柱體，其 MOI 只有 0.56，看起來真是難以置信。其中的玄妙就是在於 MOI 的特性：圓柱體的軸線通過其重心線，故 MOI 之值為最小，而圓棍的軸線則已遠離其重心線，致其 MOI 大增。

既然知其玄機，若想要增加這個模擬器的 MOI，只要把模擬器的軸線向後移動豈不就成功了？ 讓我們試一試，將軸線從重心線移至邊緣，如下圖 *Fig.1-16* 。此時，軸線位移的距離為圓柱的半徑 r，即 ½ 英呎。讓我們再算一下其 MOI：

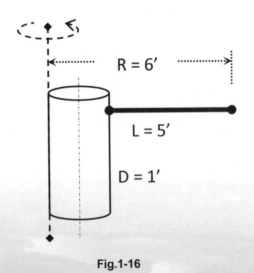

Fig.1-16

此時，軸線位移後的圓柱體及圓棍的 MOI，分別為 J_c 及 J_r，其結果如下：

（詳細計算過程，可參閱 附錄 #1）

$J = J_c + J_r = 3/8\ m_c\ D^2 + m_r\ [(D + \frac{1}{2}\ L)^2 + 1/12\ L^2\]$

$\quad = 3/8 \times (145/32.2) \times (1')^2 + (15/32.2)\ [(1'+ 2.5')^2 + 1/12 \times (5')^2\]$

$J = 1.69 + 6.67 = 8.36$

這個模擬器的軸線若向後位移 $\frac{1}{2}$ 呎，圓柱體的 MOI 就從 0.56 躍至 1.69，平白增加 **3 倍**；而整個模擬器的 MOI 則從 5.72 提高至 8.36，也是平白增加了 62 %。由此可知軸線向後位移的功效與威力。

有人會問，為何要費事獲得較大的 MOI ？

因為迴轉體的動能為：

$$E = \frac{1}{2}\ J\ w^2\ （等同於直線運動的：E = \frac{1}{2}\ m\ V^2）$$

如果模擬器（也是高爾夫揮桿者）具有較大的 MOI，在相同的轉速下，就能「儲備」更大的動能，就能將球擊至更遠的距離。

一個物體在直線運動中，其質量（m）無法增加；但在迴轉運動中，卻可藉軸線的位移，即可平白大幅增加其 MOI。是故，我們須先認識 MOI，再論其他。

那麼軸線位移與實際的高爾夫揮桿有什麼關聯呢？我們不妨對這個問題加以解說，以便知道分析與研討的方向。

旋轉（Rotation）,公轉（Revolution）及軸線位移（Offset）的特性

在進一步討論前，讓我們先瞭解旋轉（Rotation）與公轉（Revolution）的意義：

- **旋轉（Rotation）**：一個物體繞著自己的重心線（Gravity Center Line，亦即中心線）迴轉，如下圖 *Fig.1-17*，稱之為 **Rotation**。最好的實例就是地球的自轉，故亦可稱為**自轉**。在下圖中可見到一個力量，F，施力於一個圓盤，令其繞重心旋轉。

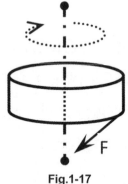

Fig.1-17

- **公轉（Revolution）**：一個物體繞其重心線以外的軸線迴轉。最好的例子就是地球繞著太陽的公轉，如下圖 *Fig.1-18* 所示：一個力量 F。，推動圓盤繞著一個軸線公轉。此軸線與圓盤的重心之距離，稱為：**位移（Offset）**，以 d 表示。

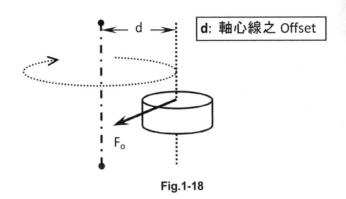

d: 軸心線之 Offset

F_o

Fig.1-18

- **軸線位移（Offset of the Axis）**：從上圖及前述說明即可瞭解
什麼是軸線的位移。在本文內，公轉（Revolution）我們都稱
為「offset rotation（位移迴轉）」；旋轉（rotation）常為方
便而仍稱之為迴轉，在一些特殊情況下，亦稱為自轉（self-
rotation）。

讓我們再逐步看看軸線位移與實際揮桿的關聯。請參照下圖
Fig.1-19，我們可用一根棍子 AB 來說明。這根棍子可視為揮桿者的
Torso（軀幹）之俯視圖（從上空往下看揮桿者）。但最好勿把 AB
看成肩膀部位，宜當成腹部或臀部的寬度。有箭頭的虛線代表球桿的
迴轉圓周，其長度為 r。當棍子 AB 旋轉（自轉）半圈時，箭頭亦跟
著轉一個半圓。此時，只繞重心自轉的棍子，其 MOI 之值無疑為最
小。

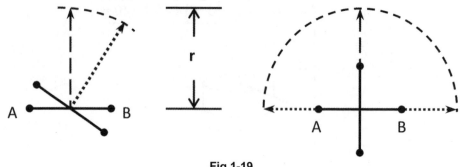

Fig.1-19

如果這根棍子能做出「公轉」，即位移迴轉，如下圖 *Fig.1-20*，亦即軸心從棍子的重心向後位移 **d** 的長度，然後繞新軸「公轉」。此時，新的半徑增長，成為 r＋d（＝R）。只要能夠做出這種「公轉」，棍子的 **MOI** 在無形中立即增加了「 **m d²** 」，實在具有神效。

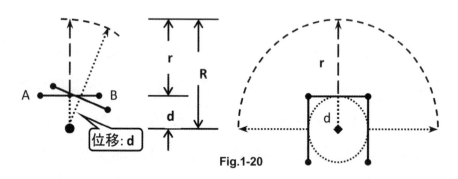

Fig.1-20

事實上，高爾夫好手在揮桿時，都已在運用這個技巧，將其 Torso 做成如上圖 *Fig.1-20* 的「公轉」摸式（雖然他們並不知道這種原理——猶如鳥會飛，但並不知道空氣動力學的原理一樣）。另言之，一些揮桿者的 Torso 往往未能達成這種「公轉」，致其迴轉運動因 MOI 的不足而難以產生充分的動能。

且看一位高爾夫好手的揮桿姿態圖，如 *Fig. 1-21*，在揮桿動作中，開始下揮及結束時，揮桿者都將其身體重心移往兩側，亦即分別移至右腳及左腳，此時皆已偏離揮桿者的重心線，這樣已做出了軸線位移的動作，不知不覺間造出位移迴轉。

Fig.1-21

我們可以再用下圖 *Fig.1-22* 來觀察一下揮桿者所做出軸線位移之動作。請注意頭頂的記號「＋」之位置， 與兩腳的相對位置。在我們對 MOI 、位移（Offset）與揮桿的關係略有認識後，我們再做進一步的探討。

Fig.1-22

模擬器軸線的
傾斜位移（Tilted offset）

實際上，甚至職業高爾夫老手的身體（主要指 Torso）也難以做到像 *Fig.1-16* 所示，一個完美的 平行位移，此乃因 Torso 的下半部，包括 臀、腰，甚為僵硬，難以順利轉動。這種無法達成完美位移的情況，若反映在模擬器的動作上時，就是做出傾斜位移，詳如下圖 *Fig.1-23* ：

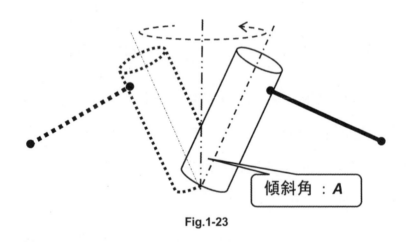

傾斜角：*A*

Fig.1-23

讓我們看看這個模擬器做出這種傾斜位移與前述的平行位移有何不同？圓柱體（長度：4 呎）的上端仍然做 ½ 呎的位移動，但下端仍在原處。軸線的傾斜角為 **A**。於是這個模擬器在傾斜位移時的 MOI 為：

$J = J_t + J_r$ （J_t：傾斜圓柱的 MOI；Jr：圓棍的 MOI）

模擬器的棍臂與平行位移的棍臂幾乎仍然在同樣位置（只是傾斜了 **A** 度），其 MOI 幾乎沒有變化。為節省解說時間，視兩者仍然相等，即：

$$J_r = 6.67$$

這個傾斜圓柱體之 MOI 為：

[註：下列傾斜位移圓柱體的 MOI 公式及其 MOI 計算內容，請參照 附錄 ＃2，(A) 及 (B)]

$$J_t = \tfrac{1}{4}\ m\ r^2 + \tfrac{1}{4}\ m\ r^2 \cos^2 A + \tfrac{1}{3}\ m\ L^2 \sin^2 A$$

$$= 0.9$$

[試比較平行位移的 MOI：$J_c = m\ r^2 + \tfrac{1}{2}\ m\ r^2$；其 MOI 為：1.69，]

故此時模擬器的 MOI 為：

$$J = 0.9 + 6.67 = \textbf{7.3}$$

再與其他位移的 MOI 相比較：

- ½ 呎平行位移 ：**8.36**

- 沒有位移：**5.72**

從上述結果看來，傾斜位移的 MOI 雖不完美，但也不壞。既然人難以做到完美的平行位移，如能做出盡量接近平行位移的位移迴轉（亦即盡量做出「公轉」，減少「自轉」），仍會發展出令人滿意的 MOI。詳如下圖 *Fig. 1-24* 的說明。

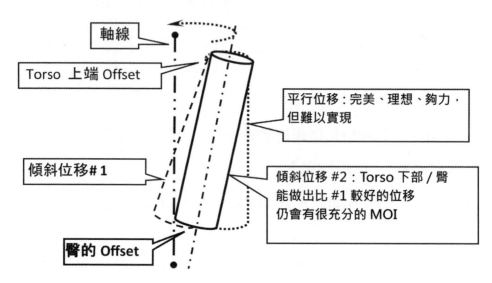

軸線

Torso 上端 Offset

平行位移：完美、理想、夠力，但難以實現

傾斜位移#1

傾斜位移 #2：Torso 下部 / 臀能做出比 #1 較好的位移仍會有很充分的 MOI

臀的 Offset

Fig.1-24

實際高爾夫揮桿時的
軸線位移

為了增加迴轉時的 MOI （所以才能蓄存充分的迴轉動能：$E = \frac{1}{2}$ Jw^2），一位高爾夫好手（指那些能做出合乎標準的揮桿動作者）須做出最好的軸線位移，不能只繞自己的重心線（中心線）迴轉。當然，各球手都會做出不同的位移，但我們仍可大約估算一下，一個高爾夫好手的平均軸線位移，及其位移的限度是多少。

特依照一般高爾夫球書籍所說的擊球過程，列舉重點如下：

- 在準備動作（Address Position）時，把身體的重量平均落在雙腳上。此時，身體的重心就在兩腳中間。

- 擊球後，在 follow-through 中途時（請看下圖 *Fig. 1-25* 的位置），約 80% 的體重將置於左腳，20% 的體重留在右腳上。這意思是說，當手臂及球桿轉至 9 點鐘位置時（離中間位置正好 90 度），擊球者的重心已有 80% 移向左腳。

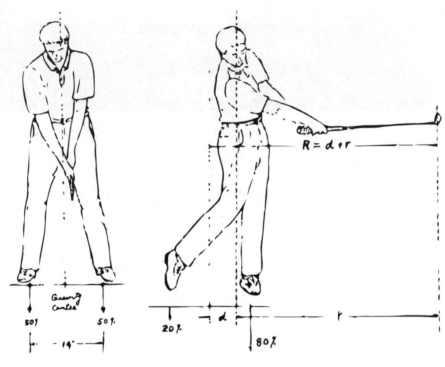

Fig.1-25

像這樣重心的移動，表示轉軸已偏離重心，造成軸線位移的迴轉（Offset Rotation）。我們可根據此資料，估算軸線偏離重心線（位移）的距離。準備動作（Addressing Position）時，兩腳的一般跨距設為 14 吋。我們可以估算其 位移 **d** 為：

$$(7 + d) \times 0.2 = (7 - d) \times 0.8$$

$$d = 4.2$$

希望這個位移計算的例子，能對揮桿迴轉（Swing）時的軸線位移有進一步的認識。還有一個應注意的重點為：對一個兩腳跨距等於（或小於）14 吋的揮桿者而言，能做出 4.2 吋的軸線位移，已是人的

極限，因為一旦超此極限，其重心就會超過左腳的支點而摔倒。

　　既然揮桿者的軸線位移有其限度，那麼揮桿者為了加強揮桿迴轉時的 MOI，最好的辦法應如上節的圖 *Fig.1-24* 中，傾斜位移 **#2** 所示，將 Torso 下端、臀部，盡可能做出更好的位移迴轉，仍可獲得相當良好的效果。

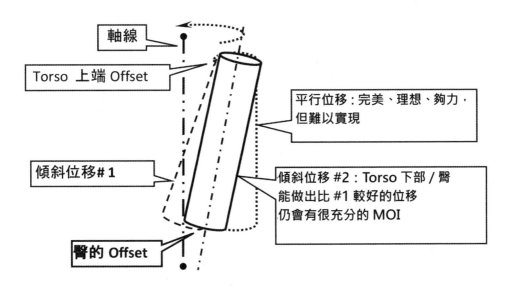

Fig.1-24

將揮桿迴轉化為
模擬器的迴轉

在揮桿擊球時，揮桿的動能傳給球，然後，吸入充分能量的球就迅速離開球頭而遠飛。這個撞擊只發生在千分之幾秒的一瞬間。但我們要關心的，就只是這一瞬間而已。我們要用這一瞬間所發生的事，應用在模擬器上。讓我們研究一下球與桿頭撞擊（兩者自碰觸起，至分離的一瞬間）的「角度」範圍（Impact Range）〔註：目前暫不論及「加速度」〕。

首先，讓我們盡量照實況來設定下列條件：

- 球頭擊到球時的速度：100 哩 / 小時，這等於 147 ft/sec（呎／秒）

- 球頭與球撞擊（在一起）的時間，設為： 0.001sec.（千分之一秒）

- 揮球迴轉半徑：6 ft（6 呎）

 球頭與球撞擊（在一起）的長度：147 ft/sec 乘 0.001 sec. = 0.147 ft

 將此距離轉換為徑距（Radian）： 0.147 ft / 6 ft = 0.0245 rad.

 將此徑距轉換為「角度」，即 Impact Range：0.0245 rad × 180

/ 3.1416 = **1.4°** degrees

因此，我們可以相當合理而保守的說，在揮桿擊球時（快速如 100 哩／小時），桿頭與球發生撞擊的角度，都發生在 1.5° 度（為保守估計，略大於 1.4°）之內的範圍。

前面說的模擬器，是沿一個傾斜的轉軸迴轉。但這情況對人類而言，是不可能辦到的事，這一點暫時不談，容後再論。但是我們可依此 1.5° 角度的「擊球」範圍，將其桿頭速度、球速，推展成為一個想像中的迴轉運動，如下圖 *Fig.1-26* 所示。

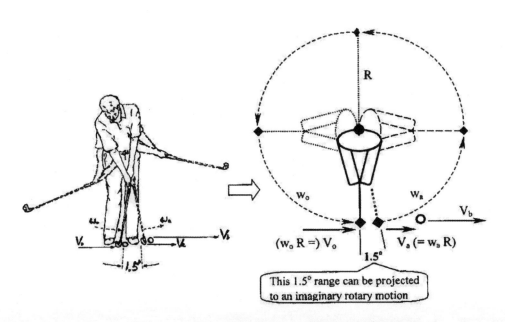

This 1.5° range can be projected to an imaginary rotary motion

Fig.1-26

如上圖所示，桿頭在撞擊前及撞擊後的速度為：V_o、V_a。據此，我們可以用模擬器模擬出一個假設的迴轉運動。這個模擬器自圓圈頂點開始迴轉，經加速後，迴轉至擊球點，其角速度為 w_o，桿頭的直線速度為 V_o。經過 1.5° 的撞擊（合在一起）後，球 以 V_b 的速度，飛離桿頭而去。經此撞擊，模擬器繼續以 w_a 的角速度迴轉，其球頭的直線速度則為 V_a（這就是 Follow-through 的初速度）。然後，模擬器不斷減速，直到頂點而停止。這就是我們藉以分析模擬器的虛擬迴轉運動。

　　基於這個虛擬的迴轉運動，我們可以把物理力學的定理、公式，應用於這個模擬器上，藉以求得球速、轉動的動量、動能、能量損失等的公式。再依據這些經過物理力學導出的公式，找出影響球速、動能等的因素，做為實際揮桿的指南。

擊球時，是什麼「物體」與球相碰撞？桿頭或揮桿者？

在分析揮桿擊球時，將會用到物體碰撞有關的動量不滅定律與 COR（彈性係數）。

問題是揮桿擊球時，到底高爾夫球是與什麼「物體」相碰撞？看來好像只是球桿的桿頭，但又好像不對，因為球頭與球桿是一個物體，那麼應是整支球桿吧！但也不太對，因為手臂與球桿相連，而且是由手臂把力量傳給球桿的，如果是這樣，那麼揮桿者得靠腰身迴轉才能產生更大力量，所以也應把揮桿者也算進去……真是莫衷一是！

前面也說過，COR 不只與相碰撞地方的硬度、彈性有關，還與物體的形狀、結構有很大的關係。所以我們在運用物理定律時，必須先確知，到底是什麼「物體」與高爾夫球相碰撞。

讓我們看看下列的碰撞現象：

1. 如 *Fig.1-27* 中的左圖，一扇門砰然關上，結果與一個小白球發生碰撞。可以很明顯的看出來，這是「球」與「門」，這兩個「物體」之間發生碰撞。沒有人同意：這是球與門右下角的「一小片木板」之間的碰撞。因這一小片木板只是門的一個部分而已。至此應毫無疑問。

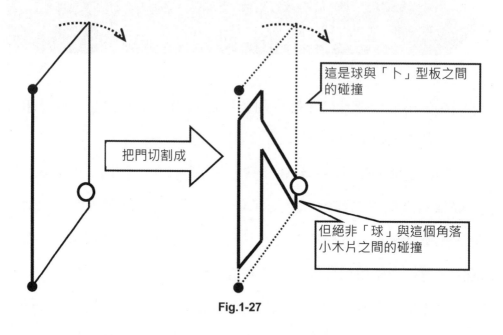

把門切割成

這是球與「卜」型板之間的碰撞

但絕非「球」與這個角落小木片之間的碰撞

Fig.1-27

2. 讓我們把這扇門板切割成一個「卜」字的型板，如 *Fig.1-27* 之右圖。這顯然仍是球與「卜」字型板之間的碰撞。同樣也是沒人同意：這是球與卜型板右下角一小片木板之間的碰撞。

3. 現在把這塊「卜」型板繼續切割下去，成為下圖 *Fig.1-28* 的形狀，正是個高爾夫揮桿者的形體。顯然這仍是「球」與一個「高爾夫揮桿者（人與桿合為一體）」之間的碰撞。同樣道理，沒人同意：這只是球與高爾夫揮桿模型右邊一小塊木板，球頭，之間的碰撞。

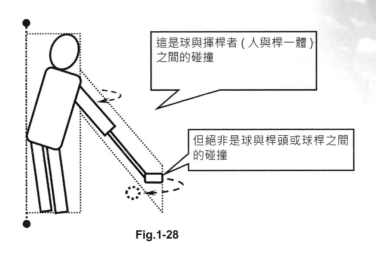

這是球與揮桿者 (人與桿一體) 之間的碰撞

但絕非是球與桿頭或球桿之間的碰撞

Fig.1-28

顯然，高爾夫擊球時的 COR，就是球與整個揮桿者（與球桿一體的「物體」）之間的事。請再參照 *Fig. 1-9* ， 討論 COR 與物體結構的說明圖，其中左圖的 COR 是球與圓柱體之間的碰撞，而最右圖的 COR 就不一樣了，那是球與整個懸臂體之間的碰撞關係了。

（有關 COR 進一步的說明，請參照 附錄＃9）

如仍有人認為這是「球」與「桿頭」的碰撞，不妨用能量不滅定律，或動量不滅定律，**將「球」與「桿頭」近似的重量及速度輸入公式，試算一下**，自然會發現一些不符情理的問題（可參考 **[附錄 #10]** 的試算）。因此，圖 *Fig.1-26* 的擊球（碰撞），實為球與整個模擬器之間的碰撞，絕非只是球與模擬器的圓棍頭之間的碰撞。有此認知後，我們就可依此觀念，運用動量不滅定律導引出球速等之物理公式。

球速的物理公式
（未計入加速度）

擊球後，球的飛行距離與速度的平方成正比（$V_o^2 = 2\,a\,S$; $S = V_o^2 / 2\,a$），球速決定了球的飛行距離。故而我們要找出擊球後的球速公式，藉此公式，我們可以察知影響球速，也就是影響球距的因素。

我們可以從動量不滅定律（Law of Conservation of Momentum）開始著手。揮桿是迴轉運動，我們可將此動量不滅的物理公式，以迴轉運動的格式規寫之如下：

$$J_1 w_1 + J_2 w_2 = J_1 y_1 + J_2 y_2$$

擊球的碰撞可由下圖 *Fig.1-29* 表示，左圖是人在擊球，然後轉化成右圖的擊球模擬器：

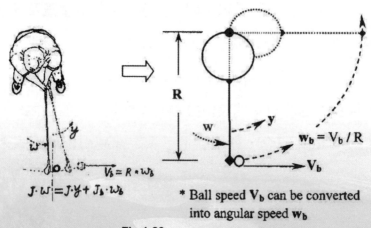

Fig.1-29

54　第一部：高爾夫揮桿的物理原理

先將此圖及計算時所用的符號說明如下：

R：揮桿擊球時的迴轉半徑（Radius of the Swing）

V_b：擊球後的一瞬間，高爾夫球（剛離開球頭後）的速度，也就是我們要求的球速

w：在擊球前，模擬器／圓棍的迴轉速度，即角速度（$w = V_o / R$）

V_o：球頭在擊球前的直線速度（$= wR$）

y：擊球後，球與桿頭分離後，模擬器（及圓棍）的迴轉速度，亦即角速度，$y = V_f / R$

V_f：擊球後的一瞬間，球剛飛離球頭時，球頭的直線速度（$= yR$）

b：高爾夫球的質量，重量的磅數除以 32.2

e：COR，**球**與「**手握球桿的揮桿者**」兩物體之間的彈性係數

　　上面的公式是以模擬器的迴轉運動來表示動量不滅定律，但球卻是直線運動。所以我們應將球的直線運動化為「迴轉運動」的形態。轉化情況如下：

- 將球的直線速度，V_b，化為迴轉的角速度，w_b：

　因 $V_b = R w_b$，故 $w_b = V_b / R$

- 將球化成迴轉運動情況後的 MOI（其 MOI 以 J_b 表示）：

　依據 MOI 的公式：$J = m k^2$

　$m = b$（球的質量）；

球只是距離迴轉中心很遠的一個小點（球的直徑遠小於迴轉半徑

R），故 k = R，

$$J_b = b R^2$$

我們可將前述動量不滅定律：$J_1 w_1 + J_2 w_2 = J_1 y_1 + J_2 y_2$，運用在這個模擬器的「碰撞（Collision）」運動之中：

因為擊球前，球是靜止放在地上，其速度（以迴轉的角速度 w_2 表示）為 0，致使 $J_2 w_2 = 0$。故上面公式變成：

$$J w = J y + J_b w_b$$

又因 $w = V_o / R$ ；$y = V_f / R$，

我們可將上面 公式 改成下列形態：

$$J V_o / R = J V_f / R + (b R^2)(V_b / R)$$

於是，球速 V_b 為：

$$V_b = J (V_o - V_f) / b R^2$$

讓我們將此球速公式中的 J / R_2 以「n」來表示，即 $n = J / R^2$（註：此 n 很重要，請記住）

$$V_b = n (V_o - V_f) / b$$

這個球速公式可再加以演繹，即可導出下列球速公式：

（詳細計算，請參閱附錄 # 3， Part A）

$$V_b = V_o (1 + e) n / (n + b)$$

從這個球速公式，我們可導引出下列結論：

1. 揮桿的（擊球）速度 Vo 愈高，球速愈快，其理自明，無需贅

言。

2. 從公式中的因子：$(1 + e)$，就可知道：球與模擬器（亦是「揮桿者及球桿的整體」）之間的 COR 愈高，球速愈快。

3. 「**n**」$(= J / R^2)$ 的值愈高，亦即模擬器的 MOI（即式中的 **J**）愈高，球速愈高。同時，還有下列兩個重要的補充說明：

[a] 從 MOI 公式 $J = m (d^2 + k_o^2)$ 看來，「m」為模擬器的質量（是個定值，不會增大），「d」為模擬器所做出的位移 ，所以這個模擬器（也是高爾夫揮桿者）在迴轉時做出的位移愈大，球速愈快。

[b] 在實際的高爾夫揮桿中，這個「**n**」值表示揮桿者的身體（質量或重量）能夠實際投入「揮桿迴轉運動（Swing）」的質量。用一個簡單的例子來說明：一個體壯但僵硬的高爾夫新手，身體完全不能轉動，只能用雙手揮動球桿，這時他雖很重，但真正投入迴轉的體重，實際上只有雙手臂及球桿而已，他的「**n**」值卻非常小。這一段現在聽來恐怕不易瞭解，容以後再詳細說明。

請注意，這個公式是依據模擬器以等速 V_o 擊球時的公式，也是根據物理教科書中說的「碰撞」所導出的公式。但在實際揮桿擊球時，揮桿者都會用盡力量，用此「外來力量」產生加速度，以擊出更有力、更快的球。所以，這還不是真正實際的球速公式。為了要找出實際的球速公式，勢必考量到揮桿者所發出的加速度。含有加速度的球速公式，容以後再討論。

球速公式中，「n」(= J / R²) 的含意

　　在前一節的後段，已簡略說明「 **n** 」(= J / R^2) 的意義。現在讓我們稍深入一些，認識其內含意義，詳述如後：

1. 從能量（Energy；或動能，Kinetic Energy）方面而言：

　　這個「**n**」的實質意義可藉用一個迴轉的圓棍（長度：**L**；質量：**m**；迴轉速度：**w**）來說明。此圓棍的動能（Kinetic energy）為：

$$E = \tfrac{1}{2} J w^2，$$

因為 $w = V / R$（V：棍頂端之直線速度；R：迴轉半徑 = L）

$$E = \tfrac{1}{2} J (V^2 / L^2)，$$

因為前一節說過， $n = J / R^2$ ，在此例中 $n = J / L^2$

故 $E = \tfrac{1}{2} n V^2$

　　這個公式正好是一個物體在直線運動時的動能公式。從此公式看來，一個迴轉體，若想要用此物體頂端的直線速度（V）來表示其動能時，這個「**n**」可視為：這個迴轉體轉化為直線運動時的「等值質量（equivalent mass）」。聽來有些玄妙，請參閱下圖 *Fig.1-30* 之圖解，就易於瞭解其含意。

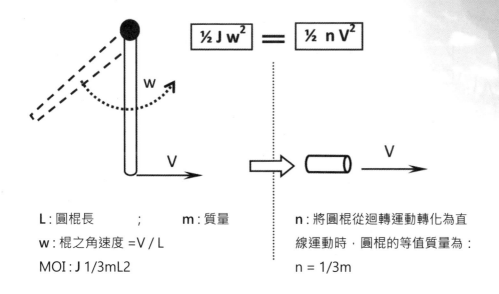

L：圓棍長　　　；　　　m：質量

w：棍之角速度 =V / L

MOI：J 1/3mL2

n：將圓棍從迴轉運動轉化為直
線運動時，圓棍的等值質量為：

n = 1/3m

Fig.1-30

今求此圓棍的動能（以直線運動及「n」之值，來求其動能）：

Energy = $\frac{1}{2}$ Jw2

轉化為直線運動後的公式為 ： $\frac{1}{2}$ n V^2

n = J / L^2 = (1/3 m L^2) / L^2 = 0.33m

動能 = $\frac{1}{2}$ (0.33m) V^2 = **0.167 mV2**

我們亦可趁機看看如果圓棍的軸線做出位移後的效果，請看下圖
Fig.1-31。圓棍的軸線位移 $\frac{1}{2}$ L，故其距圓棍中心的位移是：($\frac{1}{2}$ L +
$\frac{1}{2}$ L) = L

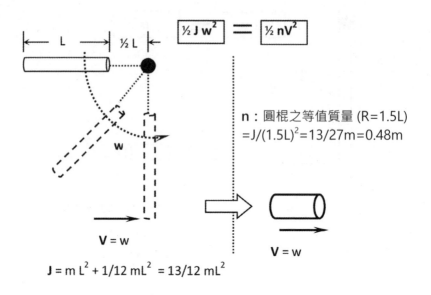

Fig.1-31

此時，新半徑為：L + ½ L = 1.5L，今以直線運動來表示圓棍的
動能：

MOI 的公式： $J = m d^2 + m k^2$

位移 ½ L 後的 MOI ：

$J = m L^2 + 1/12 \ mL^2 = 13/12 \ mL^2 = 1.08 \ mL^2$

$n = J / R^2 = J /(1.5 \ L)^2 = 13/12 \ mL^2 / (1.5 \ L)^2 = 13/27 \ m = 0.48 \ m$

$Energy = ½ \ n \ V^2 = ½ \ (0.48) \ V^2 = \textbf{0.24 mV}^2$

圓棍的軸線做了 **½ L** 的位移，結果產生很大的效果，述之如下：

- 圓棍的 MOI 從 **0.33 m L²** 增至 **1.08 m L²**，一下子就增加 **2.27**

倍；而其直線運動的等值質量（n，Equivalent mass in linear motion）則由 **0.33m** 躍升至 **0.48 m**，增高了 **45%**。

- 圓棍的動能則由 **0.167 mV2** 增至 **0.24 mV2**，增加量高達 **44%**；別忘記，球的飛行距離與其吸收的動能成正比。

事實上，這個圓棍實可代表前述模擬器的簡型，為了易於說明而簡化成一根圓棍，其動作亦可代表揮桿擊球的動作。這個例子再次說明軸線位移的巨大效果。難怪軸線位移可以說是：**揮桿者（或模擬器）把更多的體重投入揮桿（Swing）之中。**

2．從動量（Momentum；或力量、力矩）方面而言

從動量方面而言，這個「n」與前述能量方面的意義，有些差異。（註：動量不滅定律源自兩物體相撞，作用力與反作用力相等。故本標題亦包含：力與力矩）。

讓我們先看一下這個迴轉圓棍的動量，Jw：

$$J w = (n L^2)(V/L) = n L V$$

設 $m_e = n L$

$$J w = m_e V$$

這個「$m_e V$」是把迴轉運動中的圓棍，轉化為直線運動後的動量表示法。從上述公式看來，這個「m_e」，是將迴轉的**動量**轉化為直線運動時的「等值質量」（**equivalent mass**），其值為：「**nL**」（註：

61

動能的「等值質量」則只是「n」）。

因為 $m_e = n L$ ， 故 $n = m_e / L$ 。 因此，就**動量**而言，「n」的意義為：迴轉體每單位迴轉半徑所含有的「等值質量」。這是教科書式的說法，不好懂，最簡明的說法就是：n 為其迴轉半徑（L）中，每呎所含的 「等值質量」（Equivalent mass per ft.）。謹將「 n 」在動量方面的意義說明如下圖 *Fig.1-32* ：

當圓棍的軸心線也向後移，位移半個棍長（½ L，如圖 *Fig.1-31*

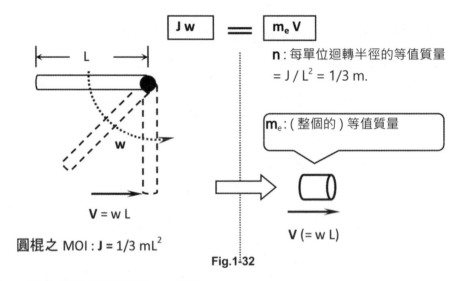

$$J w = m_e V$$

n : 每單位迴轉半徑的等值質量
$= J / L^2 = 1/3 \, m.$

$m_e :$ (整個的) 等值質量

V = w L

圓棍之 MOI : **J** = 1/3 mL^2

V (= w L)

Fig.1-32

）， 其整個的等值質量 m_e 則為：

$$m_e = n R = (0.48 \, m) (1.5L) = 0.72m \, L$$

COR（彈性係數）與能量損失
（Energy Loss）

彈性係數，COR，可用一種方便的硬度計，Shore's Scleroscope，來說明。這種硬度計的原理是把一個很硬的小錘子（其尖端鑲上硬鑽）在某個高度（H）落至被測的樣品金屬上，然後看這個小錘子反彈起來的高度（h）。被測金屬的硬度愈高，小錘子反彈的愈高。

這落下的小錘子與樣品金屬（安放於地上，不動）之間的「碰撞」可依前面所説 COR 的定義，寫成下列公式：

$$COR = (V_2 - V_1) / (U_1 - U_2)$$

因為樣品金屬不動，其碰撞前後的速度皆為 0，即 $U_2, V_2 = 0$，故此兩者的彈性係數（通常在計算時，用「e」表示）：

$$e(COR) = -V_1 / U_1$$

又依據自由落體的速度（V_t）與降落距離（S）公式：

$$V_t^2 = 2gS，$$

上面的 COR 等於：$(2gh / 2gH)^{1/2}$

$$e = COR = (h / H)^{1/2}$$

下圖 *Fig.1-33* 就是這個硬度計的原理，也是測量 COR 的方法之一：

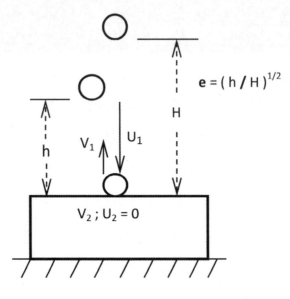

$$e = (h/H)^{1/2}$$

Fig.1-33

　　上圖那個球愈跳愈低，終至停止。這就表示：反彈的能量，愈來愈少，或是說：球的能量，在每彈一次，就損失一些。於是，每次反彈時，能量損失百分比（% of Energy loss）就是：（H － h）/ H。若用 COR 來表示，就是（無需在此計算）：

　　能量損失百分比 (% of Energy loss)：$(H － h) / H = 1 － e^2$

模擬器擊球時的
能量損失

從上速碰撞的能量損失（即：$1 - e^2$）看來，模擬器擊球也一定會有能量的損失（人在擊球時，自然也會發生）。「能量損失」對一個揮桿者而言，就是「白費力氣」，亦即，看來是費盡全身力氣，其實多是虛功，只有一小部分力氣傳給高爾夫球，球飛的距離自然不會遠。我們不可能消除能量的損失，但我們可以導出擊球時，能量的損失公式。再由此公式看出影響能量損失的因素，從而改善之。

我們可找出擊球前的動能（模擬器，$\frac{1}{2}\ J\ w^2$）與擊球後的動能（模擬器的動能，$\frac{1}{2}\ J\ y^2$ + 球的動能 $\frac{1}{2}\ b\ Vb^2$），再從能量不滅定律（Law of the Conservation of the Energy）著手：

$\frac{1}{2}\ J\ w^2 = \frac{1}{2}\ J\ y^2 + \frac{1}{2}\ b\ V_b^2 +$ Energy loss

Energy loss $= \frac{1}{2}\ J\ w^2 - \frac{1}{2}\ J\ y^2 - \frac{1}{2}\ b\ V_b^2$

（計算過程請參閱附錄＃4）

Energy loss $= \frac{1}{2}\ n\ V_0^2\ (1 - e^2)\ b\ /\ (n + b)$

上面的能量損失公式中，**$\frac{1}{2}\ n\ V_0^2$** 就是這個模擬器在擊球前所儲備的動能（對等於前述的小錘子或小球拉抬至高度為 **H** 時的能量）。

這動能在擊球後，自然會發生損失。造成損失的因素可分為兩部

分來談：$(1 - e^2)$ 及 $b / (n + b)$：

1. $(1 - e^2)$：從前一節可知，這是任何兩個物體發生碰撞時，必有的能量損失。這兩個物體之間的 COR 愈大，亦即，「球」與「模擬器」（亦是：球桿與揮桿者一體的「物體」）之間的 COR 愈大，能量損失就愈小。

2. $b / (n + b)$：對這個模擬器（或揮桿者）來說，造成能量損失的因素，不只受彈性係數的影響，還受另一個因素「$b / (n + b)$」的支配。在這因素中，球的質量（或重量）很小，而且不會改變，因此，「n」的值愈小，能量損失就愈大。這個「n」的實質含意，前面曾詳細說明，故若想增加「n」之值，減少能量損失，就是要做好位移迴轉。換句話說，揮桿迴轉時，若不能做出良好的位移，能量損失就會增大，白費的力氣就愈多。如用簡明的說法就是：投入揮桿的體重愈少，能量損失就愈大，虛功就愈多。（註：此能量損失公式亦可應用於 *Fig.1-33* 之情況，此時的「n」就是「地」，其值無限大）

實際揮桿時，「球」與 「揮桿者」的 COR

「球」與「揮桿者」這一對碰撞「物體」之間的 COR，自可依 COR 的定義，找出一些可行的測量方法。但最簡單的，莫如仿照前述硬度計 (Shore's Scleroscope) 的方法，簡述如下：

揮桿者做出揮桿準備姿勢，握緊球桿，如圖 *Fig.1-35* 左方所示。球則以快速 U_1 擊向桿頭。撞擊後，球的反彈速度為 V_1。因揮桿者不動（球桿/手臂會彈動，屬正常彈性現象，並已計入COR 之中），故 $U_2 = 0$，$V_2 = 0$。此兩物體之間的 COR，e，可依 COR 的定義求出：

$$e = (V_2 - V_1) / (U_1 - U_2)$$

$$e = - V_1 / U_1$$

這個典型的方法，雖然近於球與揮桿者的 COR，卻因還有許多變數，仍非真正擊球時的 COR。例如：真正擊球時的姿勢，實如 *Fig. 1-42*，卻不是準備的姿勢；甚至於手的握緊度，都是變數之一，關於此點，我們即將在下一節詳加說明。

唯仍須在此重複強調：**揮桿擊球的 COR 是「球」與「揮桿者」兩「物體」之間**的彈性係數，並非「球」與「桿頭」，亦非「球」與「球桿」之間的彈性係數。有關這個觀念，可由下圖，*Fig. 1-34* 及

Fig.1-35 加以解說：

因為：物體本身的結構（configuration）不同，**COR** 就不同

同樣的球與方塊，COR 分別為：0.8、0.7、0.5（近於實情）
最右方的 COR 更會因繩結的鬆緊而大不相同

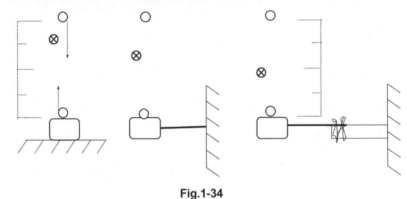

Fig.1-34

所以：

[COR 的補充說明及懸樑（臂）的曲折（Deflection of the beam）

請參考附錄＃9]

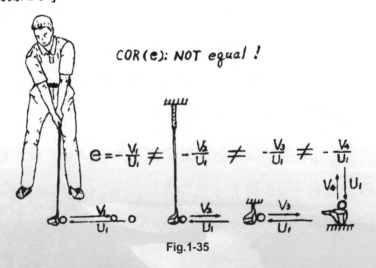

COR(e): NOT equal !

$$e = -\frac{V_1}{U_1} \neq -\frac{V_2}{U_1} \neq -\frac{V_3}{U_1} \neq -\frac{V_4}{U_1}$$

Fig.1-35

影響擊球 COR
的實例（握桿緊度）

一對「物體」之間的 COR，理論上，應是一個不變的恆值（如會隨時變動，這個 COR 就沒有意義了）。亦即，「球」與「揮桿者」之間的 COR 理應是不變的。唯「揮桿者」以雙手握桿，是這個揮桿「物體」結構中較弱的一環，而且會因時因地而有微小的變動。

請參閱下面 *Fig.1-36* 兩圖所示，一個用繩子綁好、一個焊接成一體。右方焊成一體（與球）的 COR 大於左方者，同時也不會改變了；但左方用繩子綁的 COR 不但較右方者小，且會依綁的方法與緊度而有所不同，其理自明，無須多言。當左圖的繩子綁好之後，它與球的 COR 就一定了；而揮桿者雖在準備動作就已握緊球桿，但其握緊度還是會發生變化的，說明如後：

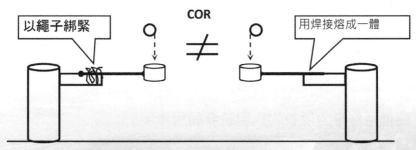

Fig.1-36

當我們手拿斧頭（或鐵錘）砍一根木棍時，在砍到之前，人的本能會突然發出一般力量，更加握緊斧柄。

揮桿擊球前的一瞬間，也是一樣，人的兩手會本能的突然更為緊握球桿（上圖中，兩個「無生命物體」的連接處，其緊度就不會變化）。在此刻，「球」與「揮桿者」之間的 COR，就變了。

值得慶幸的是，這情況下，COR 卻增加了，有益於擊球。像這樣會突然用力握緊球桿，將產生什麼效果呢？讓我們從物理的力學做進一步的探討。

請參照下圖 *Fig.1-37*，圖左是將許多重錘一個個逐步放至一個吊鉤之下。

這些重量的總重，讓吊鉤產生對應的力量 F_a。假如這個吊鉤的強度，剛好可以支撐這些重量 F_a，這吊鉤尚不會斷。再看圖右，一個大重錘（其重量等於圖左全部的小重錘）突然一下子放在吊鉤上，這時吊鉤受到的力量 F_b，不再是重錘的總重（＝ F_a），而是受到兩倍的重量，亦即 $F_b = 2\,F_a$。

在這情況下，吊鉤就承受不了這麼大的重力而會斷掉。在這種突然用力，物體所承受的力量會加倍的現象，稱為：突然施力（Impact Loading and Suddenly Applied Load）。

（這種兩倍應力現象的說明請參閱附錄 ＃5）

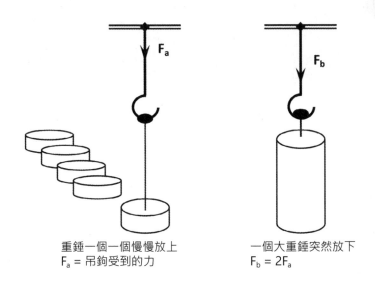

重錘一個一個慢慢放上　　　一個大重錘突然放下
F_a = 吊鉤受到的力　　　　　$F_b = 2F_a$

Fig.1-37

　　這種物理現象，在實際揮桿擊球時，多少會產生一些有利的影響。因此，在做擊球準備動作時，只要握緊球桿就夠了，在擊球前的瞬間，讓本能展現，會突然加強抓緊球桿，在理論上，將會加強COR。無論如何，揮桿時，無需自開始就用盡極限之力，死命握住球桿，不但疲憊，到了擊球前瞬間，已無餘力可施，自不易產生加強COR的效果。

高爾夫揮桿時的加速度

我們在前面曾導出球速的公式為：$V_b = V_o (1 + e) n / (n + b)$

這個式子是假設擊球前瞬間的速度 V_o，是以等速撞擊那個靜止的高爾夫球。這也是依據教科書中所說，當兩個物體沒有外力介入時，所導出來的球速公式。

但在實際打球時，揮桿者一定會盡力施力於「擊球」，亦即，當桿頭一碰到球時，揮桿者仍會「繼續」施出力量去擊球，產生加速度，輸入這個「碰撞」。於是，擊球的動能大為增加，球打的更遠。而一旦有外力介入這個「封閉的碰撞事件」時，書上的動量不滅定律，在理論上，已不能應用在揮桿擊球上了。但在實際上，我們可以運用技巧，分解這個 加速度 的動作，詳細分析後，仍可依動量不滅定律的原理，導出含有加速度的球速公式。

在進一步分析之前，宜先瞭解一下揮桿者在擊球過程中，所發出的力量與加速度，以及對球速的影響。為了易於說明，我們宜先把模擬器的迴轉運動轉化為直線運動，成為一個「等值的碰撞物體」，這「物體」就是下圖 *Fig.1-38* 中，代表模擬器動量的「nR」。

先簡介各種代表符號如下：

- 因需用到動量不減定律，將模擬器轉化為直線運動時的等值質量為「nR」（n 及 R 在前面曾已說明）來表示，此時，模擬器的動量（momentum）為：$(nR)V$

- 桿頭在擊球前的速度為：V_o，這也是「等值質量」物體的速度

- 這個等值物體在碰到球後，在一瞬間，相接觸為一體，其速度為 V_s

- 當此等值物體與這在瞬間接觸後，這等值物體繼續施力（輸入加速度）；當球正要飛離等值物體之前（實際上就是飛離桿頭之前），其速度為：V_e

- t：球與等值物體（亦即與桿頭）仍接觸在一起，並由模擬器（或揮桿者）輸入更多力量的時間（實為極短的一瞬間）

- a：當球與等值物體（也是桿頭）在相接觸時，仍然受到揮桿者的力量而產生的加速度，$a = (V_e - V_s) / t$

- s：球與等值物體，自「與桿頭接觸之前瞬間」至「兩者剛分離之前」的速度增加率；即為飛離前的速度 (V_e)，與相碰前一瞬間的速度 (V_o) 之比率，即 $s = V_e / V_o$

- 請注意，球實際上是直線運動，故在以迴轉運動來討論時，應先轉換為迴轉運動，故此球被視為「迴轉運動」時，其 MOI 應為：$J_b = b R^2$；而這個「迴轉運動的球」之「n」值，則為：$J_b / R^2 = b$

· 為導出加速度的公式，技巧上，須將這個視為「迴轉運動的球」再變回為等值的直線運動。在此情況下，球的等值質量為：b R（此時，n = b R ）

[註：若論及動能（Kinetic Energy）時，球的等值質量 **n** 則為：**b**]。

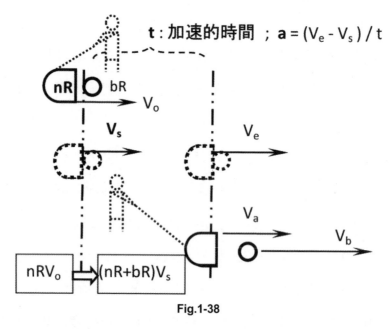

t：加速的時間 ; $a = (V_e - V_s) / t$

Fig.1-38

上圖表示一個等值物體（化為直線運動的模擬器，或揮桿者，其等值質量為：**nR**）擊球時，這兩個物體會接觸在一起，然後，球就飛離，這一段時間為「**t**」。在此段時間內，這等值物體（也是揮桿者）仍會繼續施出力量於球，球則在這段相接觸的「**t**」時間內，接受外力及加速度。

擊球時，如有加速度現象，則是：桿頭在擊球前（桿頭速度為：

V_o）直到球飛離桿頭（「球＋桿頭」速度為：V_e），揮桿者持續不斷的施力於此擊球過程。這個力量所產生的「加速度」，造成速度增加（從 V_o 至 V_e）。今設此速度增加比率，或簡稱速度增加率，s，為：

$$s = V_e / V_o$$

現在讓我們看一下，什麼情況下，表示揮桿者有施力（F）於擊球過程（因此而產生加速度）。既然有繼續施力，表示「F」必將大於0。

（公式導出之計算，請參閱附錄＃6，A ）

$$F = V_o \, n \, R \, \{ \, [s(n+b)/n] - 1 \} \, / \, t$$

從上列公式中的 $[s(n+b)/n] - 1$，我們可看出，只要速度增加率，s，大於 **n / (n + b)**，則：F＞0。這情況下，表示揮桿者在撞擊過程中，繼續施力於球，並產生加速度。

重要的是這個公式中的「**(n + b)/n**」明顯表示，在任何的速度增加率（s），只要「**n**」值愈大（**等值質量，也就是投入迴轉運動的體重愈大**），**產生加速度所需的力量就愈小，也就是說，愈容易產生加速度。**在實際的揮桿中，若兩個揮桿者的重量、身高及力氣皆相同，一位在揮桿時，能做出良好的位移迴轉（如 *Fig.1-24* 之圖 #2，其 **n** 值亦大），另一位難以做出位移迴轉（如同圖之 #1，其 n 值亦小），即使兩人施出同樣的力量，**n** 值大者，也就是 #2，會產生較多的加速度。

含有加速度的
球速公式

　　我們在前面曾求出不含加速度的球速公式。而就絕多情況而言，這並非實際的情況。實際情況是幾乎所有的擊球，揮桿者都會繼續施力於球，期望把球打的更遠。易言之，可以說都是含有加速度的揮桿擊球。因此，我們必須求出含有加速度的球速公式，方符實情，才有意義。在導出公式前，讓我們先瞭解下列符號的意義：

J　：　模擬器的 MOI

n　：　如前所述的定義 $= J / R^2$

b　：　球的質量 = 球的重量 / 32.2（32.2：重力加速度）

V_o：　桿頭在擊到球之前一瞬間的速度

V_f：　桿頭在擊球後，球剛好飛離桿頭那一瞬間的速度

V_{bo}：　擊球時，沒有加速度情況下的球速

t　：　擊球時，桿頭與球接觸在一起的時間

V_s：　當桿頭剛撞到球，結合在一起（速度減慢）時的速度

V_e：　桿頭與球撞在一起後（揮桿者繼續施力，產生加速度），
　　　　在球飛離桿頭前的速度

s　：　擊球過程中，桿頭的速度增加率，為桿頭在球飛離前的速度

（V_e）與擊球前之速度（V_o）之比率，即 $s = V_e / V_o$.

R ： 揮桿的迴轉半徑

　　實際揮桿時，當桿頭觸到球起，至球飛離桿頭的一瞬時間之內，揮桿者都會持續加強力量，產生加速度。這一瞬間的過程可分析如下圖 *Fig.1-39*。請注意，這個揮桿者（或模擬器）轉化為等值的直線運動時，其等值質量為「nR」；球為「bR」。

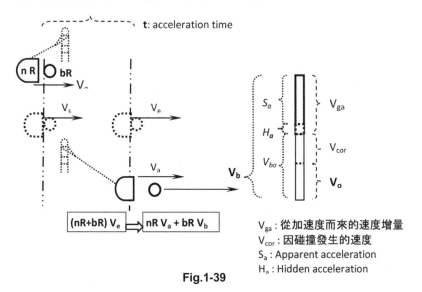

Fig.1-39

V_{ga}：從加速度而來的速度增量
V_{cor}：因碰撞發生的速度
S_a : Apparent acceleration
H_a : Hidden acceleration

　　依動量不滅定律，當球與桿頭分離的那一瞬間，依動量不滅定律所列出的公式為：

$$(nR + bR) \, V_e = nRV_a + b \, RV_b$$

（詳細計算過程，請參閱附錄＃6，B）

　　故含有加速度的揮桿，其球速為：

$$V_b = V_o [s + en / (n + b)]$$

從此球速公式可看出，球速不只和「e」、「n」成正比率，也和速度增加率（來自揮桿者輸入的力量）成正比率。

事實上，這個球速應是不含加速度的球速（設為 V_{bo}）加上因加速度而增加的速度（設為：V_{ga}），亦即 $V_b = V_{bo} + V_{ga}$。但上述球速公式無法見到這種表達方式，所以讓我們再將上述公式化解成 $V_b = V_{bo} + V_{ga}$ 的表現方式：

（詳細計算過程，請參閱附錄 #6）

$$V_b = V_{bo} + V_o (s - 1) + V_o [b/(n + b)]$$

我們可依此新型態的球速公式分析一下其內容：

(1). **V_{bo}**：$V_o [(1 + e)n / (n + b)]$

這就是沒有加速度時的球速公式，也是依照教科書中所說：物體碰撞時的動量不滅定所導出的球速公式。當然，這個球速公式並不符合實際情況。

(2). **$V_o (s - 1)$**：姑且稱之為表面增速（Apparent Speed Increase，**S_a**）

因為我們設定的速度增加率為：$s = V_e / V_o$（**註**：卻不是 V_e / V_s；只有 $s = V_e / V_o$ 才具揮桿者持續出力，造出加速度的意義）。但這並不代表速度的總增量，因為桿頭接觸到球，連結在一起時，速度暫時減慢。亦即，即使 $s = 1$ 時，仍有一小

部分加速度尚未計入，所以還要計入下列的「隱性增速」。

(3). $V_o [b / (n + b)]$：且稱之為：隱性增速：（Hidden Acceleration，「H_a」）

因為桿頭接觸到球，兩者結在一起時，速度暫時減慢，然後再開始增速，故有 $V_o - V_s$ 的速度尚未計入，所以必須補回。

因此，我們可以看出，揮桿者所輸入的加速度，其對球速的貢獻為：

$$V_{ga} = S_a + H_a \quad （故球速為：V_b = V_{bo} + V_{ga}）$$

球速與球所吸收的動能成正此。動能的公式為：½ $b V^2$，亦即動能是與「速度的平方」成正比，所以這個增速，對球速有相當大的影響。我們就以下列模擬器的資料，做一個比較。一個是不含加速度，一個含有加速度，假設其速度的增量，$s = V_e / V_o$，為 5%。

模擬器的 MOI：5.72

迴轉半徑：5.5 ft.

n = J / R2 = 5.72 / 5.52 = 0.189

球重：1.6 oz. = 1.6 / 16 lb = 0.1 lb；

球的質量 = 0.1 lb / 32.16 = 0.003

故，n / (n + b) = 0.189 / (0.189 + 0.003) = 0.984

設球與模擬器之 COR 為：e = 0.8 （**註**：人揮桿擊球之 COR 低於此值，可參閱 *Fig. 1-34*)

沒有加速度的情況：

$$V_{bo} = V_o (1 + e) \, n / (n + b) = V_o (1 + 0.8)\, 0.984$$

$$= 1.77 \, V_o$$

球的動能為：

$$E_{no\text{-}acc} = \tfrac{1}{2} \, b \, V_b^2 = \tfrac{1}{2} \, b \, (1.77 \; V_o)^2 = 1.566 \, b \, V_o^2$$

有加速度，其速增率為 5%：

$$V_b = V_o [\, s + e \, n / (n + b)\,] = V_o [\, 1.05 + 0.8 * 0.189 / (0.189 + 0.003)]$$

$$= 1.84 \, V_o$$

球的動能為：

$$E_{acc} = \tfrac{1}{2} \, b \, V_b^2 = \tfrac{1}{2} \, b \, (1.84 \; V_o)^2 = 1.7 \, b \, Vo2$$

動能增加的百分比 % ：

$$(E_{acc} - E_{no\text{-}acc}) / E_{no\text{-}acc} = (1.7 - 1.566) / 1.566 = 0.086 = \mathbf{8.6\,\%}$$

故有加速度時，其動能（代表球距）比沒有加速度時，增加了 **8.6 %**，相當多。

揮桿有無威力的
徵象（Indicator）

　　我們可不可以看出一個揮桿是否含有足夠的威力？在回答這個問題之前，不妨先從前圖 *Fig.1-39*，當球與桿頭分離時，動量不滅的公式來著手研析：

$$(nR + bR) V_e = nR \, Va + bR \, V_b$$

$$nR \, V_a = (nR + bR) \, Ve - b \, RVb$$

從上述公式可導出下列公式，並可推定出後列兩個結論：

（詳細計算，請參照附錄＃7）

$$nR \, V_a = nR \, V_o \, [\, s - e \, b / (n + b) \,]$$

[情況1]請看此公式：

$$n \, R \, V_a = n \, R \, V_o \, [\, s - e \, b / (n + b)]$$

- 「**nR**」： 將揮桿者轉化為直線運動時的等值質量（equivalent mass）

- V_a：當球剛飛離球頭時，球頭的直線速度，代表擊球後的 follow-through 速度。

- **R**：這是擊球時的迴轉半徑，請注意，此 R 隨揮桿者的技術而有顯著的不同，一個能做出完美位移迴轉的高手，其 R 超過

桿頭至肩頭，一個四肢僵硬的生手，其 R 甚至只是桿頭至手肘的距離。

公式左邊的「nRV_a」，就是擊球後，揮桿者開始 Follow-through 時的**動量**（Momentum）。

公式右邊：如在某個揮桿速度（V_o）及 COR 之下，一個揮桿者做出很好且有威力的擊球動作，能讓球飛的很遠時，表示他已經做出很好的：

- 位移迴轉，產生很大的等值質量「n」及揮轉半徑（Swing Radius）R

- 加速度，又因具有甚大的「n」值，故可產生很大的增速：s

既然揮桿者做出很大的 n、R、s，那麼公式左邊的「nRV_a」之值，也就是 Follow-through 的動量，及位移（R）一定就隨之而大。簡言之：

・**一個有威力的擊球，一定會有一個有威力的 Folow-through；或，**

・**一個有威力的 Follow-through，表示必有一個具有威力的擊球，兩者一體，同時顯現。**

[情況 2] 讓我們再繼續探討這個公式：

$$nR V_a = nR V_o [s - e b / (n + b)]$$

消去這等式兩邊的「nR」：

$$V_a = V_o [s - e b / (n + b)] \cdots\cdots (1)$$

再看一下有加速度的球速公式：

$$V_b = V_o [s + e n / (n + b)] \cdots\cdots (2)$$

將公式（2）的兩邊各自與公式（1）相減，則成為下列公式：

$$V_b = V_a + e V_o$$

這公式表示：在某個 **COR（e）** 與擊球速度（**V_o**）下，

- **如果 Follow-through 的速度（V_a）愈快，表示球速也愈快（球也愈遠）。**
- **球速愈快，Follow-through 的速度一定也愈快。**
- **反言之，一個沒有威力的 Follow-through，球速必定不會快。**

在揮桿中，若沒有輸入相當數量的加速度，這一樣會是沒有威力的揮桿。我們可以從沒有加速度的球速公式中，知其意義。在該球速公式中，V_f 是桿頭在擊球後，開始 Follow-through 的速度。

（計算詳情，請參閱附錄 **#3，Part B**）

$$V_f = V_o (n - e b) / (n + b)$$

因 $(n - e b) / (n + b)$ 永遠小於 1，故 Follow-through 的初速度（V_f）一定小於擊球前之桿頭速度（V_o）。在此公式中，我們亦可看出，揮桿者的「**n**」值（亦即其 MOI）愈小，其 Follow-through 的速度（V_f）就愈慢，故球速也愈慢。所以，揮桿擊球一定得有加速度，才夠力。

揮桿者做出充分 MOI 時的現象

　　我們怎麼知道一個揮桿者在擊球時的一瞬間，是否做出充足的位移？也就是說釋出充分的 MOI，把揮桿者的能量（i.e. 動能）發揮至最大並傳至球的身上？在這擊球的一瞬間，雖說無法測知 MOI，但我們卻可由其他地方測知。

　　如前面圖 *Fig.1-24* 及 *Fig.1-25* 所示，為了獲得最大的 MOI，揮桿者應做到最接近平行位移的迴轉。但由於軀幹（Torso）下方臀部的肌肉及關節，先天上就相當僵硬，非常不易轉動，以致難以做到近乎平行位移的動作。下圖 *Fig.1-40* 左方是真實揮桿的樣子；右方則是模擬器做到平行位移迴轉時的俯視圖。從右圖可見，平行位移是整個 Torso，從上到下，都做出「d」距離的位移；但左圖的揮桿者在上端做出「d」的位移，但下端的臀部就不易做到「d」距離的位移。

Fig.1-40

我們雖不能測到擊球那一瞬間，揮桿者所釋出來的 MOI，但據 *Fig.1-40* 的右圖即可看出，能做出「d」距離平行位移的模擬器，其圓柱體與原來的位置成90度，或者說，整個身體「公轉」了90度（意即繞著背後的軸線轉了90度，卻不是只繞自己的中心線「自轉」）。

顯然，我們可從擊球後的結束姿態：**是否將身體（主要看 Torso 下部，臀之部位）轉了90度，並將大部分體重移至左腳**，做為釋出多少 MOI 的指標。下圖 *Fig.1-41* 就是說明怎樣看出揮桿者的 MOI 是否發揮、釋放而出（亦即是否做到充分的位移迴轉）。

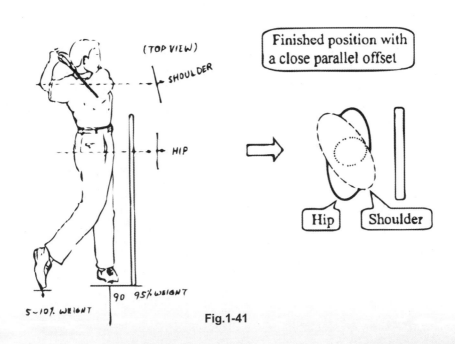

Fig.1-41

圖中的揮桿者是位高爾夫老手，揮桿非常有威力。在他左邊正好有一座矮牆可做參考。他在擊球後的結束姿態中，我們可見到他已把90% 以上的身體重量移在左腳，臀部（Hip）已轉動 90 度，幾乎與矮牆平行，肩部的轉動超過 90 度。這位揮桿老手可以說是做出一個非常理想的位移迴轉（Offset rotation），形成一個近乎完美的平行位移（Parallel Offset）。從此結束姿態就可知道這個揮桿者造出很大的MOI，並釋出於擊球動作之中。

造出充分 MOI 的過程

　　我們從前述各種公式中得知，揮桿者所釋出的 MOI 是產生擊球動能、動量、加速度以及減少能量損失的重要因素。

　　既然 MOI 如此多嬌，讓我們看一下，揮桿者是如何發展出充分足量的 MOI。

　　讓我們把上述老手所做的揮桿動作拿來參考，如下圖 *Fig.1-42*。

　　當他把球桿快速下揮（Down Swing）轉至擊球地點時，他的臀部也已順勢跟著轉至預備擊球地點。在這個預備地點，其腰身（Torso 之腰部）也順勢轉至（to cock；on full cock）打擊姿勢，這樣不但讓「人體、雙手、球桿形成一個最佳打擊姿勢」，足以施出最大的力矩（Torque），也讓雙手及球桿有足夠空間擊球、揮掃。

　　當球桿一觸擊到球時，揮桿者的體重，透過善用位移迴轉之技巧，產生大量的 MOI，並在擊球的瞬間，MOI 一口氣釋放而出。此時，由 MOI 及轉速所造成的動能：

$$\tfrac{1}{2} J w^2$$

立刻傳至高爾夫球。球在吸收此動能後，迅速飛離桿頭。

Fig.1-42

　　在擊出球後，揮桿者的 Torso 經過快速的 Follow-through 動作後，轉到結束位置，如下圖 *Fig.1-43* 所示。這個結束姿勢也是前圖 *Fig.1-41* 所說的姿勢，表示已造出充分的 MOI，以及強力的擊球。為了易於瞭解，圖中亦將揮桿的迴轉動作，轉化為等值的直線運動（n：等值質量）。

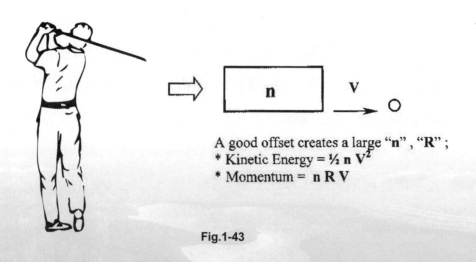

A good offset creates a large "**n**", "**R**";
* Kinetic Energy = ½ n V^2
* Momentum = **n R V**

Fig.1-43

MOI 在揮桿時的流失

　　當然，如果這位揮桿者是個身體僵硬的新手，難以做出適當的位移迴轉，情況就沒這麼好了。其揮桿動作若用直線運動來表達，其「n」值將會很小，將如下圖 Fig.1-44 出現的結果，是個沒有威力的揮桿。從其結束姿勢看來，曲身弓腰，身體遠遠不能轉到 90 度，又難挺直而立，顯然是個缺乏力道的揮桿。

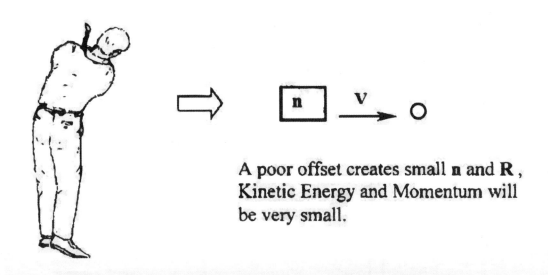

A poor offset creates small **n** and **R**, Kinetic Energy and Momentum will be very small.

Fig.1-44

將 *Fig.1-44* 與 *Fig.1-43* 互相比較，即可知道這個新手無法做出足夠的位移迴轉。在此情形下，無論這個新手的體格有多大多壯多力，他再怎麼揮桿擊球，MOI 絲毫無法發展而出，消失於無形，仍是揮桿無力。

　　這種 MOI 未能發揮，消失於無形的現象，可用下圖 *Fig.1-45* 來說明。這是個俯視圖，橢圓代表人體的 Torso，長方體代表雙臂，黑粗線代表球桿。一個高手揮桿時，他能做出優良的位移迴轉，其軸心線會移至背後，以致其迴轉半徑（亦即 Swing Radius）可達 R。此時，他身體大部分的重量都投入迴轉運動之中（如圖 *Fig.1-43* 的說明）。但一個新手揮桿時，他難以做出適當的位移迴轉（此圖使用較極端的例子），只有手臂及球桿在轉動，身體的 Torso 幾乎沒有轉動，亦即 Torso 沒有多少重量投入迴轉運動，其迴轉半徑只有「R_s」（手臂加上球桿長度），以致 MOI 巨幅減少，消失於無形（如圖 *Fig.1-44* 的說明），終致揮桿無力。

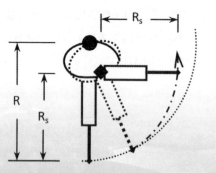

MOI 損失於無形之間

R：良好位移迴轉之半徑

R_s：「臂與桿」迴轉時之半徑

新手揮桿，其迴轉半徑與質量大為減少，致 **MOI** 消失於無形 (MOI = CmR^2)

Fig.1-45

顯然，揮桿者的軀幹（Torso）是否能做出良好的位移迴轉，尤其是 Torso 下方的臀部能否靈活扭轉，自會深切影響揮桿的威力。因此，我們宜進一步去分析、瞭解人體的揮桿動作。為達此目的，我們將在下一章，以機構學（Mechanism）的原理，分析揮桿動作。

第 2 章

高爾夫揮桿的
機構學分析

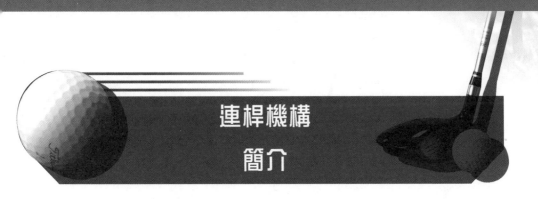

略述機構學裡的連桿機構

連桿機構簡介

機構學（Mechanism）是研究一些機件做成某種特定的組合後，它能產生某種特殊的功能。最基本也是最常見的機構，就是連桿機構（**Linkage Mechanism**），最好的例子就是汽車引擎的曲柄——活塞裝置，把活塞的直線運動轉變為曲柄／車輪的迴轉運動。

請參考下圖 *Fig.2-1*，這是一個典型的 四連桿機構（Four-bar linkage mechanism），四個連接點（Joints）都可自由活動，但 A、B 兩點則是固定在一個地方。

這個「桿」並不一定是根「長桿子」的樣子，只表示這兩接點之間的 「長度」固定不變，猶如有根「桿子」在挺著，其形狀並不重要。圖中的連桿 1 是 A、B 兩固定點之間的長度，這個「連桿 1 」可能是個吊車的底盤，也可能是船的甲板。當連桿 2 迴轉時，連接點 C 則做出來回搖擺的動作。

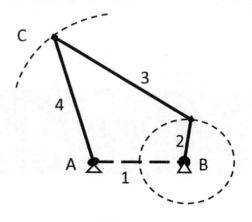

Fig. 2-1

　　讓我再舉出另一個很有名的連桿機構 Peaucellier linkage，如下圖

Fig.2-2。這個機構是將迴轉運動，經此特殊設計的連桿裝置，使 C 點

做出直線運動。

Fig. 2-2

在此機構中，如下圖 *Fig.2-3* 所示，A、B 是兩個固定的可轉動接點（fixed pivots），連桿 2 繞著 B 點擺動，於是接點 C 會做出 SE 的直線運動。

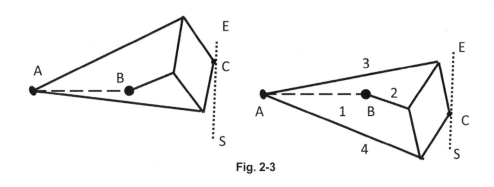

Fig. 2-3

我們可將此連桿機構的動作及其功能，做成下列說明：

「**連桿 2 的擺動（是局部的迴轉運動），藉由 Peaucellier linkage mechanism 的運作，讓 C 點做出直線運動。**當然，如果任何接點僵硬、不能轉動自如，C 點的運動路線就會變形，長度縮小且偏離直線運動。」

事實上，我們也可把一個揮桿者，像上述連桿機構一樣，簡化成一個連桿機構加以分析。我們也可仿照上述 **Peaucellier linkage mechanism** 的說法來解釋一個「高爾夫揮桿之連桿機構」為：

「**揮桿者身軀的迴轉運動，藉由高爾夫揮桿機構的運作，讓球桿頭做出圓周運動。**當然，如果任何關節僵硬，不能轉動自如，球桿頭的運動路線就會變形，圓周縮小且偏離圓周運動。」

運用連桿機構分析高爾夫的揮桿動作

人體結構

首先,讓我們看一下人體的骨架圖如下(*Fig.2-4*),重要部位的名稱以英文註明:

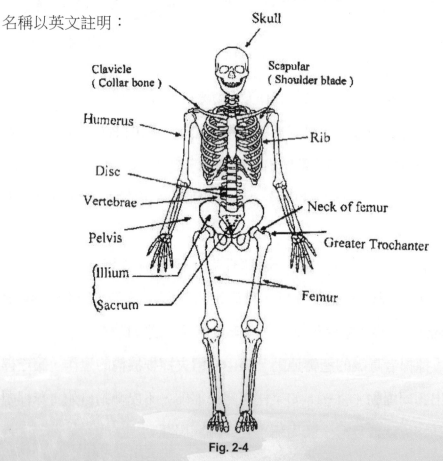

Fig. 2-4

我們可把這個骨架圖做的更為簡單明瞭，如下圖 *Fig.2-5*。為了便於說明，人體各部位的名稱盡量使用通俗名稱，如：頭、手臂、臀部、大腿等，避免使用正式名稱。

Fig. 2-5

請注意下列事項

1. 大腿骨 (Femurs) 並非直線，而是一個倒「L」(見下圖 *Fig.2-6*)。為方便計，有時畫成直線。

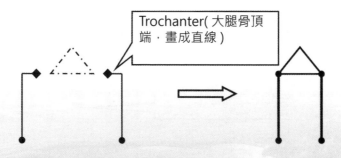

Fig. 2-6

2. 臀部 (Pelvis) 原畫成一個三角形的骨塊，為了便於分析及說明，有時以一條粗線（一根連桿）來表示，如圖 *Fig.2-7* 之右圖。

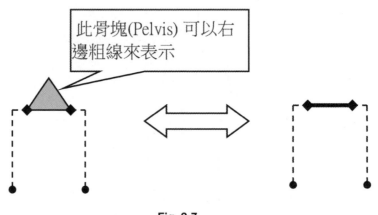

此骨塊(Pelvis) 可以右邊粗線來表示

Fig. 2-7

3. 人體圖的三角形（見下圖 *Fig.2-8*），代表肩、肋骨、脊椎骨。這部分我們可稱之為胸，或者為腰，視情況而定。粗的黑點表示可以轉動的腰椎（ Disc joint ）

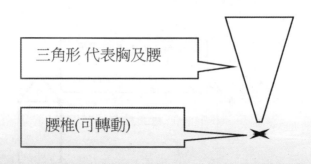

三角形 代表胸及腰

腰椎(可轉動)

Fig. 2-8

我們可將揮桿者轉化為連桿機構的形式。但讓我們先簡化為下例
形式，做為開始：

1． 揮桿者在準備時的姿勢（ Address position，見下圖 *Fig.2-9* **）：**

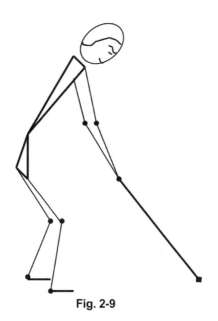

Fig. 2-9

2． 球桿上揚至頂端（ at the top of the back-swing，見下圖

*Fig.2-10***） ：**

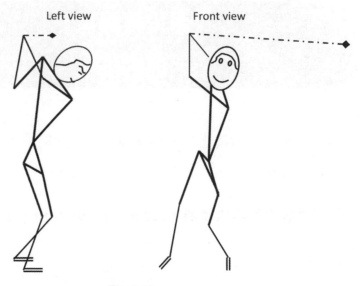

Fig. 2-10

3. 球桿下揮，直到擊球的姿勢（Down Swing to the hitting position，見下圖 *Fig.2-11*）：

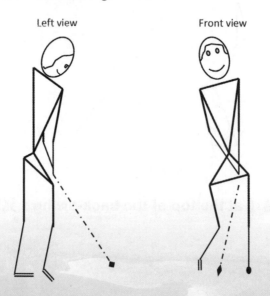

Fig. 2-11

4. 擊球結束時的姿勢（Finished position ／ end of the follow-through，見下圖 *Fig.2-12*）：

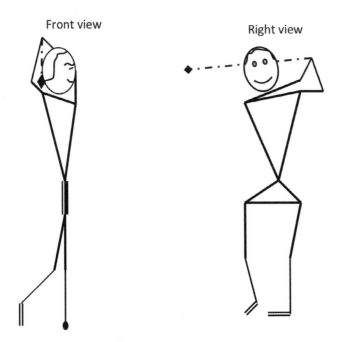

Front view

Right view

Fig. 2-12

把揮桿者簡化為連桿機構

上述圖片只是揮桿示意圖。為求能夠使用機構學來分析，我們還得將上述揮桿者再簡化為分析之用的連桿機構，如下圖 *Fig.2-13*。

我們把頭、臂都簡化為最基本的連桿形態。手臂及球桿只用兩根連桿來表示。當然，為了易於說明，也可將兩手臂及球桿以一支連桿（如在模擬器中，以一條粗線來表示）。

請看 *Fig.2-13* 的兩腳部分，一如前述，「連桿」之意義並不一定是一根「長桿子」，而是指兩個固定點，兩點間的距離不變。

揮桿者的左腳，其腳底不會移動，屬固定點，膝蓋可扭動，但小腿長度不會變，故將小腿設為連桿 1。就機構分析的角度而言，若將整個左腿，即自 B 至 X，視為連桿 1，也可以。

揮桿者用右腳迴轉，其右大腿骨上端與骨盤（Pelvis）相接之處，距左腳底的長度幾乎不變，且是繞著左腳（腳底）迴轉，故可視為一根隱形的「連桿 2」，以代替右腳的轉動。視分析的目的與便利，下圖中之骨盤（Pelvis）亦可用粗線（XY），即一根連桿來表示。

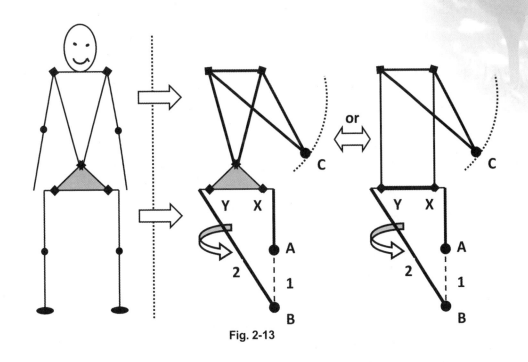

Fig. 2-13

請參照下圖 See *Fig.2-14*，我們可將此 「揮桿連桿機構」與前述 Peaucellier linkage 做一比對：

- 扭轉點（pivot）A：左膝蓋；

- 扭轉點 B：左腳的腳底；

- 扭轉點 C ：可視為球桿頭 ；

- 連桿 1（linkage 1）：從左膝至腳底（亦可設為從左腿頂端至 腳底）；

- 連桿 2：一個想像中的「連桿」，從右腿頂端直到左腳底。

當連桿 2 轉動時（對揮桿者來說，他實際上是用右腳來做轉動，形同「連桿 2」在轉動），經過這個「揮桿機構」的作用，促成球桿頭 C 做出迴轉運動 SCE。這和前述 Peaucellier linkage 具有同等功效。我們可用此機構或某一部分做為分析的工具。

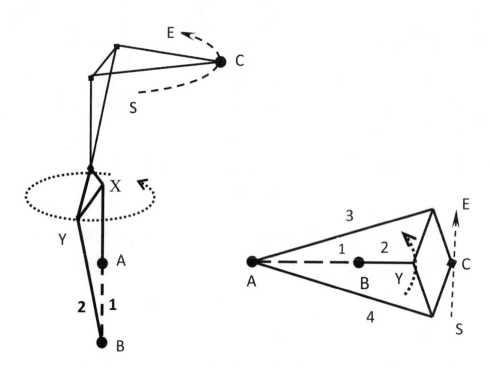

Fig. 2-14

位移迴轉（Offset rotation）對揮桿的效應

我們可藉此揮桿機構來分析揮桿時的位移迴轉。為了便於說明，我們用俯視的方式看揮桿，亦即，球與手臂都是在同一水平面，或是說，把球放在肩膀的高度。讓我們看看臂、胸、臀各部位的運作及其影響。

1．揮桿時，只轉動雙臂：

請參閱下圖 *Fig.2-15*，轉軸位於肩膀的中間點，其轉動半徑為：r

前述 揮桿機構 的上半部

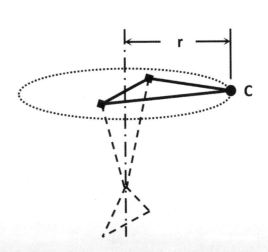

Fig. 2-15

在這種限制情況下揮桿，揮桿的範圍將如下圖 *Fig.2-16* 中的粗線所示：球桿頭 C，在半徑仍為「r」的情況下，只能揮掃出一個很小的圓弧 SE。不能超出此範圍（SE）的原因就是人體結構上的限制。這個圓弧的角度範圍，最多也不過是 30 度左右而已。我們不妨稱此範圍是「無阻區」。

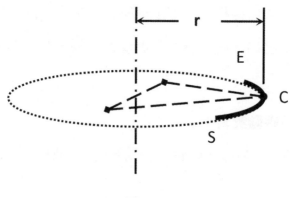

Fig. 2-16

當揮桿超過「無阻區」SE 的範圍時，由於人體結構的天生限制，難以繼續照常進行，其半徑「 r 」急速縮小，C 的轉動路線變形為 EL 及 SR，如下圖 *Fig.2-17* 所示。

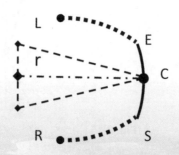

Fig. 2-17

當球桿的桿頭進入 EL 及 SR 的範圍時，半徑突然急遽減少，MOI 也隨之驟降，而揮桿的威力也迅即衰落無力。在「無阻區」 SE 的範圍內，由於距離很短，實難產生足夠的速度。此外，迴轉半徑只是「 r 」而已，未能利用位移迴轉以增加其 MOI，其揮桿自是無力，亦不足取。

2．只有胸部做出位移的揮桿

讓我們先略為複習前面所說的位移迴轉（offset rotation，或 「公轉」revolution），如下圖 *Fig.2-18*。如果一根棍子XY，做出位移迴轉，也就是說，以棍子背後的一點做為軸心，造成位移迴轉（ 如圖右 ），而不是只繞著自己的重心迴轉（即自轉，如圖左）。此時，這根棍子的迴轉半徑增至 r + d，其 MOI 值亦將大增。

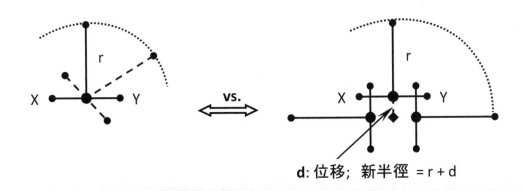

d: 位移;　新半徑 ＝r + d

Fig. 2-18

現在請看只有胸部（即 Torso 上部）做出位移迴轉的情況，如下圖 *Fig.2-19*。這就是前面 *Fig.1-24* 所說，傾斜位移（Tilted offset）的情況。

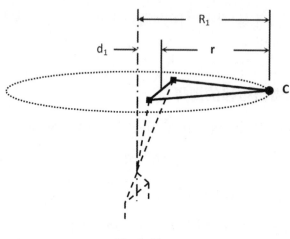

Fig. 2-19

這位揮桿者在揮桿時，只有上半身（Upper Torso）可以做出一些位移迴轉（位移距離 d_1），但下半身（臀部）僵硬，幾乎難以做出任何位移迴轉。其揮桿情況即如下圖 *Fig.2-20*，揮桿半徑為 R_1（ = r + d_1）。顯然，這較前述只有雙臂轉動的情況要好一些，其「無阻區」即 SE 的角度範圍也增加不少。大致而言，此範圍約可增至 90 度。

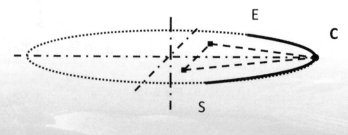

Fig. 2-20

請再參閱下圖 *Fig.2-21*，當桿頭 C 超越 S 或 E 點時，揮桿半徑 R₁ 急速減小。這雖比前述僅有雙手轉動的情況要好，但是其位移及加速的距離，仍然不足以產生強而有力的揮桿。

Fig. 2-21

3. 當臀部（Torso 下部）做出位移迴轉

請參照下圖 *Fig.2-22*，如果連臀部都可做出相當好的位移迴轉時，這就等於整個身（Torso），從上至下都可以做出良好且均等的位移。這就是前面 *Fig.1-24* 圖中所說的理想情況，造出平行位移（Parallel offset）。

此時，因為整個 Torso 做出均衡位移，故其位移距離「d」已可相當接近揮桿者的最大限度（最大限度請參閱 *Fig.1-25*）。

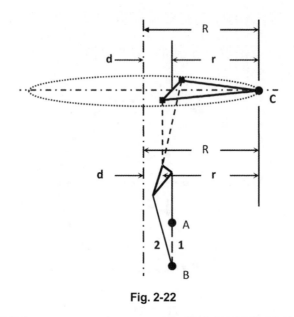

Fig. 2-22

　　請參閱下圖 *Fig.2-23*，如 Torso 能做出平行位移的揮桿迴轉，其「無阻區」SE 就可大為擴增，大約可擴增至 180 度左右，甚至更多。在此情況下，不但因位移「**d**」增加而導至 MOI 大增，更因具有充分的加速範圍，自易造出極有威力的揮桿。

Fig. 2-23

「無阻區」（Restriction Free Range）的縮小及 MOI 的損失

　　上述三種情況是為了便於分析及易於瞭解揮桿動作，特把雙臂、胸（Torso 上部）、整個 Torso（含臀部）三部分分開，做出各別的說明。事實上，以人體結構而言，並不容易做出完全符合第三種情況，臀部位移迴轉的揮桿。

　　幾乎所有的揮桿者，不論是老手或新手，都一直想做出最大的迴轉範圍，盡量做出 360 度迴轉的揮桿。請看，每個人都把球桿拉至右邊最高點，甚至超過人體的中線，然後下揮，在擊球、follow-through 之後的結束位置，大多數人都是把球桿推舉至左方最高點，有時甚至也超過人體的中線。

　　雖然人人都想把球桿揮轉 360 度，但擊球威力卻大不相同，且相去甚遠。這個原因就是前面所說：揮桿者無法辦到上述第三種的「臀部位移迴轉」，很多人其實只不過是將手臂／球桿勉強推至頂點，而身體只能做到上述第二種的胸部位移而已，導致 MOI 不夠充足。這亦可說成：揮桿者能夠投入迴轉的體重不夠多，導致 MOI 不足。這根本因素就是揮桿者的臀部相當僵硬，無法做出良好的位移迴轉，以致身軀做出偏離平行位移甚遠的傾斜位移。

現在讓我們就實際揮桿，分析一個虛弱無力、傾斜位移的揮桿：

請參閱下圖 *Fig.2-24*，這位身體僵硬的新手，很難順意扭轉其臀部，導致其揮桿的「無阻區」甚小，甚至難以到達擊球點 C，只到 E_1 就結束了。於是，桿頭的行進路線迅即縮成曲線 E_1L。此時，MOI 非常小，自是無力的揮桿。

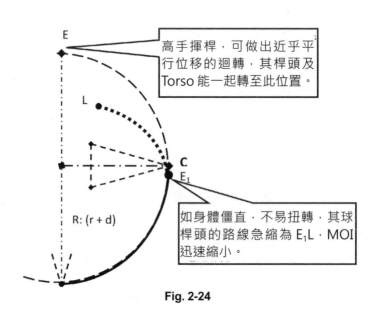

Fig. 2-24

如上述解說仍不夠明白，讓我們再借用前面關於 MOI 損失的圖解，如下圖 *Fig.2-25*，再做一次較實際的說明：

這位新手只有在揮桿之初，尚勉強維持「d」距離的位移（這個比較容易達成），到了擊球地點時，這位新手的 Torso 由於僵硬而難以順利轉動，甚至只能靠手臂旋轉一個很小的角度範圍（此即

E₁L），以致原來的揮桿半徑 R，急速縮減為 Rs，其 MOI 自然大量消
失於無形。

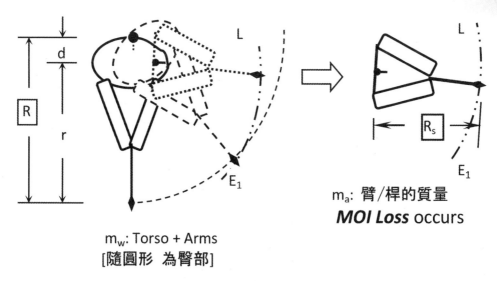

m_w: Torso + Arms
[隨圓形 為臀部]

m_a: 臂/桿的質量
MOI Loss occurs

Fig. 2-25

我們還可將上圖用物理公式說明：

依據前述 MOI 公式 ：$J = C m R^2$

設定　　m_w = Torso + 手臂 / 球桿 的質量

　　　　m_a = 手臂 / 球桿 的質量

顯然，$C m_w R^2$ 遠遠大於 $C m_a R_s^2$，是故 MOI 自是大量減少。

「無阻區」SE，
似是而非的迷思

談論「無阻區（SE）」至此，或許有人會問，既然過了「無阻區」，MOI 速減，揮桿無力，那麼為何不把球放在「無阻區」最後的地點（即 E_1 前之地點，此時 MOI 及半徑仍相當足量），豈不仍會產生強大的擊球威力？

真是說來有理、聽之可信！但事實上，這只是似是而非，偏離物理原則的迷思而已。

基於能量不滅定律，擊球前的能量（即其動能）等於擊球後之能量總和，此總和包括：揮桿者 Follow-through 的動能 + 球的動能 + 能量損失（如 COR 所產生的損失）。

其中，球的動能損失只佔揮桿者動能的很小一部分，其餘能量都轉為 Follow-through 的動能。這是因為高爾夫球的重量極小，遠小於揮桿者投入迴轉的體重（即「n」）。再從前面所討論的公式，即可知道，擊球前的動能與擊球後 Follow-through 的動能相差不多，也許 Follow-through 的動能只有擊球前的 98%，若以肉眼看來，幾乎沒有明顯變化。

易言之，揮桿者在擊球前的速度（V_o 或 w_o）與擊球後 (Follow-

through）的速度（V_f 或 w_f）相去不遠。

基於前述的運動公式：

$$V^2 = 2a\, S$$

若 V_o 與 V_f 相差不大，揮桿者人體對揮桿加速度與減速度旳控制力都一樣時，加速度所需的距離，與減速度所需的距離，在理論上，也應相差不多，以便充分釋放能量。

換句話說，減速度所需的距離 CE，應與加速度所需的的距離 SC 相去不遠。

這有些類似飛機要有等長的起、降跑道，亦即，擊球後也要有擊球前等長的「跑道距離」，做為釋放擊球能量的緩衝區。設若沒有充分的緩衝區，擊球的迴轉動能將傳入人體，將對身體造成嚴重的衝擊與扭傷。

獲得良好 COR 的擊球結構（姿態）

　　人實際上是兩腳站在地上，一腳固定於地，另一隻腳用力旋轉，不可能像那個模擬器一樣，繞著背後的那根軸線在空中迴轉。

　　因此，為了產生足夠的 MOI，人必須靠扭轉肢體，包括腿、臀、腰等部位，以獲得與模擬器近似的 MOI 及力矩（請參閱 *Fig.1-42* 及其說明）。

　　在此情況下，人的實際揮桿方式自然會不同於模擬器的迴轉，必須加以調整。因此我們尚須研究人的實際揮桿，並且知道如何才會產生最大效果。

　　在進一步談論正題之前，讓我們先複習一下揮桿時，做出位移迴轉動作所受的侷限。請參閱下圖 *Fig.2-26*（亦請參閱 *Fig.1-20* 及 *Fig.1-25*）：

　　橫棍 AB 代表揮桿者的 Torso（此乃俯視），兩個橢圓代表兩腳及其跨距。

　　當揮桿者做出最理想的平行位移時（如 *Fig.1-20* 右圖所示），其最大的位移會受下圖中的虛線限制（如 *Fig.1-25* 所示），這是因為人體的重心不可能超出虛線，若超出就會摔倒。

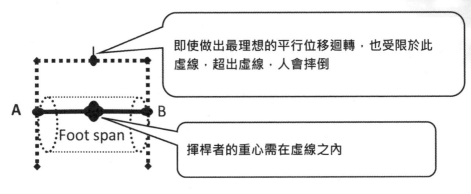

即使做出最理想的平行位移迴轉，也受限於此虛線，超出虛線，人會摔倒

A　Foot span　B

揮桿者的重心需在虛線之內

Fig. 2-26

　　為了配合前述條件，實際揮桿須調整如下圖 *Fig.2-27* 及 *Fig.2-28*。在實際揮桿時，揮桿者的左腳成為實際上的樞紐（pivot），而軸心「O」（就是模擬器在位移迴轉時的軸線）實際上已偏移至左腳之後的「P」點。

　　這實質意義就是揮桿者在擊球及 Follow-through 時，將身體大部分重量移至左腳。

　　模擬器 (Fig.2-28 左圖) 正前方的擊球點 C，在實際揮桿時 (*Fig.2-28* 右圖)，也向左移至左腳前的「C」點（**粗體 C**）。這個新的「C」點才是實際揮桿時的「擊球點」。

Down-Swing circle Follow-Through circle

C

Fig. 2-27

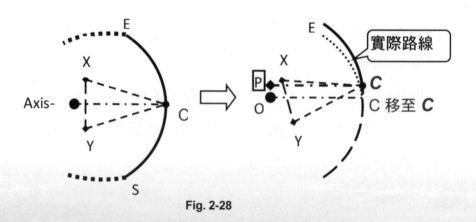

Fig. 2-28

現在讓我們進入正題。請用 *Fig.2-28* 的右圖來觀察：軸線及擊球點分別向左移至 P 及 C 兩點的擊球結構，並將該圖詳細畫出如下圖 *Fig.2-29*。棍子 XY 代表揮桿者的 Torso，另兩根棍子代表手臂。黑虛線僅表示一個想像中的力臂結構。

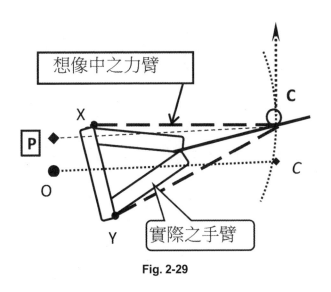

Fig. 2-29

再看下面分析圖，如 *Fig.2-30* 左圖，這樣握桿擊球的結構，有些缺陷，因為雙手握桿的地方甚弱。為了增強其結構，將手臂與球桿造成右圖的型態：左臂與球桿成一直線，Torso 順迴轉方向多轉些角度，右臂形成支撐「左臂 - 球桿」的支柱 (brace)，這種結構無疑遠比原來兩手夾住球桿的結構要強多了。

這也是在實際揮桿時，大多老手所做出來的結構──不但有助於施展出力矩（Torque），其強固的結構還可提升擊球時的 COR。

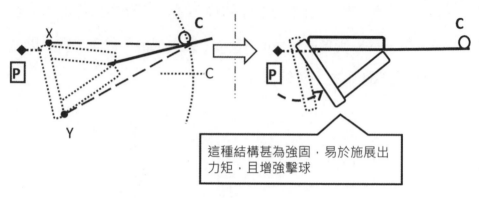

這種結構甚為強固，易於施展出力矩，且增強擊球

Fig. 2-30

上圖右邊是理想擊球結構及其姿勢，其實際擊球姿勢即如下圖 *Fig.2-31* 所示。請注意，代表 Torso 的棍子，應以 Torso 下部位的臀部位置為準，卻非肩膀（因為有些人的臀部雖難以轉動，卻強迫肩膀過度扭轉）。

Fig. 2-31

從另一方面而言，如果 Torso 下方的臀部，由於僵硬的關節與肌肉，難以順利扭轉至理想擊球位置，如下圖 *Fig.2-32* 所示。這種結構的強度不足，難將力矩（Torque）充分施展而出，同時，揮桿者的 COR 亦將會減少 。

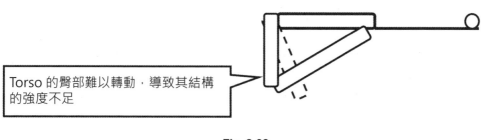

Torso 的臀部難以轉動，導致其結構的強度不足

Fig. 2-32

我們剛才說過，擊球時的肢體結構將會影響力矩的施展。讓我們再研究一下揮桿時的力矩是如何施展而出。

揮桿時的
力矩（Torque）

若要推動一個直線運動的物體，得靠「力量」（Force，$F = ma$）；而要推動一個迴轉運動的物體，則靠「力矩」（Torque，$T = Ja$，J：MOI）。

揮桿迴轉就是靠扭動肢體，「使出渾身解數」產生足夠力矩，用以擊球。現在，讓我們研究一下力矩的產生情況，以便對揮桿擊球有進一步的認識。

請參閱下圖 *Fig.2-33*，圖中顯示力矩在一個「人體連桿」中的分布情況。

我們可把人體產生的力矩，依來源分成三大類：一是雙臂及肩膀所產生的力矩（Torque from arms/shoulder：T_a），腰部扭轉所產生的力矩（from waste：T_w），及臀部在大腿及腳的協力下，所產生的力矩（from hip：T_h）。

這三種力矩的總和，就是用來擊球的力矩 T，亦即：

$$T = T_a + T_w + T_h$$

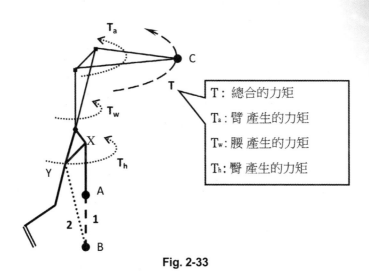

Fig. 2-33

雙臂及肩所產生的力矩簡單明瞭，暫且擱置不必贅述。讓我們分析一下腰及臀所產生的力矩 T_w 及 T_h，請參閱下圖 *Fig.2-34*：

- T_w：係來自腰部（即 Torso 上部，包括胸部）的兩股力量 F_l 及 F_r 所產生的力矩。

- T_h：係源於臀部（Torso 下部）的兩股力量 F_o 及 F_p 所產生的力矩。

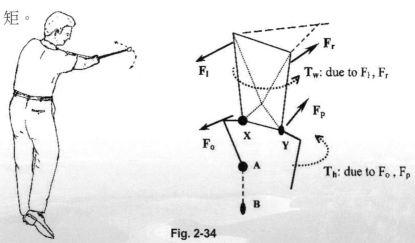

Fig. 2-34

兩股腰力 F_l、F_r 及其造成的力矩 T_w，從上圖看來，也很清楚，不必贅言，暫且擱置。

最後，兩股臀部之力 F_p、F_o 及其導致的力矩 T_h，不但源自臀部肌肉，更靠雙腳的力量；其作用不但要扭轉 Torso，還要促成位移迴轉。

此兩般力量中，尤其是 F_p（主要源自右腳及臀部的力量），不但促成迴轉，還主導位移迴轉，角色相當重要。

讓我們先分析 F_p 這一股力量。我們可將 F_p 分解為下列兩個互相垂直的分力；亦即 F_p 是由下列兩個分力所合成：

- F_a：讓 Torso 自轉的力量
- F_b：讓 Torso 產生位移，造出位移迴轉的力量

這兩股分力可用下列圖表示：

1．造成自轉的分力 F_a：此分力讓 Torso 轉動（即自轉 Self-Rotation）

請參閱下圖 *Fig.2-35*，分力 F_a 轉動臀部，讓臀部（連同 Torso）產生自轉（Self-rotation）。

Fig. 2-35

2. 造成「公轉」的分力 F_b：此分力讓臀部（及 Torso）產生位移

迴轉（Offset Rotation）

請參照下圖 *Fig.2-36*，F_b 促使臀部及 Torso 繞著背後的軸線做出位移迴轉（公轉）。

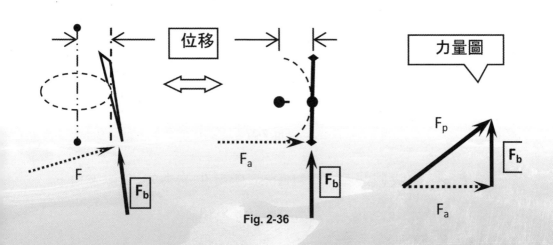

Fig. 2-36

同理，我們也可將力量 F_o，分解為 F_c 及 F_d 兩分力的合成力。

下圖 *Fig.2-37* 就表示 Torso 所受的力量圖（Force Diagram）。此圖可顯示：

1. 力量 F_l、F_r 在 Torso 上方（即腰／胸部位）；分力 F_a、F_c 在 Torso 下方（即臀部位），共同推動 Torso 沿其重心線做出「自轉」。

2. 在臀部旳兩股分力 F_b、F_d 推動 Torso 繞著位移的軸線做出「公轉」，亦即做出「位移迴轉」，並增加揮桿時的 MOI。

 這就是說明 Torso 在揮桿迴轉時所受到的力量，再由這些力量產生力矩。

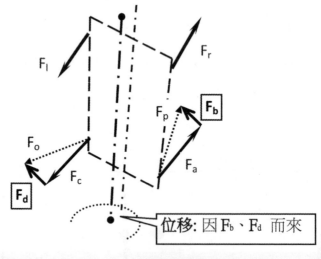

Fig. 2-37

然後，讓我們觀察一下：Torso 所發生的力矩 T_w（來自 F_l、F_r）；T_h（來自 F_o、F_p），詳如下圖 *Fig.2-38*：

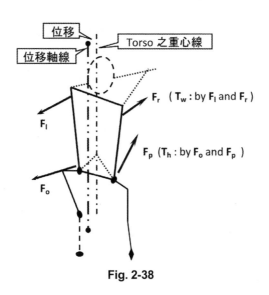

Fig. 2-38

上圖可以再加簡化如下圖 *Fig.2-39*，Torso 右邊的兩力 F_r、F_p，可用等值的力量 **F_h** 替代；同樣方式，Torso 左邊的 F_l、F_o 兩力，也可用一個等值的力量 **F_s** 替代。此時，這兩股新的合成力所產生的力矩則為 **T_b**，而此力矩也等於原來兩股力量所產生的力矩 $T_w + T_h$。

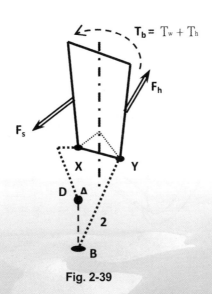

Fig. 2-39

讓我們回頭看看雙臂產生的力矩 T_a，如下圖 *Fig.2-40* 所示：

Fig. 2-40

因：總力矩 $T = T_a + T_w + T_h$，前面曾設：$T_b = T_w + T_h$

故總力矩可寫成： $T = T_a + T_b$

現在可把揮桿擊球的力矩分為兩大類，一是雙臂產生的力矩，T_a；以及 Torso 產生的力矩 T_b，詳如下圖 *Fig.2-41* 的說明。從此圖中，我們可以把揮桿擊球的力矩做如是觀：

「一個是雙臂的力矩 T_a，直接用來擊球；另一個是 Torso 發出來的力矩 T_b，可視為用來增強雙臂的力矩，並可稱之為 Booster（增力機）。」

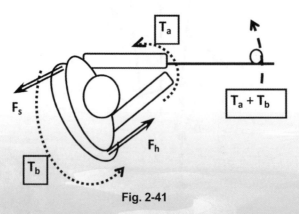

Fig. 2-41

平行位移（Parallel offset）
及傾斜位移（Tilted offset）

　　Torso 是否能做出良好的位移迴轉，全靠 Torso 下方的臀部是否能夠靈活運作。

　　因此臀部的操作，對揮桿的威力有舉足輕重的影響，不可不察。

　　若要臀部做出良好的位移迴轉時，必須靠臀、大腿及腳共同協力完成。下圖 *Fig.2-42* 可顯示擊球時，臀、大腿及腳的動作。

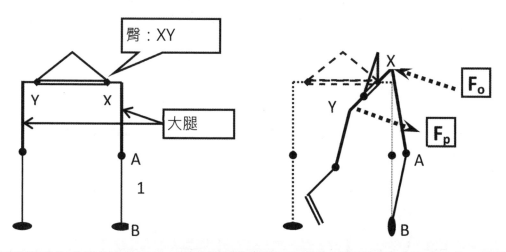

Fig. 2-42

　　我們還可將上面右圖的動作，做進一步的說明如下圖 *Fig.2-43*：

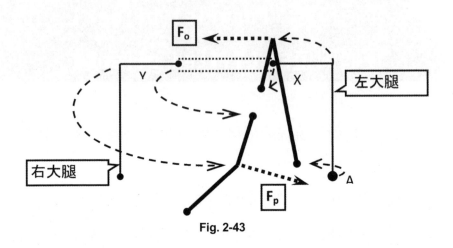

Fig. 2-43

　　若大腿及腳能將臀部推動90度，（大致上沿著 X 這一樞紐點），平行的位移迴轉應屬大致完成，請見下面 *Fig.2-44* 之圖解說明。這情況可獲最大的 MOI 之值。

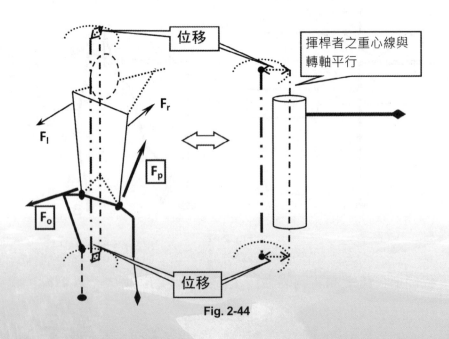

Fig. 2-44

若臀部僵硬而難以做出適當的位移，會造成傾斜位移，如下圖 Fig.2-45，MOI 減少。

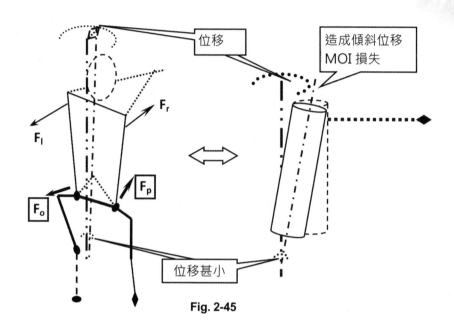

位移

造成傾斜位移 MOI 損失

F_r

F_l

F_p

F_o

位移甚小

Fig. 2-45

　　前述的力量分析都是為了便於說明、易於理解，刻意假設揮桿迴轉都是在水平面（揮桿者垂直站力）上進行。這當然不符實情。實際上，揮桿者是沿一條傾斜的軸線揮桿（詳情將在下一節談論）。於是，除了前面的分析外，我們還得補充兩個重點：

1. 在實際揮桿時，揮桿者的重心會上升

　　揮桿者在擊球時，是向前彎著腰；擊球後，身體就要挺立、站直（應是直立於左腳），詳如下圖 *Fig.2-46* 所示。此時，揮桿者的重心升高，需要額外的力量去站直。

Fig. 2-46

2. 實際揮桿時的轉軸是斜線，並非垂直線

我們前面所做的力量分析，都是假設揮桿者直立迴轉，迴轉面都是與地面平行的水平面，如下圖 *Fig.2-47* 所示。

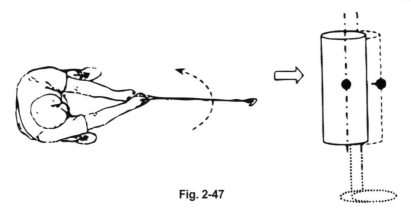

Fig. 2-47

但實際上，揮桿者進行「公轉」時的迴轉軸是在其背後的斜線。如下圖 *Fig2-48* 所示，從此圖就可看出，人不可能繞背後的斜軸騰空迴轉。為了解決這個問題，揮桿者都是出於本能，運用扭轉肢體的方式，達成同樣的效果。我們將討論如後。

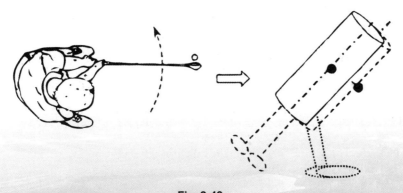

Fig. 2-48

實際揮桿時的
實際位移迴轉

前面討論揮桿的力矩時，我們是以在水平面迴轉（即轉軸垂直於地面）。現在我們要說明實際揮桿時的力距。請看下圖 *Fig2-49*，實際揮桿時，軸線是條斜線。人不可能繞此斜軸騰空迴轉，因此為了做出位移迴轉，不會飛的「人」必須調整其迴轉方法，以達到同樣目的。

前面 *Fig.1-42* 的圖解中，曾略為述說如何靠扭轉臀部以達成同等的位移迴轉。

此圖的說明可與下圖（*Fig2-49*「人體連桿機構」與力量分布圖）一併觀察，即可瞭解其大要。此圖說明實際揮桿時，Torso 的中心軸線（C 點至 XY 的中點），其下端已移至臀部的 **X** 點（在左大腿上端，與骨盤相接之處），成為樞紐點（Pivot）；Torso 上端之樞紐點仍在兩肩中間點。

此時，揮桿者實際的軸線已變成通過 X 點的 CD 斜線。

揮桿者迴轉的力距，實際是靠兩組力量 F_l、F_r 及 F_p、F_o 沿著軸線 CD 而產生。F_l、F_r 兩力產生力矩 T_w；F_p、F_o 兩力產生力距 T_h。

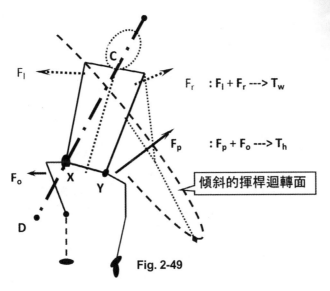

F_l

F_r : $F_l + F_r$ ---> T_w

F_p

: $F_p + F_o$ ---> T_h

傾斜的揮桿迴轉面

F_o

X

Y

D

Fig. 2-49

　我們現在再用圖 *Fig.2-39*、*Fig.2-40* 所簡化而成的兩力 F_h（F_l 及 F_o 之合力）及 F_s（F_r 及 F_p 之合力）來圖解說明此「人體連桿機構」所發生的力量與力距，詳如下圖 *Fig.2-50*。此時，左、右兩力 F_h 及 F_s 產生扭轉 Torso 的力距 T_b。用此簡化的力量，將更易於以後的說明。

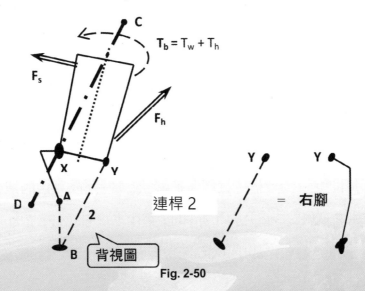

C

$T_b = T_w + T_h$

F_s

F_h

X

Y

D

A

2

B

背視圖

連桿 2

Y

Y

= 右腳

Fig. 2-50

上圖那個「人體連桿機構」的真人實際揮桿的動作圖，可見於下圖 *Fig.2-51*。在此圖中，我們可看到這位揮桿者的實際軸線 CD ，以及產生迴轉力距的兩力 F_h、F_s。

Fig. 2-51

　　讓我們再細看一下力量 F_h，這是由右腿及腰所產生的力量，完成轉動 Torso、擊球、Follow-through 直到結束。這力量在揮桿動作中，具有成敗關鍵的重要性，責任極大。因此，這股力量值得我們多費些工夫深入研究。

　　為了幫助進一步分析，我們可把 F_h 依三個互成直角的運動方向，分解為 F_a、F_b 及 F_c 三個分力（亦即 F_h 是由 F_a、F_b 及 F_c 三力所合成之力）。這三個分力述之如下：

1．F_a：推動 Torso 沿實際軸線 CD 迴轉之力

如下圖 *Fig.2-52* 所示，F_a 推動臀、腰、脊椎、右胸繞軸線 CD 迴轉。這軸線的上端仍然通過 Torso 上端的中心點 C。

這雖不是「自轉」，但為了便於說明，我們不妨仍稱之為繞著 CD 軸線進行「自轉」。

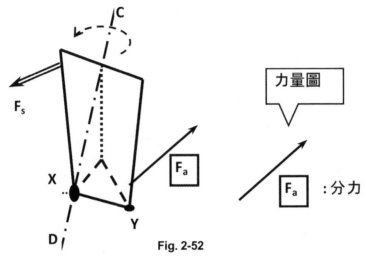

Fig. 2-52

2．F_b：讓 Torso 做出位移迴轉（繞另外一條軸線公轉）

請看下圖 *Fig.2-53*，一股與 F_a 成直角的力量「F_b」推動 Torso（以推動軸線 CD 來表示）沿後面一條看不見的軸線迴轉。

這造成實際揮桿時的實際位移迴轉（註：以前談的位移迴轉都是基於模擬器所做的位移迴轉）。

在力量圖中顯示 F_a 及 F_b 兩力的和（合力）為：F_{a+b}。

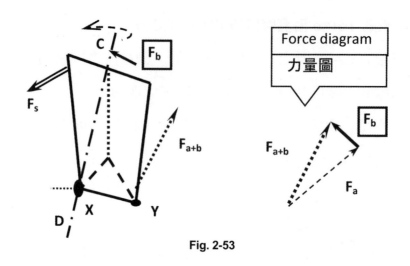

Fig. 2-53

3. F_a：抬高 Torso（讓彎腰曲膝的揮桿者，靠左腳站直）的力量

請看下圖 *Fig.2-54*，在實際揮桿時，讓弓腰的揮桿者站直的力量為 F_c。這力量的方向與前兩分力的水平面成直角。這三股分力：F_a、F_b、F_c 的總和，就是 F_h，如下圖所示。

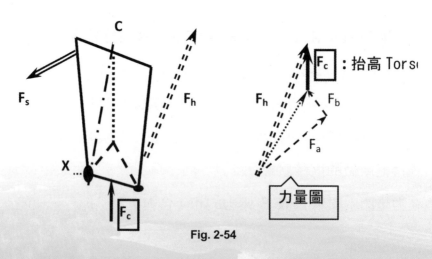

Fig. 2-54

在實際的揮桿，上述三股分力，讓 Torso 完成：沿 CD 軸線迴轉、做出位移迴轉、挺身站直 - 立於左腳，這三個動作。

當然，這動作並不容易，只有揮桿老手才能輕鬆而優美的完成這些動作，一氣呵成。若是身體僵直的新手，那就不會如此順利了，容後再談。

人雖無法像模擬器一樣，繞著一條斜軸凌空飛旋，但用這種代替方式：「繞著 CD 斜軸做出位移迴轉」，仍可產生可觀的 MOI 及力矩。

我們不妨稱這種特殊形態的位移迴轉為「扭轉 Torso」，或稱 Torso 的扭轉。在實際揮桿時，就是所謂「卡腰」的動作（請參閱第二部實用揮桿要領的說明）。若用英文來表示的話，應該就是 Torso's coil-up motions 了。

扭轉 Torso 的動作
（即「卡腰」的動作）

前面說明實際揮桿時，Torso 下方受到一股力量 Fh（主要來自右腿 / 右腳以扭動臀部）；加上 Torso 左胸之力量 F_s，使得 Torso 沿著通過 X 的斜軸 CD 產生力距 T_b，讓 Torso 同時做出「自轉（繞 CD 軸）」、「位移迴轉（公轉）」及「升高」的動作。這一氣呵成的動作，可由下列兩圖 *Fig.2-55*（人體連桿機構圖）及 *Fig.2-56*（實際揮桿圖）來說明。各圖都同樣包含下列三個動作，以便對照：

第 1 步：在擊球前的姿勢。

第 2 步：擊球後的 Follow-through。

第 3 步：揮桿結束時的姿勢。

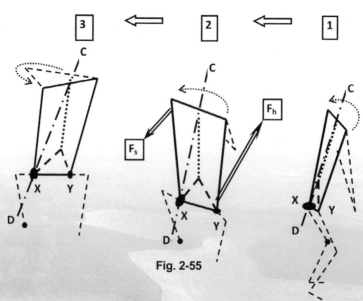

Fig. 2-55

真實揮桿者的動作如下圖：

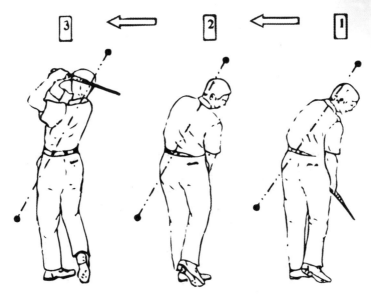

Fig. 2-56

請注意一個重點，當這個揮桿老手做好扭轉 Torso 的動作，將其原來的自轉軸（Torso 的中心線）變成通過 X 點的 CD 軸線時，「軸線位移」的現象已經發生了，這個「位移」是傾斜位移（註：任何傾斜位移都可找出一個等值的平行位移；其等值位移「d_e」的計算方法，可參考**附錄＃2**）。此時，MOI 已經在無形中大為增加。

現在讓我們再進一步細看這個揮桿者釋出 MOI 的情況。先請看下圖 *Fig. 2-57*，這是個「人體連桿機構」及力量圖。為了簡明起見，只將 Torso 右邊之一股分力 F_a 顯示：

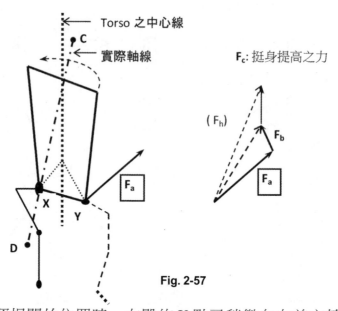

Torso 之中心線

C

實際軸線

F_c: 挺身提高之力

(F_h)

F_b

F_a

X

Y

F_a

D

Fig. 2-57

　　在揮桿開始位置時，右臀的 X 點已稍微向右前方轉動一些角度（Y 點則稍向左後方轉些角度，見 *Fig.1-21*、*Fig.1-22*），當球桿下揮（Down Swing）時，讓雙手（及球桿）順利通過 Y 點（小腹右端，即臀部前方），就在此時 F_h 與 F_s（右方力量 F_h 角色較為吃重）急速讓 Torso 一面沿軸線 CD 旋轉，一面做出位移迴轉（軸線 CD 也在繞別的軸做公轉，MOI 更為增加），終於發展出最大值的 MOI 及力矩去擊球。

　　剛才我們曾說，那位揮桿老手運用良好的扭轉動作造出很好的傾斜位移，產生很大的 MOI 及力矩，造成很有威力的揮桿擊球。問題是：擊球只發生在一瞬間，如何知道這位揮桿者做出很好的位移及很大的 MOI？

這只要複習一下前一章所談的題目：從結束姿勢即可看出是否做出良好的位移迴轉及 MOI（請參閱 *Fig.1-43* 及說明），我們可從那位揮桿老手的結束姿勢，如下圖 *Fig.2-58* 的揮桿圖及人體連桿機構，就可知道他已做了一個很好的位移迴轉並產生很大的 MOI。

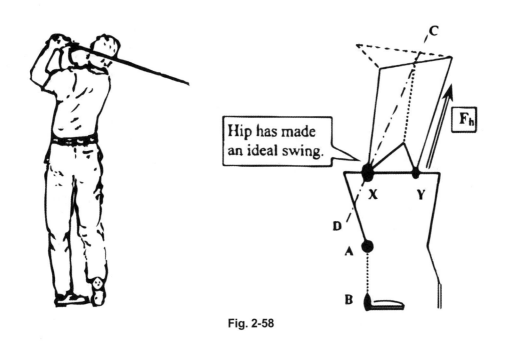

Fig. 2-58

身軀僵硬造成的
揮桿無力

　　當做出上述理想的揮桿迴轉時，Torso 下方的樞紐（Pivot）將移至 X 點，其動作可由下圖 *Fig.2-59* 所示。此時 Torso 下方的 臀部、中央的脊椎、Torso 上方半個腰及胸，都得靠右腳的力量，產生足夠的力矩，去轉動這個的身軀，同時產生相當大量的 MOI。本來，以人類腿／腳肌肉的力量去推動這部位旳重量，並非難事，但問題在於臀部（Pelvis）的肌肉及關節都較為僵硬，不夠靈活（Flexible），平時又缺乏這方面的運動，致使臀部不聽使喚，使得這個扭轉 Torso 的動作難以達成理想，MOI 不足，造成揮桿無力。

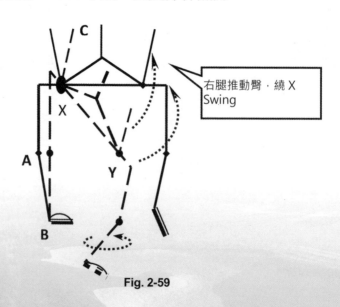

Fig. 2-59

如果是一個身軀僵硬的新手揮桿，他恐怕難以做出繞 X 點（即 CD 軸線）扭轉的動作。他 Torso 的轉軸 CD，如下圖 *Fig.2-60* 所示，只能稍微偏離中心線（即重心線）。

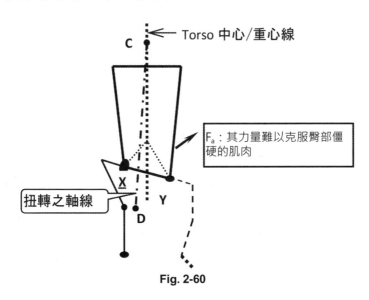

Fig. 2-60

一個沒有威力的實際揮桿及其「人體連桿機構」的對照圖如下，*Fig.2-61*。

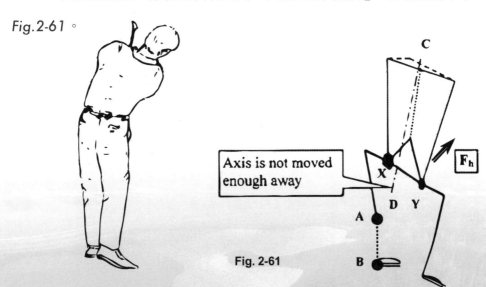

Fig. 2-61

讓我們再用一個較清楚的連桿機構圖（如下圖 *Fig.2-62*）來做說明：因為身軀不夠靈活，但仍過度用力及過份扭曲，終造成 Torso，尤其是脊椎骨、腰部、背部之關節與肌肉的扭傷。

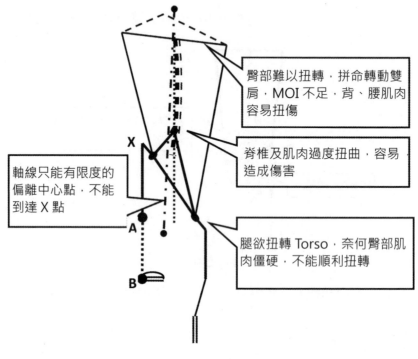

臀部難以扭轉，拼命轉動雙肩，MOI 不足，背、腰肌肉容易扭傷

脊椎及肌肉過度扭曲，容易造成傷害

軸線只能有限度的偏離中心點，不能到達 X 點

腿欲扭轉 Torso，奈何臀部肌肉僵硬，不能順利扭轉

Fig. 2-62

Torso 的
扭轉模式

　　前面曾解說實際揮桿者用扭轉 Torso 的方式，同樣可獲得很大的 MOI，並將推動右臀之力量 F_h，分解為三股分力 F_a、F_b 和 F_c，產生「自轉」、「位移迴轉」及「提高 Torso」的三種動作。前述的解說雖附有說明圖，但仍然相當抽象，恐怕不易明瞭。為了有助於明瞭起見，特做出下列模擬 Torso 扭轉的機構圖，展示出 Torso 沿 CD 傾斜軸線「自轉」（註：並非真的自轉，只有一端通過中心線，可說是「半自轉」）、「位移迴轉」（註：傾斜位移而已）、「提高 Torso」的示意模型如下：

　　請看下圖 *Fig.2- 63*，示意圖中假設 Torso 被固定在 CD 斜線上一個螺旋套管上，並將一根長螺絲釘鎖入這個螺旋套管中。

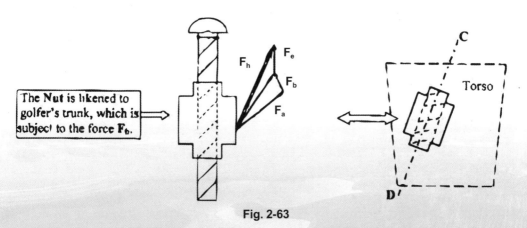

The Nut is likened to golfer's trunk, which is subject to the force F_b.

Fig. 2-63

再參閱下圖 *Fig.2-64*，此時，螺絲一面自己旋轉（自轉，同時將螺旋套管及 Torso 提高），一面繞著另一個看不見的軸線迴轉（傾斜的位移迴轉）。這就是 Torso 扭轉揮桿時的動作模型。此圖尚可拿來和 *Fig.2-55*、 *Fig.2-56* 兩圖相對照。

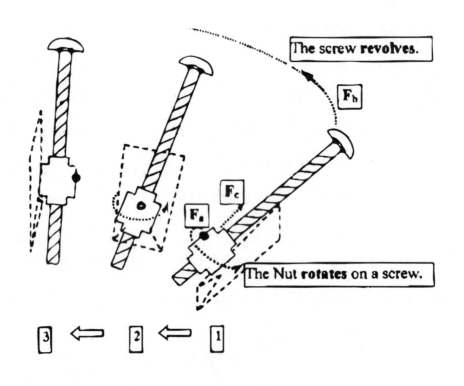

Fig. 2-64

揮桿時的
不平衡迴轉

揮桿時的軸線是一條傾斜軸線,而頭又偏移至轉軸外側(如下圖 Fig.2-65 所示),故在迴轉時,並不是一個穩定而平衡的轉動。尤其在高速揮桿時,若頭也隨身體繞那條斜的軸線迴轉,必然發生震動及不穩定的現象。

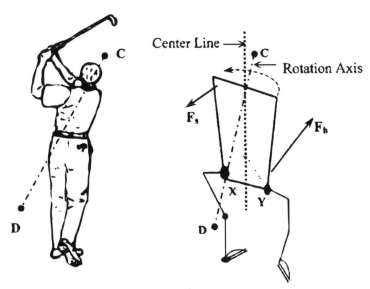

Fig. 2-65

事實上,只要是傾斜位移,就會發生不平衡的迴轉。請參閱下圖 Fig.2-66 之迴轉模型,特別是頭部,懸空繞著 CD 線迴轉,轉動起來就像一部震動機。

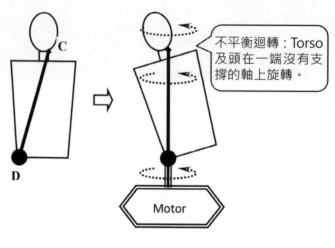

Fig. 2-66

解決這個不平衡迴轉的方法卻也簡單，請看下圖 *Fig.2-67*，只要把 C 點，也就是讓頸部固定，使得 Torso 繞著 C、D 兩固定點所形成的軸線迴轉，就可以了，亦即頭部也固定，不去繞著 CD 軸線做出「傾斜迴轉」。這也說明，為何在實際揮桿時，擊球之前與擊球之後，頭部應注視著球，等於固定頭部，不要隨身體而轉動以維持穩定。

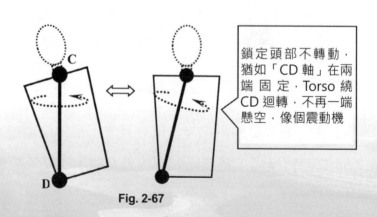

Fig. 2-67

MOI 與速度的搭配
（頭部鎖定，MOI 減少，是否值得？）

　　頭部若隨 CD 斜軸轉動，雖可多獲得一些 MOI，卻會造成不穩定的迴轉，弊多利少。當身體繞 CD 軸線做出「自轉」時，鎖定頭部不動（就是擊球前後，眼睛盯住球，頭不要轉動），頭部未能產生 MOI。以此 MOI 損失與換得穩定平衡來說，是否值得？讓我們來分析一下。

　　頭部在沿 CD 軸 「自轉」時產生的 MOI 與整個 Torso 所產生者，所佔的百分比並不大。我們可用下圖 *Fig.2-68* 中的例子，大致上可估算出頭部 MOI 所佔的百分比。圖中的圓柱體是以頭、Torso、大腿的重量所組成。這個圓柱體也是繞斜軸 CD 迴轉。

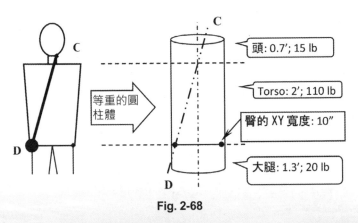

頭: 0.7'; 15 lb

Torso: 2'; 110 lb

臀的 XY 寬度: 10"

大腿: 1.3'; 20 lb

等重的圓柱體

Fig. 2-68

　　我們可用下列傾斜圓柱體的公式求其 MOI， A 為傾斜角度。

$$J = ¼\, m\, r^2 + ¼\, m\, r^2 \cos^2 A + 1/3\, m\, L^2 \sin^2 A$$

(1) 圓柱體的「Torso 及大腿」部分，在傾斜迴轉的 MOI（J_t，詳細計算省略，有興趣者不妨一試）

$$J_t = 1.094$$

(2) 頭部的 MOI J_h

$$J_h = 0.059$$

故頭的 MOI 在整個圓柱體 MOI 之百分比：

$$\% = 0.059 / 1.153 = 5.1\,\%$$

以這個圓柱體為例，頭部鎖定，只不過損失 5.1 % 的 MOI，以換取穩定與平衡。但千萬別忘記，揮桿所產生的動能不但與 MOI 成正比，尚與速度的平方成正比，此即：

$$E = ½\,J\,w^2 \quad (\text{or} \quad E = ½\,m\,V^2)$$

即使 MOI 稍許減少，如果因此而獲穩定的揮桿迴轉，使得揮桿速度能稍微增加，就能彌補 MOI 的損失。在此例中，只要揮桿速度增加 2.65%，就可補足 5.1% 的 MOI 損失。

註：設原來的轉速為 \mathbf{u}，為彌補 MOI 損失 5.1% 而增加的轉速為 \mathbf{w}，則：

$$½\,(0.949\,J)\,\mathbf{w}^2 = ½\,(J)\,\mathbf{u}^2$$

$$(\mathbf{w}/\mathbf{u})^2 = 1.054, \quad \mathbf{w}/\mathbf{u} = 1.0265$$

總而言之，揮桿之動能，不只要靠揮桿者的 MOI，揮桿的速度也一樣重要，二者必須互相配合，相輔相成。

請看下圖 *Fig. 2-69*，一輛台車（質量為「M」）上面裝了一個撞頭（包括臂與頭，頭的質量為「**m**」）。這輛撞擊台車將用來撞擊左方的圓球，兩者距離為「S」。這輛台車快速向前衝，當接近左方的圓球時，撞頭快速衝擊圓球。這時，台車的速度為「U」，加速度為「a_1」；撞頭的速度為「V」，其加速度為「a_2」。

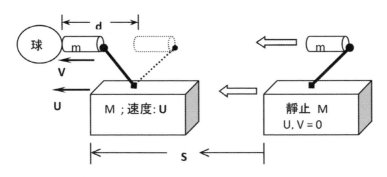

加速度：M 為 a_1；m 為 a_2
擊球時的動能 = $(M+m)a_1 S + m a_2 d$

Fig. 2-69

撞頭擊到圓球時的動能為：

$$E = \tfrac{1}{2}(M+m)U^2 + \tfrac{1}{2}mV^2$$

因為 $U^2 = 2\,a_1\,S$; $V^2 = 2\,a_2\,d$

故其動能為：$E = (M + m)\,a_1\,S + m\,a_2\,d$

為了易於說明，假設台車與撞頭的加速度相同，i.e. $a_1 = a_2 = a$

故 $E = [(M + m)\,S + m\,d\,]\,a$

在此公式中，台車與撞頭的質量，是不變的，撞頭不是很重，且能走的距離「d」也受限制，故產生的動能也不會太大。在此背景，若要增加撞擊圓球的動能，最好也是最有效的方法就是增加台車的「跑道」距離「S」，如此才讓台車的速度 U，能充分加速到理想速度。

這個方法在運動方面已是常見之事。例如下圖 *Fig.2-70* 那位踢球的人，為了能踢球夠力，他必須有一段適當距離的跑道 S，供他加速至充分的速度後，才去踢球。他就等同於前述的台車，他的腳就等同於台車上的撞頭。這兩個例子的意義相同。

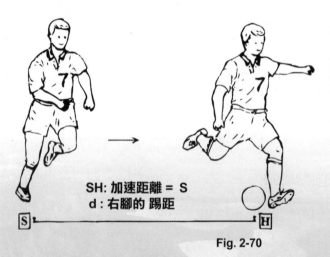

腳踢球的速度：V_k
腳的質量：m
踢者踢球前的速度：V
踢者的質量：$W = M + m$
踢球的動能，E，
$= 1/2\,W\,V^2 + 1/2\,m\,V_k{}^2$
$= (M + m)\,a_1\,S + m\,a_2\,d$

SH: 加速距離 = S
d：右腳的 踢距

Ⓢ————————————Ⓗ

Fig. 2-70

揮桿擊球也和上述兩例完全一樣，只是上述兩例是直線運動，而揮桿擊球則是迴轉運動。 揮桿者的 Torso 可比擬為「台車」，而雙臂及球桿則可比擬為「撞頭」的機件。這個組合正如 *Fig.2-41* 的解說：雙臂的擊球力矩 T_a；以及「增力機」Torso 所產生的力矩 T_b 的關係。對照情形如下圖 *Fig.2-71*。這與台車／撞頭所不同的，只在於揮桿的迴轉運動，需用「角度」S_o、d_o；而非「距離」S、d。

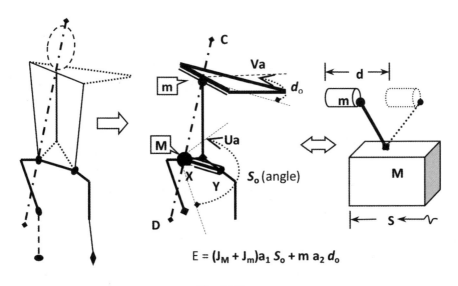

$$E = (J_M + J_m)a_1 S_o + m\, a_2\, d_o$$

Fig. 2-71

故在揮桿擊球時，前面擊球動能的公式中可仿寫如下：

$$E = \tfrac{1}{2}(J_M+J_m)U_a^2 + \tfrac{1}{2}JmV_a^2 ; \text{ or } E = (J_M+J_m)a_1S_o + Jma_2d_o$$

又假設雙臂與臀部的轉動加速度一樣，即 $a_1 = a_2 = a$，

$$E = [(J_M + J_m)S_o + J_m d_o]\, a$$

請注意上圖中，在揮桿迴轉時的實際樞紐點（Pivot）是在臀部左邊的 X，亦即實際的軸線是通過 X 的 CD，如下圖 *Fig.2-72* 所示。若是一個新手，由於身體較為僵直，難將揮桿軸線移至 X 點，甚至只能沿著脊椎中線轉動少許（如圖右所示）。在此情況下，不但 MOI 很小，也迫使 Torso 可以旋轉的角度大為縮小，而這個「角度」正就是 Torso 在迴轉時的加速「跑道」，即上圖中的加速角度 S_o（亦即「台車」、「踢球者」的跑道 S）。讓我們繼續研究一下這個「跑道」是怎麼回事。

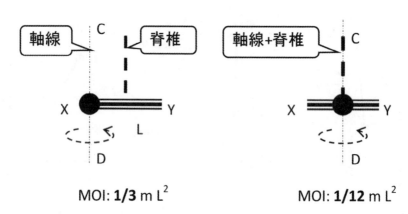

Fig. 2-72

雙臂能自由轉動的角度甚小（請參閱 *Fig. 2-15 and Fig.2-16*），對擊球動能的供獻甚為有限。而 Torso（主要在於臀部）就像「台車」、「踢球者」一樣，是供獻擊球動能的主力。若想有足夠的動能，唯一的條件就是臀部迴轉時，要有充足的「跑道」供加速之用。換言之，若是加速的「跑道」不足，人體就難以達到理想的轉速，自然無

法產生足夠的動能。

　　一個老手在揮桿擊球時，其加速「跑道」，亦即加速角度 S_o，
就是臀部能做出良好位移迴轉的角度，詳情請參閱下圖 *Fig.2-73*。請
再注意一下，此時實際的位移迴轉軸線已移到揮桿者左後方的「P」
點（關於實際位移至 P 點之事，請參閱 *Fig.2-28* and *Fig.2-29*）。

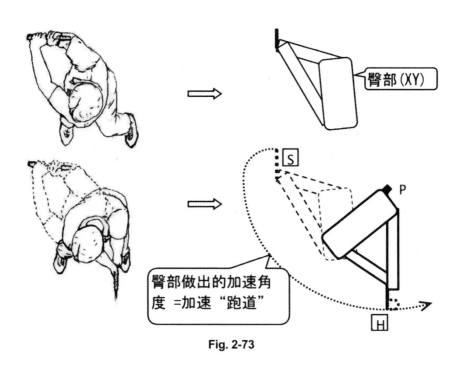

Fig. 2-73

　　如果是位新手，身體僵硬而難以做出適當的位移迴轉（如將軸線
移至臀部的 X 點），其加速角度或加速「跑道」自然不足，詳如下
圖 *Fig.2-74*，實難產生足夠的迴轉速度。

臀部難以扭轉，致加速角度（跑道），S_0，大幅縮小;

實際的位移迴轉中心, P, 跑至前方, 造成:
- 加速距離減小, 轉速大減
- MOI 損失

動能 $E = \frac{1}{2} J w^2$
J 及 w 之值皆小，揮桿無力

Fig. 2-74

　　既然看了擊球前的加速情況，不妨再看一下兩者在擊球後的 Follow-through 及結束情況，如下圖 *Fig.2-75*。前面曾說過，一個良好的位移迴轉，必產生很大的 MOI，造出很有威力的擊球。因此，其 Follow-through 也必有威力，結束姿勢必會反映出充分位移的現象。

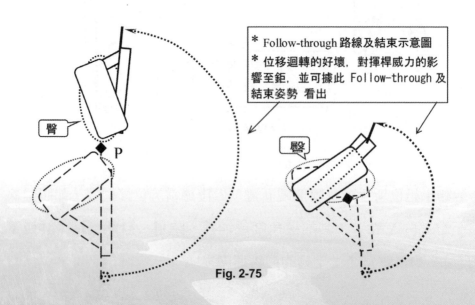

* Follow-through 路線及結束示意圖
* 位移迴轉的好壞，對揮桿威力的影響至鉅，並可據此 Follow-through 及結束姿勢 看出

Fig. 2-75

現在讓我們再看一下揮桿時，球桿迴轉的全景。若是良好的位移
迴轉，加速角度充足，亦即有充分的加速「跑道」時，球桿的迴轉形
態如下圖 *Fig.2-76*。揮桿迴轉的路徑及圓周均衡飽滿。

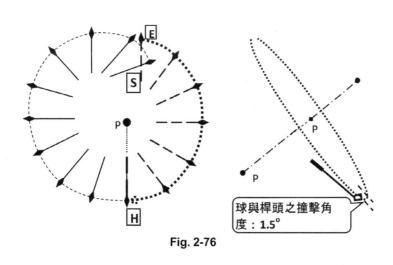

球與桿頭之撞擊角
度：1.5°

Fig. 2-76

若沒做好位移迴轉，加速角度不夠大，亦即加速距離或「跑道」
不夠長，球桿的迴轉將如下圖 *Fig.2-77*， Follow-through 是個窄小的
半圓。

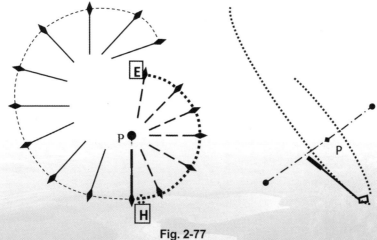

Fig. 2-77

以上面 *Fig.2-76* 與 *Fig.2-77* 兩張圖形為例，一個揮桿有力，一個無力，其追根究底的癥結主要在於臀部的肌肉和關節甚為僵硬而不夠靈活，造成一處不好，全盤受損。在實際的連桿機構中，常可遇見一個連接點受阻卡住，機構的功能全失。就以直線運動的連桿機構 (Peaucellier linkage) 為例，如其任一連接點卡住或受阻（如下圖 *Fig.2-78* 所示），其直線輸出點 C 之路徑就會變形，完全失去其原有功能。因此，連桿機構的任何連接點（包括「揮桿連桿機構」的臀部）都必須能夠靈活轉動，這機構的功能才能充分發揮。

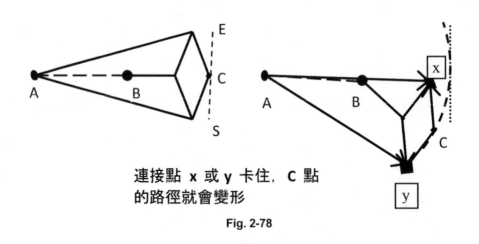

連接點 x 或 y 卡住，C 點
的路徑就會變形

Fig. 2-78

投球與揮桿的比較 ——
為何新手經常揮桿砍地？

　　讓我們先分析一下投球（如棒球投手）的動作，再談新手揮桿發生「砍地」的現象。投球時，將身體及手臂伸至後方，然後將球向前擲出。投球動作也是一種迴轉運動（看似直線，實際靠迴轉）。為了便於理解及說明，我們可仿照前章 *Fig.1-38* 及 *Fig.1-39* 的方式，將投球者轉化為等值的直線運動，如下圖 *Fig.2-79*。經此轉化後，投手的等值質量設為「m」。

人、球 結合期間，t ; $a = V_e / t$

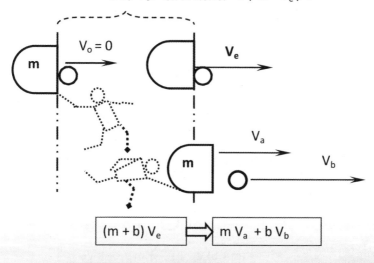

Fig. 2-79

如上圖所示，在開始投球之初，投手（圖中已轉化為 **m**）的速度 V_0 為零。當他的身體從後仰姿勢向前彈回時，他的重心從右腳移至左腳，並以左腳為中心，將 Torso、手臂，以弧形向前投球。投手身體的彈力，就像前述的「台車」一樣，將動量及動能經手臂（猶如「撞頭」）傳給球，然後擲出。在此單純的動作中，投手的左腳底是投球的樞紐（pivot）；投手的身高可說沒有改變（表示「迴轉半徑」沒變），故 MOI 沒有變化，其等值質量都保持「**m**」。

但在揮桿時，若揮桿者不能做出適當的位移迴轉，其迴轉半徑急速縮小，等值質量亦隨之速減。請參閱下圖 *Fig.2-80*（另可參照 *Fig.1-38*），其等值質量「**m**」愈來愈小。

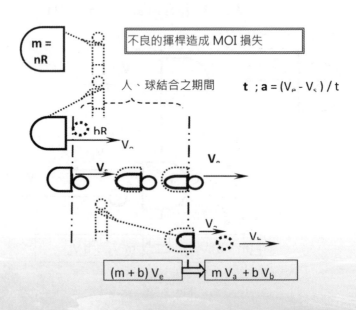

Fig. 2-80

從上兩圖看來，投球的動作和揮桿的動作，其動量傳遞過程，在基本原理上都是一樣的。兩者都可用前述（見 *Fig.2-69*）「台車」、「撞頭」來說明「軀體」（增力機/Booster）與「手臂」（擊球/投球）的互助關係。唯雙方卻有兩個重要的不同，一是上述 MOI 及「等值質量」的差異，第二則是：投球時，手握球，手臂沿肩的「上方揮動」，經過加速後，把球擲出去；而揮桿時，手握住球桿，手臂「**向下揮動**」，經加速後，到擊球點把球打出。第二個不同之處，終造成「投球」與「揮桿」一個容易、一個困難 的分野，詳細說明如後：

讓我們先看看，為何新手揮桿時，往往會讓球桿「砍」到球前面的地上？（但絕不會在後面）。請看下圖 *Fig.2-81* 的左方，當投手投球時，他的軀體像「台車」，手臂是在 「台車」上面的「撞頭」，手臂和「撞頭」都是沿水平方向投出球。加上球很輕，握在手中沒有任何重量的負擔，等於只在揮動手臂而已，任何人都可相當容為做出這種「揮臂」的動作。

但揮桿者就不同了，他的手臂必須伸直、握住球桿。球桿的重量自然會向下掉落，而且是放在手臂前端，產生很大的力矩，尚需揮桿者施出額外的力量去操縱球桿。更糟的是他從頭頂向下揮桿時，他身體本應像一輛「台車」去幫助「撞頭」，但這個「撞頭」卻像 *Fig.2-81* 的右圖，成為難以駕馭的「自由落體」，致使身體這輛「台車」幫不上忙，也無法控制。

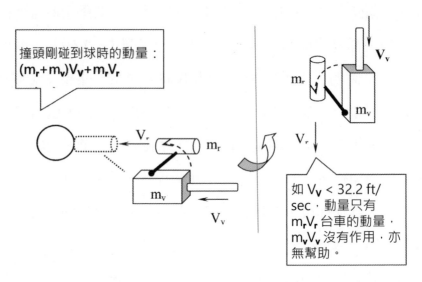

撞頭剛碰到球時的動量：
$(m_r+m_v)V_v+m_rV_r$

如 V_v < 32.2 ft/sec，動量只有 m_rV_r 台車的動量，m_vV_v 沒有作用，亦無幫助。

　　圖左的投球動作如用「台車」、「撞頭」來表示，投手擲球的動能則是：

$$(m_r + m_v)V_v+ m_r V_r$$

　　從此公式看來，投手「身軀」及「手臂」所產生的動量，悉數傳到球的身上，一毛不少。

　　再看模擬揮桿的圖右，台車與撞頭是向下方衝擊，這會產生下列兩大缺點：

- 「撞頭」（代表球桿）會像自由落體一樣向下掉落。自由落體的重力加速度是 **32.2 ft^2/sec**，因此就理論而言，「台車」所產生的速度（代表 Torso 產生的轉速）及雙臂的速度，兩者之和，若小於重力加速度時，「撞頭」會因自己的重力而自由掉落；加上球桿重量所產生的力矩甚大，難以控制，必須施出額外的

力量去控制這個向下掉落的力量（投手投球時，就無此困擾）；

- 在此情況下，「台車」與「撞頭」所產生的動量中，只有「撞頭」的動能：$m_r\,V_r$ { - - > 試比較上述投手的動量：

$$(m_r + m_v)V_v + m_r\,V_r\}$$

去擊球；「台車」，亦即身軀的動能，對擊球沒有貢獻，力道自然大減（投手投球時，也無此困擾）。

　　若是新手，不能做出良好的位移迴轉，加上身軀尚很僵硬，迴轉路徑縮小變形，尤其是向下掉落的球桿，難以控制，自然容易「砍」到球前面的地上。

　　不只是投球動作易於高爾夫的揮桿，即使打棒球的揮棒，雖與高爾夫的揮桿相近，但因揮棒幾乎是在水平面迴轉，就不會發生 *Fig. 2-81* 右圖，球桿會落下的現象。當然，如高爾夫球也像棒球一樣，放在胸部左右的高度，高爾夫就好打多了；反之，若棒球的球是從地面上滾過來的話，此時 「棒球」將會比高爾夫更難打。這不是什麼球好打或不好打，而在於其動作是否合乎人體的本能及習性。事實上，揮桿動作，就身軀的運動形態而言，更為神似網球的反拍，亦即右側揮桿（大多數人如此）的動作，仿似左手打網球的人在打反拍。

　　每個人的身體結構都有不同的特性及習慣，有人習慣於右手，也有些人善用左手（例如有些人非常擅長網球的反拍）。因此，有些人

若是從右側揮桿，極度僵硬而困難，不妨換個手，試試左側揮桿。有些人的身軀可能較為適合左側扭轉（即 *Fig.2-43*、*Fig.2-50* 圖中，繞「Y」點迴轉），只是尚未察覺自己的特性而已。

高爾夫揮桿的先天性困難，讓很多人感嘆揮桿「看似容易、打起來困難」，甚至有些人忍不住自嘲，怨高爾夫是：「Life Time Frustration」（終生挫折）。這個「挫折」最關鍵的原因就是臀部是否能做出快捷而平順的扭轉（如 *Fig.2-55* 及 *Fig.2-56* 所示），帶動身軀（Torso）做出適當的位移迴轉。

最後，讓我們再度回顧一下實際揮桿的要點（意思是說：不是模擬器所做的平行位移，而是人所能做的傾斜位移）：臀部的扭轉方式即如 *Fig.2-42*、*Fig.2-43* 及 *Fig.2-59* 所示，大致應以左腿及骨盤的接合處為軸心迴轉；再以右腳扭動臀部，推動整個 Torso 扭轉，並將大部分體重平滑的轉移至左腳，如 *Fig.2-49*、*Fig.2-50*、*Fig.2-55* 及 *Fig.2-58* 所示。唯要避免 *Fig.2-62* 的現象，臀部難以做出適當的位移迴轉，卻過度扭曲 Torso，不但 MOI 不足，而且極易造成背部的扭傷。當然，要做到上述動作，並非易事，只有靠認識揮桿的原理，順理而行，再加上勤於練習，兩者相輔相成，以收事半功倍之效果。

附 錄

〔附錄 #1〕
MOI 進階說明及計算詳解

1. 兩個連在一起的迴轉物體，其位移及 MOI

　　有一圓柱體及一根棍子連在一起，兩者一起繞著圓柱邊緣的軸 XX 旋轉如下圖 *Fig.3-1*。圓柱直徑為「**D**」。此迴轉體的 MOI 為：兩物體各自將重心線（也是中心線）位移至新軸線 XX 的 MOI 之和。計算方法如下：

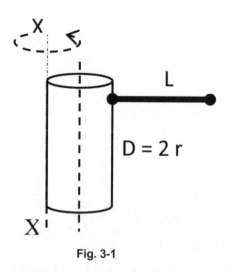

Fig. 3-1

圓柱體之 MOI(位移 ½ D)，$\mathbf{J_c} = 3/8 \, m_c D^2$

棍子之 MOI(位移：D + ½ L)，$\mathbf{J_r} = m_r d^2 + J_o$

J_o：棍子繞自己重心線迴轉時之 MOI $= 1/12 \, L^2$

故位移後之 MOI 為：

$$m_r (D + \tfrac{1}{2} L)^2 + 1/12\ m_r L^2 = m_r [(D + \tfrac{1}{2} L)^2 + 1/12\ L^2]$$

圓柱體與棍子的 MOI 總和 J 為 ：

$$J = J_c + J_r = 3/8\ m_c\ D^2 + m_r [(D + \tfrac{1}{2} L)^2 + 1/12\ L^2]$$

2. 軸線的位移與 Radius of Gyration (k，迴轉中心)

設一個物體繞其重心線迴轉時的 MOI 為 J_o，若其軸線平行移開重心線「d」的距離（即：位移），此時，繞此新軸線迴轉時的 MOI，J 為：

$$J = J_o + m\ d^2$$

由此公式看來，當物體繞其重心線迴轉時，其 MOI 為最小值；軸線離重心線愈遠，其 MOI 之值愈大。

例如一根棍子繞其重心（亦是中心點）迴轉時，其 MOI 如下：

$$J_o = 1/12\ m\ L^2$$

設： $\quad 1/12\ L^2 = k_o^2$

$$J_o = m\ k_o^2$$

$$J = m\ d^2 + m\ k_o^2 = m\ (d^2 + k_o^2)$$

設： $\quad k^2 = d^2 + k_o^2$

註：基於此項設定，因 d 及 k_o 本身就是長度，k 自然也是長度，且是一個兩邊長度為 d、k_o 的直角三角形之對邊。若 d = 0.5；k_o = 0.289，即 $(1/12)^2$，則 **k = 0.578**

故任何物體的 MOI 都可寫成下例簡式：

$$J = m\,k^2$$

基於此公式，我們可以說一個迴轉物體的 MOI 為：質量乘上一個特定的距離 k（即兩邊各為 d、k_0 之直角三角形的對邊長度）的平方。我們也可換個方式說，在距軸線 k 長度的一點，假設物體質量都集中在這一點上時，MOI 的值就是 **mk²**。這個長度 **k**，稱之為 radius of gyration（迴轉中心）。請參考下圖 *Fig. 3-2*，一根迴轉中的棍子 (註：棍子的軸心位移 **0.5 L**)。

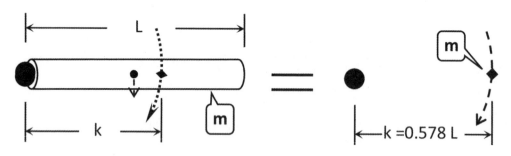

Fig. 3-2

我們可驗證一下：

一根棍子繞其一端迴轉時，其 MOI 為：

$$J = 1/3\,m\,L^2$$

又，MOI 皆可寫成 $m\,k^2$

故 $k^2 = 1/3\,L^2$

$$\mathbf{k} = (1/3\,L^2)^{\frac{1}{2}} = 0.578\,L$$

依據 Radius of Gyration 的定義，這根棍子繞其一端迴轉時，我們可視之如下：

一個質量為「m」的小點，繞著距軸心為「k」（ = 0.578 L）的半徑迴轉。

故 Radius of Gyration 的中文被譯為迴轉中心。

這個 MOI 定義的公式 $J = mk^2$，可再予以變化，並增加一因子「兀」（ = 3.1416）：

$$J = (m/兀)兀k^2$$

$兀k^2$ 是以 Radius of Gyration 為半徑所做的圓面積，設為 A_k

故 MOI 亦可寫成：

$$J = (m/兀)A_k$$

這個 MOI 定義公式說明：MOI 與「Radius of Gyration 所做的圓面積」及質量成正比。

3．MOI 以 迴轉體總長度「R」的表示方法 [$J = C m R^2$]

請參照下圖 *Fig.3-3*，一個質量為「m」的物體，繞一軸線 O 迴轉。當此物體繞自己的重心線迴轉時，其 MOI 設為 J_0 (radius of gyration：k_0)。今將其軸線位移「d」長度，其 radius of gyration 設為「k」，此迴轉體的 MOI 為：$J = m k^2$

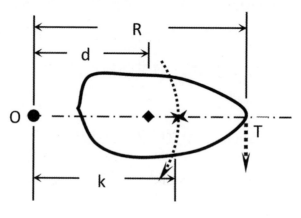

Fig. 3-3

軸心 O 至物體最遠尖端 T 之長度為 R（即尖端最長半徑）

設一常數： $p = k / R$， so $k = p R$，

$$J = m(pR)^2 = p^2 m R^2$$

為便於識別，讓我們用另一個常數「**C**」（可稱為 **MOI Factor**）代替 p^2，

故 $J = C m R^2$

綜而言之，任何迴轉體的 MOI 亦可用下列簡式表達：

- $J = m k^2$

- $J = (m/π) A_k$

- $J = C m R^2$

且看一下我們將常會使用的公式 $J = CmR^2$，再從下列迴轉體去認識 MOI Factor「**C**」的意義：

(1) 棍子繞其一端迴轉時，其 MOI 為：$J = 1/3\ mL^2$ ，

　　此例，C 之值為：$1/3$；故 $k = p\,L = (\,C\,)^{1/2}\,L = (\,1/3\,)^{1/2}\,L = 0.578\,L$

(2) 繞中心線迴轉的圓柱體，其 MOI 為： $J = \frac{1}{2}\,m\,r^2$

　　C 之值為 ： $\frac{1}{2}$ ； 故， $k = (1/2)^{1/2}\,r = 0.707\,r$

(3) 圓柱體繞其邊緣迴轉（位移：「r」，請看下圖 *Fig.*3-4 所示）：

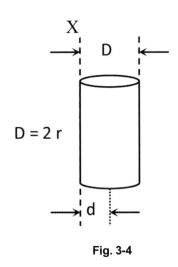

Fig. 3-4

　　其 MOI 為： $J = 3/8\ m\,D^2\ (\,= C\,m\,R^2\,)$

　　　　　C = 3/8

　　故其 Radius of Gyration 為： $k\,/\,R = C^{1/2}$

　　　　　$k = D\,(3/8)^{1/2} =$ **0.612 D** （註： 重心距邊緣 ： **0.5 D**)

(4) 再看一個比較複雜的組合迴轉體，如下圖 *Fig.*3-5：

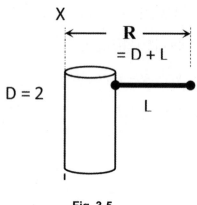

Fig. 3-5

圓柱體及棍子的 MOI：

$$J = 3/8\ m_c D^2 + m_r\ [(D + \tfrac{1}{2}\ L)^2 + 1/12\ L^2\]$$

此迴轉體的總長（迴轉半徑）： $R = D + L$，

兩者質量的和： $m = m_c + mr$

運用 MOI 公式：$\mathbf{J = C\ m\ R^2}$

$$C = \{\ 3/8\ m_c D^2 + m_r\ [(D + \tfrac{1}{2}\ L)^2 + 1/12\ L^2\]\}/\ m\ R^2$$

此迴轉體的 Radius of Gyration ：

$$k = (C\ R^2\)^{1/2} = \{3/8\ m_c D^2 + m_r [(D + \tfrac{1}{2}\ L)^2 + 1/12\ L^2\]\ /\ m\}\}^{1/2}$$

4．「C」（MOI Factor）與「n」(= J / R2) 之關係

在第一章，我們可把一個迴轉體，以其最尖端的速度 V，配上「等值質量」，用直線運動來表達此物體的迴轉運動。在論及這種轉換的

表達方法時，我們用到一個因數「n」（＝J／R²）。這個「n」的意義在前章已經說明過了，現在讓我們綜合如下：

- 將迴轉體的動能轉化為直線運動形式時，「**n**」就代表迴轉體的等值質量（**equivalent** mass of the rotating object）；

- 將迴轉體的動量（Momentum）或力量（Force）轉化為直線運動時，「**n**」之意義為：迴轉半徑總長中，每單位半徑（e.g. 每吋）所含的等值質量。

據 MOI 公式： $J = CmR^2$

故：$J／R^2 = C\,m$；又因：$n = J／R^2$

故： $\mathbf{n = C\,m}$；或 $\mathbf{C = n／m}$

以前述繞其一端迴轉的棍子為例（半徑總長：$R = L$），

$J = 1/3\ m\ L^2$；$\mathbf{n = 1/3\ m}$

$\mathbf{C = 1/3}$

綜而言之，「C」之意義如下：

(1) 在論及能量（Energy）時：

「C」表示：迴轉體的質量中，有多少比率的質量可被轉化為直線運動時的「等值質量」，在上面棍子例題中，$C = 1/3$，故 $n = 1/3\ m$。

(2) 在論及動量（Momentum）或力量（Force）時：

「C」表示：「每單位半徑所含的等值質量」除以「迴轉體的

質量」。

(3) 找出 Radius of Gyration 的位置：

「C」的根號值，就是 Radius of Gyration 在半徑總長「R」的位置。

以棍子為例：

k = R（C）$^{\frac{1}{2}}$ = L（1/3）$^{\frac{1}{2}}$ = 0.578L

意即在 0.578 的棍長（0.578L），就是迴轉中心（Radius of Gyration）的位置。

5. **打擊中心（Center of Percussion）**：握住棍子的一端，當一股力量打擊在棍子的某一點時，握住棍子之處，受到垂直振動的力量為零。棍子上的這一點，通稱為「甜區」（Sweet Zone）。

因為「甜區」與動能、動量的傳輸沒有影響，故不擬在此談論。

唯有關如何求出打擊中心位置之算法，將在 **附錄 # 8** 予以說明。

［附錄 #2］
傾斜位移（Tilted Offset）的 MOI

< A >：當圓柱體傾斜一個角度 A 時，其 MOI 的計算方法，請參閱下

圖 *Fig.3-6* :

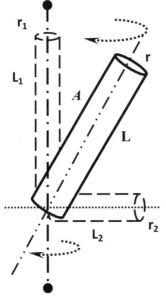

圓柱體傾斜角度為：A
　　長度：L
　　半徑：r
可分解為兩個成直角的小圓
柱体：
　　L_1, r_1：垂直的小圓柱体
　　L_2, r_2：水平的小圖柱体

設　$L^2 = L_1^2 + L_2^2$

則：$\sin A = L_2 / L$

Let $r^2 = r_1^2 + r_2^2$

Let $r_1 = r \cos A$

Fig. 3-6

　　我們可據此傾斜圓柱體，另做出兩個互成直角的小圓柱體，一個沿軸線迴轉，一個與軸線成直角。並做出下列尺寸：

- 將兩個小圓柱體的長度（L_1，L_2）正好與圓柱體的長度（ L ）
　 形成一個直角三角形，故：

$$L_1{}^2 + L_2{}^2 = L^2$$

- 將兩個小圓柱體的半徑（ r_1 ， r_2 ），與圓柱體的半徑（ r；已和 r_1 、 r_2 成直角）做成：

「 $\mathbf{r_1{}^2 + r_2{}^2 = r^2}$ 」的關係；

- 將三個圓柱體的質量都做出相同的質量「 \mathbf{m} 」（註：三個圓柱的質量或重量可以相同，只是密度不同而已；例如：大圓柱是木材，小圓柱為鋁及鋼）

我們可利用這兩個小圓柱體做為媒介（Parameters，參數），藉以求取斜圓柱體的 MOI。我們若想要斜圓柱體的 MOI（J）是兩個小圓柱體的 MOI 之和（即 $J = J_1 + J_2$）的話，其條件為何？讓我們演算一下：

先將 $J = J_1 + J_2$ 改用 Radius of Gyration 表示其 MOI（即 $J = m\,k^2$；注意：三者的質量相同）：

$$m\,k^2 = m\,k_1{}^2 + m\,k_2{}^2$$
$$k^2 = k_1{}^2 + k_2{}^2$$

\# 垂直小圓柱（ L_1 ， r_1 ）的 MOI

$$J_1 = \tfrac{1}{2}\,m\,r_1{}^2$$
$$k_1{}^2 = \tfrac{1}{2}\,r_1{}^2$$

\# 水平小圓柱（ L_2 ， r_2 ）的 MOI

$$J_2 = m\left(\tfrac{1}{3}L_2{}^2 + \tfrac{1}{4}r_2{}^2\right) \quad \text{>>}$$

註：這是水平圓柱體的 MOI 值（若半徑遠小於長度，就是棍子）

$$k_2^2 = 1/3\ L_2^2 + \tfrac{1}{4}\ r_2^2$$

因 $k^2 = k_1^2 + k_2^2$

$$k^2 = \tfrac{1}{2}\ r_1^2 + 1/3\ L_2^2 + \tfrac{1}{4}\ r_2^2\ ;$$

將 $\tfrac{1}{2}\ r_1^2$ 分裂為：$\tfrac{1}{4}\ r_1^2 + \tfrac{1}{4}\ r_1^2$

$$= (\ \tfrac{1}{4}\ r_1^2 + \tfrac{1}{4}\ r_1^2\) + \tfrac{1}{4}\ r_2^2 + 1/3\ L_2^2$$

$$= \tfrac{1}{4}\ r_1^2 + \tfrac{1}{4}\ r_1^2 + \tfrac{1}{4}\ r_2^2 + 1/3\ L_2^2\ ;$$

因為：$r^2 = r_1^2 + r_2^2$

$$= \tfrac{1}{4}\ r_1^2 + \tfrac{1}{4}\ r^2 + 1/3\ L_2^2$$

利用：$r_1^2 = r^2\ (\ r_1\ /\ r\)^2$ ， $L_2^2 = L^2\ (\ L_2\ /\ L\)^2$

$$= \tfrac{1}{4}\ r^2 (\ r_1\ /\ r\)^2 + \tfrac{1}{4}\ r^2 + 1/3\ L^2 (\ L_2\ /\ L\)^2$$

$$= \tfrac{1}{4}\ r^2 \cos^2 \mathbf{A} + \tfrac{1}{4}\ r^2 + 1/3\ L^2 \sin^2 \mathbf{A}$$

$$= \tfrac{1}{4}\ r^2 + \tfrac{1}{4}\ r^2 \cos^2 \mathbf{A} + 1/3\ L^2 \sin^2 \mathbf{A}$$

故傾斜圓柱體的 MOI，亦即當 $J = J_1 + J_2$ 時，其條件為：

$$J = m\ k^2$$

$$\mathbf{J = \tfrac{1}{4}\ m\ r^2 + \tfrac{1}{4}\ m\ r^2 \cos^2 A + 1/3\ m\ L^2 \sin^2 A}$$

現在讓我們再進一步分析這個 MOI 公式如下 ：

因 $\cos^2 A = 1 - \sin^2 A$

$$J = \tfrac{1}{4}\ m\ r^2 + \tfrac{1}{4}\ m\ r^2\ (\ 1 - \sin^2 A\) + 1/3\ m\ L^2 \sin^2 A$$

$$= \tfrac{1}{4}\ m\ r^2 + \tfrac{1}{4}\ m\ r^2 - \tfrac{1}{4}\ m\ r^2 \sin^2 A + 1/3\ m\ L^2 \sin^2 A$$

$$= \frac{1}{2}\, m\, r^2 + m\, [1/3\, (\, L \sin A\,)^2 - \frac{1}{4}\, (r \sin A\,)^2\,]$$

$$\mathbf{J = \frac{1}{2}\, m\, r^2 + m\, (\, 1/3\, L^2\, - \frac{1}{4}\, r^2\,)\, \sin {}^2A}$$

上述公式正好可以顯示出軸線位移的公式：$J = J_0 + m\, d_e^{\,2}$

J_0（圓柱體以自己的中心線為軸線時之 MOI）：$\mathbf{\frac{1}{2}\, m\, r^2}$

$d_e^{\,2}$ 就是上述公式裡的（$1/3\, L^2 - \frac{1}{4}\, r^2$）$\sin {}^2A$；

所以，$\mathbf{d_e}$ 可視為**等值的平行位移距離**（equivalent offset distance）
$= (1/3\, L^2 - \frac{1}{4}\, r^2\,)^{\frac{1}{2}} \sin A$

請注意，當 $1/3\, L^2 = < \frac{1}{4}\, r^2$ 時，傾斜圓柱的 MOI 將會「等於或小於」圓柱體繞自己中心線迴轉時的 MOI。我們可以更明白的表達這個意思如下：

讓我們用直徑 (D) 來表示圓柱體的尺寸：$\frac{1}{4}\, r^2 = \frac{1}{4}\, (D/2)^2 = (\, D/4)^2$

$$1/3\, L^2 = < \frac{1}{4}\, r^2$$

$$L^2 =< 3\, (D/4)^2 \text{，or } L^2 =< (\, 3/16\,)\, D^2$$

$$L =< (1.732\, /\, 4)\, D \text{，or } L = < 0.433\, D$$

這是說，當圓柱體的長度「等於或小於」其直徑的 **0.433D** 時，傾斜圓柱的 MOI 將會「等於或小於」圓柱體繞自己中心線迴轉時的 MOI。

< B > : 模擬器傾斜位移的 MOI 計算過程 :

傾斜角 : **A**

Fig. 1-23

此傾斜圓柱體的 MOI，J_t 為 :

$$J_t = \tfrac{1}{4}\, m\, r^2 + \tfrac{1}{4}\, m\, r^2 \cos^2 A + \tfrac{1}{3}\, m\, L^2 \sin^2 A;\ \text{or}$$

$$= \tfrac{1}{2}\, m\, r^2 + m\, (1/3\, L^2 - \tfrac{1}{4}\, r^2)\, \sin^2 A$$

因 : $\sin A = 6/48 = 0.125$

 $\cos A = 1 - \sin^2 A = 1 - 0.0156 = 0.984$

 $J_t = \tfrac{1}{4}\, (145/32.2)\, (0.5)^2 + \tfrac{1}{4}\, (145/32.2)(0.5)^2\, (0.984)^2 +$

 $1/3\, (145/32.2)\, (48/12)^2\, (0.125)^2$

 $= 0.9$

［附錄 #3］
球速之計算（沒有加速度的情況）

＜Ａ＞：球速公式

請參照下圖 *Fig.3-7*：

Fig. 3-7

符號說明：

J：揮桿者擊球時的 MOI

w：揮桿者在擊球前的轉速

y：揮桿者在擊球後（球與桿頭剛分離時）的轉速

R：擊球時，從位移後的新軸線至桿頭擊球點的距離

b：球的質量（球重量磅數除以 32.2）

V_b：在擊球後，球的直線速度

V_0：擊球前，桿頭的直線速度（ = wR.）

V_f：擊球後（球剛與桿頭分離時），桿頭的直線速度（$V_f = yR$）

e：球與「緊握球桿的揮桿者」之間的 COR

在擊球後的一瞬間，球是以直線飛出。但我們將以迴轉運動來討論擊球時的動量不滅定律，故要將球視為迴轉運動時的「MOI」：

因球的直徑與揮桿半徑相較之下非常小，可視為「質量為 b 」的一個點，從 MOI 公式

$J = m\,k^2$，因 $m = b$； $k = R$ ，

故當球被視為迴轉運動時，其 MOI 為

$J_b = b\,R^2$

註：一個球體（半徑為 r）在位移 R 長度後，其 MOI 為：

由公式：$J = md^2 + J_0$

圓球繞其重心迴轉時，其 MOI 為： $J_0 = 2/5\,b\,r^2$

軸線位移的距離： R

故球被視為迴轉運動時，其 MOI 為：

$$J_b = b\,R^2 + 2/5\,b\,r^2$$

因球的半徑遠較揮桿半徑 R 為小，故 $2/5\,br^2$ 之值也很小 (=0) 而可忽略，故

$$J_b = b\,R^2$$

此球若視為迴轉運動時，其「繞位移軸線的迴轉速度」為：

$$\mathbf{w_b} = V_b / R$$

此時，球被視為「迴轉運動」時的動量（angular momentum）為：

$$\mathbf{J_b} \, \mathbf{w_b} = (b \, R^2) \, (V_b / R) = \mathbf{bRV_b} \, .$$

讓我們從迴轉運動看擊球時的動量不滅定律

$Jw = Jy + J_b \, w_b$（註：擊球前，球速為 0，故球的動量亦為 0）

$Jw = Jy + b \, R \, V_b$

$Jw - Jy = (b \, V_b) \, R$

$J(w - y) = (b \, V_b) \, R \cdots\cdots$ (a)

因 $w = V_o / R$; $y = V_f / R$ ，將此值代入 (a) 式

$$J \, (V_o /R - V_f /R) = (b \, V_b) \, R$$

$$J \, (V_o - V_f) / R = (b \, V_b) \, R$$

$$b \, V_b = (V_o - V_f) \, J / R^2$$

$$設定：\mathbf{n} = \mathbf{J} \, /\mathbf{R}^2$$

$$\mathbf{b \, V_b} = \mathbf{n} \, (\mathbf{V_o} - \mathbf{V_f}) \, ; \text{or} \, \mathbf{V_b} = \mathbf{n} \, (\mathbf{V_o} - \mathbf{V_f}) \, / \, \mathbf{b}$$

$$依據 \, COR \, 的定義 ： e = (V_b - V_f) / \, V_o$$

$$V_f = V_b - eV_o$$

將 V_f 引入前面之式子，

$$b \, V_b = n \, \{V_o - (V_b - eV_o) \}$$

$$b V_b = n (V_o - V_b + eV_o)$$

$$(n + b)V_b = n (V_o + eV_o)$$

$$V_b = (V_o + eV_o) n / (n + b)$$

$$V_b = V_o(1 + e) n / (n + b) \cdots\cdots (b)$$

此 (b) 即為球速的公式。

＜ B ＞：擊球後，桿頭的速度： V_f

據 COR 的定義： $e = (V_b - V_f) / V_o$; 故 $V_b = V_f + eV_o$

利用前面導出的式子： $b V_b = n (V_o - V_f)$

$$b (V_f + e V_o) = n V_o - n V_f$$

$$b V_f + e b V_o = n V_o - n V_f$$

$$n V_f + b V_f = n V_o - e b V_o$$

$$(n + b) V_f = V_o (n - e b)$$

$$V_f = V_o (n - e b) / (n + b)$$

[附錄 #4] 擊球時，能量損失（Energy Loss）之計算

依據能量不滅定律（Conservation of Energy）：

$$\tfrac{1}{2} J w^2 = \tfrac{1}{2} J y^2 + \tfrac{1}{2} b V_b^2 + \textbf{Energy loss}$$

$$\begin{aligned}
\text{Energy loss} &= \tfrac{1}{2} J w^2 - \tfrac{1}{2} J y^2 - \tfrac{1}{2} b V_b^2 \\
&= \tfrac{1}{2} J (w^2 - y^2) - \tfrac{1}{2} b V_b^2 \\
&= \tfrac{1}{2} J (w - y)(w + y) - \tfrac{1}{2} b V_b^2
\end{aligned}$$

依據前面 **[附錄 #3]** 的式子 (a)：$J (w - y) = b V_b / R$

$$\text{Energy loss} = \tfrac{1}{2} (b V_b) R (w + y) - \tfrac{1}{2} b V_b^2$$

因擊球前與擊球後的桿頭速度分別為：

$$V_o = R w \; ; \; V_f = R y \, ,$$

$$\text{Energy loss} = \tfrac{1}{2} (b V_b)(V_o + V_f) - \tfrac{1}{2} b V_b^2$$

$$\text{Energy loss} = \tfrac{1}{2} b V_b (V_o + V_f - V_b) \quad \cdots\cdots (c)$$

我們可利用球與揮桿者之間的 COR：

$$e = (V_b - V_f) / V_0$$

$$V_b - V_f = e V_0$$

於是前面的 (c) 式子將變成：

$$\text{Energy loss} = \tfrac{1}{2} \, b \, V_b \, (V_o - e \, V_o)$$

再將 **[附錄 #3]** 的式子 (b)：$V_b = V_o (1 + e) \, n / (n + b)$

代入上面能量損失的式子，故：

$$\text{Energy loss} = \tfrac{1}{2} \, b \, \{ V_o (1 + e) \; n / (b + n) \} \, (V_o - e \, V_o)$$

$$= \tfrac{1}{2} \, b \, V_o (1 + e) \, V_o (1 - e) \; n / (b + n)$$

$$\mathbf{= \tfrac{1}{2} \, n \, V_o^2 \, (1 - e^2) \, b / (n + b)}$$

〔附錄 #5〕突然的負荷（Impact loading and suddenly applied load）

請參閱下圖 *Fig.3-8*：

Fig. 3-8

符號說明：

W：重錘及其重量

h：重錘的高度

A：棍子的截面積

L：棍子長度

s：重錘落下時，棍子所承受的應力（Stress；psi）

d：重錘落至棍底時，棍子伸長的長度

E：彈性係數，Elastic modulus = (W/A) / (d / L)

故棍子伸長的長度， $d = (W/A) / (E / L)$

如上圖所示，當重錘慢慢逐步安放在棍子底座時，棍子所承受的應力 s_o 為：

$$s_o = W / A \quad (psi)$$

當重錘從 h 高度落至底部時，此時棍子所承受的應力，依據材料力學（Material Strength）的計算公式（請參考材料力學的詳解，這裡不再重複），其結果如下：

$$s = (W / A) [1 + (1 + 2h/d)^{\frac{1}{2}}]$$

從此公式可知，重錘愈高，棍子所受的應力愈大。

但在 h = 0 的特別情況下，亦即重錘只虛置於棍子底座之表面，卻未放下（棍子尚未承受其重量）。突然之間，重錘的重量一下子全落在底座上。在此情況下，棍子承受的應力則為：

$$s = 2(W / A)$$

在這種突然施力（suddenly applied load）的情況下，棍子所受到的應力，是輕輕將重錘逐步放上去的兩倍。

[附錄 #6]
含有加速度的球速計算

符號說明：

J：迴轉體或模擬器的 MOI，$J = nR^2$

R：揮桿時，位移迴轉的半徑

n：J / R^2；R：迴轉半徑；註：在論及「動量」時，n 為每單位半徑的「等值質量」

b：球的質量（= 球重 lb / 32.2）

註：本例是用迴轉運動來表達動量不滅定律。所以直飛而出的球也必須轉化為迴轉運動，才能一致。如果球被視為「迴轉運動」時，其迴轉半徑為 **R**，其等值質量應為 **bR**（已不是 **b** 了）；其 MOI 的公式為：mk^2，此時 k = R，故 MOI 為：「**$b R^2$**」

V_o：擊到球之前的一瞬間，桿頭的速度

V_f：擊球後，球剛與桿頭分離前一瞬間，桿頭旳速度

V_{bo}：不含加速度時的球速

t：擊球時，球與桿頭接合在一起的時間，亦即接受加速的時間

V_s：當球與桿頭剛接合在一起時的速度（較 V_o 慢下了一些）

V_e：當球在脫離桿頭飛走前，球與桿頭的速度

V_d：「球與桿頭在一起時」前，由於加速度而造成速度的增量，其值為：$(V_e - V_s)$

s：「球與桿頭剛分離時的球速」比「擊球前的球速」，即為速度增加率 = V_e / V_o.

V_a：當球剛飛離時，桿頭的速度

V_b：當球剛脫離球頭、開始飛出的球速

＜ A ＞：揮桿的加速度

擊球時，如有加速度現象，則：在擊球前（其速度為：V_o）直到球飛離桿頭前（其速度為：V_e），揮桿者持續不斷的施力 F 於此擊球過程。這個外來的力量產生了「加速度」。 當擊球含有加速度時，$F > 0$。

依力的公式：$F = m\,a$

因球與等值質量的模擬器接觸在一起時的「質量」為：$m = nR + bR$，故：

$$F = (nR + bR)\,a = (n + b)\,R\,[(V_e - V_s) / t]$$

再依動量不滅定律： $nRV_o = (nR + bR)V_s$

$$V_s = n\,V_o / (n + b)$$

速度增加率，也是加速比率，s，設為：V_e / V_o

故 $V_e = s\,V_o$

$$F = (n + b)\,R\,[sV_o - nV_o / (n + b)] / t$$

$$F = V_o (n + b) R [s - n /(n + b)] / t$$

$$= V_o R [s (n + b) - n] / t$$

$$= V_o n R \{ [s (n + b)/n] - 1 \} / t$$

＜ B ＞：含有加速度時旳球速公式

當一擊到球時，揮桿者繼續施力，亦即持續加速，其加速示意圖如下 (*Fig.* 3-9)。讓我們研究一下，球與桿頭貼在一起，接受加速旳時間 (**t**) 內，其動量的傳動情況。我們利用「球飛離桿頭那一瞬間」，寫出動量不滅定律如下：

$$(nR + bR) V_e = nR\ V_a + bR\ V_b$$

Fig. 3-9

在有加速度的球速，等於：沒有加速度的球速，加上速度的增量 V_d，即：

$$V_b = V_{bo} + V_d \quad so， \quad \mathbf{V_{bo} = V_b - V_d}$$

同理，有加速度的桿頭，等於：沒有加速度的桿頭速度 Vf， 加上速度的增量 V_d，即：

$$V_a = V_f + V_d \quad so， \quad \mathbf{V_f = V_a - V_d}$$

球與「揮桿者」之間 的 COR 為：

$$COR：e = (V_{bo} - V_f) / V_o = [(V_b - V_d) - (V_a - V_d)] / V_o$$

$$= (V_b - V_a) / V_o$$

So， $\mathbf{V_a = V_b - e\, V_o}$

從前面依動量不滅定律的式子 ：$(nR + bR)\, V_e = nR\, V_a + bR\, V_b$

$$(nR + bR)\, V_e = nR\, (V_b - e\, V_o) + bR\, V_b$$

$$(n + b)\, V_e = n\, V_b - en\, V_o + b\, V_b$$

$$= (n + b)\, V_b - en\, V_o$$

$$(n + b)\, V_b = (n + b)\, V_e + en\, V_o$$

$$V_b = V_e + en\, V_o / (n + b)$$

用 「s」$(=V_e / V_o)$ 取代 V_e，則導出下列球速公式：

$$V_b = s\, V_o + (en\, V_o) / (n + b)$$

$$\mathbf{V_b = V_o\,[\, s + e\, n / (n + b)\,]}$$

讓我們再調整一下這個公式，先設定下列供演算用的 parameters（參數）：

- 取用一個沒有加速度的球速公式 ：$V_{bo} = V_o(1 + e)n / (n + b)$

 故：$0 = V_{bo} - V_o (1 + e)n / (n + b)$

- $0 = V_o - V_o$

我們可把前面兩個都是 0 的參數，加入上述球速公式（其值不變），然後可導出另一形式的球速公式如下：

$$V_b = [V_{bo} - V_o (1 + e)n /(n + b)] + [V_o - V_o] + V_o [s + e\,n /(n + b)]$$

$$= V_{bo} + V_o [s + e\,n /(n + b) + 1 - 1 - (1 + e)n/(n + b)]$$

$$= V_{bo} + V_o [(s - 1) + en /(n + b) + 1 - (1 + e)n /(n + b)]$$

$$= V_{bo} + V_o [(s - 1) + b/(n + b)]$$

$$\mathbf{= V_{bo} + V_o (s - 1) + V_o\, b/(n + b)}$$

威力揮桿徵象（Indicator）的計算

讓我們參考前面加速度擊球後的桿頭速度：

依動量不滅定律：

$$(nR + bR)\, V_e = nR\, V_a + bRV_b$$

因： $s = V_e / V_o$ ；

$$V_b = V_o\, [\, s + en\, /(n + b)]$$

代入上面動量不滅 的 式子：

$$(nR + bR)\, s\, V_o = nR\, V_a + bR\, V_o\, [\, s + e\, n / (n + b)]$$

$$nR\, V_a = (nR + bR)\, s\, V_o - bR\, V_o\, [\, s + e\, n /(n + b)]$$

$$= V_o\, [nR\, s + bR\, s - bRs - bRen /(n + b)]$$

$$= V_o\, [nR\, s - bRen/(nR + b)]$$

$$n\, RV_a = n\, RV_o\, [\, s - e\, b/(n + b)]$$

$$\mathbf{V_a = V_o\, [\, s - e\, b / (n + b)]}$$

$\mathbf{V_a}$ 是擊球後（有加速度的情況）的桿頭速度，也代表揮桿者 follow-through 的初始速度。

［附錄 #8］打擊中心
（Center of Percussion）

　　請參閱下圖 *Fig.3-10*，一根打擊任何物體的棍子。棍子長度為 L，上端 O 點被夾住（或以手緊緊握住）。棍子的重心位於夾點下方「**d**」長度的地方。當用這根棍子打擊某物體時，打擊點為 P。此時，一股力量 F 衝擊於 P 點，此 P 點至夾點 O 的長度為「**S**」。

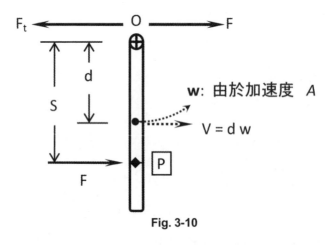

Fig. 3-10

　　此時，固定棍子的夾點 O（如：握住球桿、球棒的手）將會產生下列與棍子成 90 度的力量：

1. **F**：這是在 P 點的力量，傳至夾點 O；

2. **F$_t$**：在 P 點的力量會產生一股力距（Torque = F ✕ S）。但夾點 O 自會產生一股反作用力來抵抗這外來的力距。在夾點的反作

用力中，有一股分力 $\mathbf{F_t}$ 與力量 F 平行（與棍子垂直），但方向相反。

這兩股力量（F、F_t）大多時候都不一樣，故兩個反方向的力量即使在抵消後，仍會有剩餘的差額力量作用於夾點（也可能是手掌）。這差額力量的大小，依 P 點在棍子上的落點而不同。這個力量就會對夾點造成震動，甚至可能讓棍子脫離夾點。

如果這兩股力量相等時（i.e. $\mathbf{F} = \mathbf{F_t}$），互相抵消，夾點 O 就受不到那個差額力量的影響，不會有震動的現象。若這是在以手握桿，或球棒、球拍的情況下，手所受的震動力就會消失，或降至極小。此時，人的手更容易穩定的緊握球桿，球 與 「揮桿者」之間的 COR，就理論而言，將會增加少許。

這個不會有差額力量的「撞擊落點」P，也就是手不會感到震動的地方，稱為 「打擊中心」（**Center of Percussion**）。通常這點俗稱為「Sweet Zone（甜區）」，指舒服之意。

現在，讓我們花些工夫去找這個打擊中心在棍子的什麼地方。假設在離夾點 「S」遠之處的撞擊，恰使 $\mathbf{F} = \mathbf{F_t}$，則在棍子「S」長度的這一點，就是打擊中心了。

先看一下夾點 O 所受到的力量 F：

$F = m\,a$

m：棍子的質量

a：由於外來的撞擊力（在「S」點上的外力），讓棍子產生的加速度

再詳細分析一下「S」點的外力，對夾點「O」所產生的力距（這力距將會造出 $\mathbf{F_t}$）：

T＝F S

這力距 T 就會對棍子產生一個迴轉的加速度（Angular Acceleration，或稱角加速度）。我們可用另一種方式來表達這個力距如下：

T＝J A　（等同於直線運動的 F＝m a）

　　　　J：棍子的 MOI

　　　　A：棍子受到力距後的角加速度（Angular acceleration）

這個力矩讓棍子在很短的時間內，做出很微小的轉動，其轉速設為 \mathbf{w}，故其角加速度 A 為：

A＝w／t

再假設受此力矩後，棍子重心（棍子 ½ 長度的中心）的直線速度為 V，則此重心點的加速度（a_o）為：

a_o＝V／t

因：夾點至重心的距離為 d，故重心的直線速度為：V＝d w ，將此代入上式，

a_o＝d w／t＝d A

$$A = a_o / d$$

我們可把棍子所受的力矩用下列式子寫出：

$$F S = J A$$

$$(m a) S = J (a_o / d) \cdots\cdots (a)$$

如果外力撞擊在打擊中心時， F 將等於 Ft ，兩力抵消，沒有震動（手會感到舒服）

$$F = F_t，故：$$

$$m a = m a_o$$

$$a = a_o$$

此時，前面的式子 (a) 將變成：

$$m S = J / d$$

$$S = J / (m d)$$

又因：$J = m k^2$

$$S = k^2 / d \cdots\cdots (1)$$

公式 (1) 就是打擊中心位置的公式。

若將上式同時除以 d，即產生下列公式，亦可表示一物體：重心（Gravity Center）、迴轉中心（Radius of Gyration）及打擊中心（Center of Percussion）之間的關係。

$$S / d = (k / d)^2$$

上面兩個式子適用於任何形狀的物體。問題是很多物體的「迴轉中心（Radius of Gyration）」，亦即「k」之值，不容易用普通計算方法得知。但是有許多形狀規則的物體（如：直棍、方形、圓形、圓柱等），其 MOI 可以用簡便的式子表達（如：棍子繞一端迴轉，MOI：$\frac{1}{3} m L^2$，圓柱繞中線迴轉，MOI：$\frac{1}{2} m r^2$），亦即其 MOI 可方便的使用「$J = C m R^2$」（C 分別為：$\frac{1}{3}$、$\frac{1}{2}$）之形式來表達時，我們尚可導出更簡便的方法如下：

因：$k^2 = C R^2$ [註：$C = p^2 = (k / R)^2$；R：從軸心至物體頂端的距離]

上面的公式 (1) 可改寫如下：

$$S = CR^2 / d$$

設定 $G = d / R$；即為迴轉體「自軸心至重心的長度」比「自軸心至頂端的全長」

$$d = G R$$

$$S = CR^2 / (G R)$$

$$S = R (C / G) \cdots\cdots (2)$$

這公式表示：「打擊中心」的位置是在物體迴轉半徑上 C / G（即「G 分之 C」）的地方（自軸心算起）。形狀規則的物體，其 C 及 G 通常都易於知道。

例題：棍子的 打擊中心 （Center of Percussion）

依據公式 (1)，打擊中心的位置為：

$$S = k^2 / d$$

棍子的 MOI：$m\,k^2 = 1/3\,m\,L^2$

$$k^2 = 1/3\,L^2$$

迴轉半徑，$R = L$ ；$d = \frac{1}{2}\,L$，故：

$$S = (1/3\,L^2) / (\frac{1}{2}\,L)$$

$S = 2/3\,L$ ……打擊中心　自軸心算起，至棍子長度 **2/3**

的地方。

我們也可以用公式 (2)，很快就可看出來：

$$S = (C / G)\,R$$

棍子的 MOI=$1/3\,m\,L^2$，故 C= 1/3；而其重心就在中心，故 G = $\frac{1}{2}$

$$S = [(1/3) / (1/2)]\,L$$

$S = 2/3\,L$

兩種算法之結果一致。

現在，我們知道一根棍子的三心如下：

• 重心（Gravity Center）位於：$\frac{1}{2}\,L = 0.5\,L$

• 迴轉中心（ Radius of Gyration）位於：**0.578 L**

• 打擊中心（Center of Percussion）位於：$2/3\,L = 0.667\,L$

因為：$k^2 = d^2 + k_o^{\,2}$，故 k > d；$S = k^2 / d = (k/d)\,k$

故：**S > k > d**

亦即：重心（d）距軸心最近，k 較遠，S 更在 k 之外。

重心位置 $(G = d / R)$ 亦可用物體平衡的方法，找出其重心位置。形狀規則物體的「C」值（即：$J = C mR^2$ 之 C），在 **附錄 #1 ～ #3** 及 力學書籍中都可找到或求出。若是兩個以上的物體合在一起，則可用下列方式求出 「C」值：

$$C = J / mR^2 = (J_1 + J_2 + \cdots\cdots) / mR^2 ，$$

其中 $J_1 = m_1 (d_1^2 + k_1^2)$；　$J_2 = \cdots\cdots$

下圖 *Fig.3-11* 就是說明如何求出：一根「**棍子 (Rod) + 圓柱 (Bar) + 圓環 (Ring) 合成體**」的打擊中心（COP）。

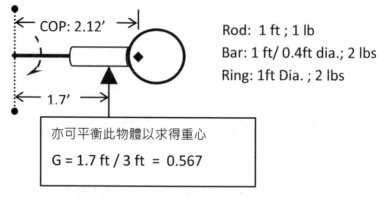

Rod: 1 ft ; 1 lb
Bar: 1 ft/ 0.4ft dia.; 2 lbs
Ring: 1ft Dia. ; 2 lbs

亦可平衡此物體以求得重心
G = 1.7 ft / 3 ft = 0.567

Fig. 3-11

我們得先求出「 **C** 」的值是多少。

$$C = (J_{Rod} + J_{Bar} + J_{Ring}) / m R^2$$

物體各繞其重心迴轉時，其各自之 MOI（J_0）為：

棍子：$J_o = 1/12 \, m \, L^2$

圓柱：$J_o = 1/12 \, m \, L^2 + 1/16 \, m \, D^2$

圓環：$J_o = m \, r^2 = \frac{1}{4} \, m \, D^2$

軸線皆位移至左邊共同軸線：（ $J = m \, d^2 + J_o = m \, d^2 + m \, k_o$ ）

$J_{Rod} = m \, (\frac{1}{2} L)^2 + 1/12 \, m \, L^2 = (1/32.2) \, [\, (1/3) \, 1^2 \,] = \mathbf{0.01}$

$J_{Bar} = (2/32.2) \, 1.5^2 + (2/32.2) \, [(1/12) \, 1^2 + (1/16) \, 0.4^2] = \mathbf{0.146}$

$J_{Ring} = (2/32.2) \, 2.5^2 + (2/32.2) \, (1/4) \, 1^2 \,] = \mathbf{0.403}$

$C = (0.01 + 0.146 + 0.403) / (5/32.2) \, 3^2 = 0.4$

$S = (C / G) \, R = (0.4 / 0.567) \, 3 = \mathbf{2.12 \, ft.}$ - - - > 此即打擊中心的位置

{ **註**：此物體的迴轉中心則在：$R \, (C)^{1/2} = 3 \, (0.4)^{1/2} = 1.9 \, ft.$ 的位置 }

　　當握棍擊球時，即使正好擊在打擊中心（甜區）上，兩力 **F**、**F$_t$** 相同而抵消，但這並不表示沒有外力施於手掌而感到充分的「甜美舒爽」。事實上，還有別的力量作用於手握之處。前面只講到力矩產生一個與棍子垂直的分力 **F$_t$**，但並未說明另一個與棍子平行的分力，稱之為「剪力」（Shear-force at the grip）。現在也讓我們多少認識一下這個「剪力」，做為參考：

　　請參照下圖 *Fig.3-12*，這和前面所說的棍子都一樣，一端夾住，只是下圖打橫過來而已。若非要再指出別的不同點，那就是在力學書籍中，下圖中的「橫棍子」有個專門術語，稱為 Cantilever Beam，中文稱為「懸樑」，但絕沒人稱之為「棍子」。讓我們在此暫且改口稱

為「懸樑」，或簡稱為「樑（Beam）」（樑的曲折，請參閱 **附錄 #9**）。

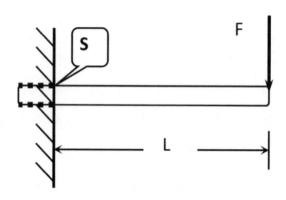

Fig. 3-12

這根樑在夾緊的地方（就是用手緊握之處）會產生剪力 **s**（Shear Stress；簡言之，就是球桿握把會在手中滑動之力，單位是 lbs / in.2 ）：

$$s = FL / I_s$$

I_s：樑的橫截面之慣量係數（Section Modulus of the cross section of the beam）

註：$I_s =$ I（樑的橫截面之慣量 [cross-section Moment of Inertia]）除以樑的中性線至頂端之距離。

［附錄 #9］COR 與
樑的曲折（Deflection）

在一般教科書中所學的 COR，都是兩物體正對面，做出頭對頭的撞擊，亦即對撞兩物體的重心線都是一致的。但在真實世界裡，很多撞擊皆非正面對撞。就拿球與球桿而言：

- 若切下桿頭，固定於地上，讓球落下至桿頭：這是正對面，頭對頭的對撞；

- 再拿一支球桿，將其橫置並將握把固定於牆上，將球落下至桿頭：這就不是正對面對撞

讓我們就上兩種情況，分析一下影響物體 COR 的兩種「彈性」：

- **物體材料本身的彈性**（Elasticity of the object's material）：請參閱下圖 *Fig.3-13*，當一力（如一重物落下）作用於一有彈性的物體（高度為 h）時，此物體會稍微縮小 d_1 的長度。以此縮小（或拉長）的長度，可決定此物體材料的彈性係數 E。這個彈性係數就是影響兩物體正面對撞時的 COR 之主要因素之一。這也是上述：「桿頭置於地上，球落至桿頭而彈起」的情況。

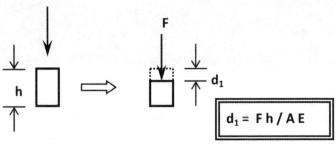

A: 橫截面積（與力量 F 垂直）
E: 彈性係數（Modulus of Elasticity）

Fig. 3-13

・**物體形狀及結構所引起的彈性**（Elasticity of the object's shape and configuration）：

請參閱下圖 *Fig.3-14*，一個橫插入牆上的懸樑，當一力量施於其尾端，此樑的尾端會彎下（或曲折）d_2 的長度。此樑是否容易彎曲（或曲折）的特性，亦稱之為 **Rigidity**（剛性）。此樑的「剛性」，或不易曲折的特性，也同樣會影響其 COR。上述：球桿橫插於牆上，將球落至桿頭，就屬於這種情況。這個彎下去的 d_2，自然也可用材料的彈性係數來表示，卻也可用另一種「剛性係數 (Modulus of Rigidity）」或「剪力係數（Shear modulus）」來表示物體不易受曲折的剛強堅性。這兩種剛強程度表示法，都在下圖 *Fig.3-14* 予以註明。

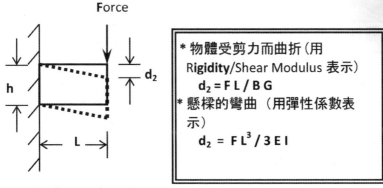

B: 與力平行的截面積
G: Shear modulus or **Modulus of Rigidity**
L: Length between base and force

Fig. 3-14

d_1 是由於物體材料本身的彈性而產生，d_2 則由於物體結構（含形狀）的彈性而產生。這也表示，兩物體相撞擊時，其 COR 不只受本身材料的彈性、硬度而變，更受物體結構以及形狀而變。因此，不只桿頭材料的彈性及硬度會影響 COR，球桿的彈性也會深切的影響擊球時的 COR。

當球桿在上揚至起始位置，然後下揮擊球的動作，實質上和前述懸樑受力而曲折的現象，有異曲同工、本質相同之處。請看下圖 *Fig.3-15*，即可看出兩者相同之處。圖右就是揮桿上揚（Back-swing；註：Down-swing 亦是同理）時，球桿的桿頭落後「**d**」的距離，這與圖左懸臂彎曲「**d**」（與上面之 d_2 相同意義），就力學而言，具有相同意義。

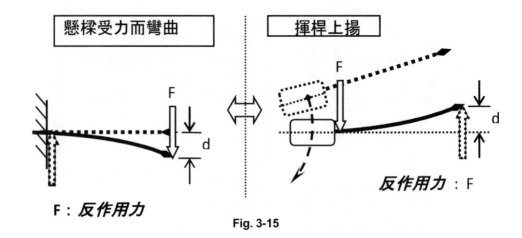

Fig. 3-15

球桿的曲折距離 (d)，不只受球桿材料的彈性係數（Modulus of Elasticity）之影響，也受剪力係數 (Shear Modulus) 之影響。目前，由於碳纖（Carbon Graphite）材料具有極好的彈性，能夠充分吸收及釋放能量，故常供高爾夫球桿及釣竿所使用。如果一個碳纖桿吸收、釋放能量的週期，正好配合使用者的力量，其使用效果自將倍增。明顯的實例就是 Fly-fishing 的碳纖釣竿，須與釣線的重量號數（weight of the Fly-line）相配合，才能充分發揮其功效。

[**註：**以上僅為利於說明，使用 Cantilever Beam 的觀念加以解說。在前述情況下，Beam 本身應是「無重量」。此外，高爾夫球桿及釣竿，嚴格來說，應屬 Circular Tapered Cantilever Beams。]

下圖（ *Fig.3-16* ）就是圖示碳纖球桿在正常揮桿時，從預備（Address）、上揚（Back-swing）、下揮（Down-swing）、擊球（Hitting

impact）期間，球桿所形成的曲折（Deflection，**d**）及延遲時間 (Flip-back time，**t**)。此兩者都受球捍的彈性係數所影響。

　　球桿的彈性係數必須大到能讓桿頭向前曲折而擊球（即桿頭的轉速能超過手臂的轉速）。否則，落後的桿頭反而虛弱無力，減低 COR。反過來說，若彈性係數過高，揮桿者力量過小，則球桿的彈性對擊球絲毫沒有功效。

Fig. 3-16

［附錄 #10］如果：揮桿擊球只是「球」與「桿頭」之間的「碰撞」

- 球的重量：1.6 ounce = 0.1 lb；故其質量 m_b = 0.1 lb/32.2

- 球桿頭的重量依球桿種類而異，我們選個稍重於平均值的重量：0.4lb，其質量 m_c = 0.4 lb/32.2。通常一支球桿的重量大致為：0.7lb 左右

- 桿頭擊球前的速度：U_c

- 擊球後的桿頭速度：V_c（這代表 Follow-through 的速度）

- 擊球前的球速：U_b，因球尚是靜止狀態，故 $U_b = 0$

- 擊球後的球速：V_b；唯請注意：**球受擊後，若能遠飛而去，V_b 一定得大於 V_c**

若擊球只是「球」與「桿頭」的「碰撞」，卻不包含人體任何部位的介入，則此擊球動作僅是單純的兩個物體之間的碰撞。我們可用直線運動的能量不滅定律來檢驗這個說法到底是「真」（True）或是「非真」（Not True）：

$$\tfrac{1}{2}\, m_c U_c^2 + \tfrac{1}{2}\, m_b\, U_b^2 = \tfrac{1}{2} m_c V_c^2 + \tfrac{1}{2}\, m_b\, V_b^2 + Loss$$

因 $U_b = 0$，

$$\tfrac{1}{2}\, m_c U_c^2 + 0 = \tfrac{1}{2} m_c V_c^2 + \tfrac{1}{2}\, m_b\, V_b^2 + Loss$$

$$\tfrac{1}{2}\, m_c U_c^2 - \tfrac{1}{2} m_c V_c^2 = \tfrac{1}{2}\, m_b\, V_b^2 + Loss$$

$$m_c U_c^2 - m_c V_c^2 = m_b V_b^2 + 2\ \text{Loss}$$

$$m_c\ (\ U_c^2 - V_c^2\) = m_b\ V_b^2 + 2\ \text{Loss}$$

$$m_c\ (\ U_c - V_c\)\ (\ U_c + V_c\) = m_b\ V_b^2 + 2\ \text{Loss}$$

　　擊球前的桿頭速度 U_c 與擊球後的桿頭速度 V_c（這就是 Follow-through 的初速度），看來幾乎一樣。但事實上，當桿頭一撞擊到球時，桿頭速度應稍微減慢（非常微量），肉眼難以察覺。為求方便演算及保守估計，我們從寬假設桿頭速度在擊球後，減慢 2%**（註）**，亦即：

$$\mathbf{V_c} = 0.98\ \mathbf{U_c}$$

{ 註：這是為了便於說明所設的桿頭速度；在擊球的「碰撞」期間，沒有加速度時，V_c 速度略減 **$[V_c = V_o(n - eb)/(n + b)]$**；有加速度時（**好手都有**），$V_c$ 還可能大於擊球前的桿頭速度 U_c。詳情請參閱：

「揮桿有無威力的徵象」

　　再將球與桿頭的重量代入上列式子，則：

　　（0.4 lb/32.2）（U_c - 0.98 $\mathbf{U_c}$）（U_c + 0.98 $\mathbf{U_c}$）= (0.1 lb/32.2)V_b^2 + 2 Loss

$$0.4\ U_c^2\ (\ 1 - 0.98\)\ (\ 1 + 0.98\)\ =\ 0.1\ V_b^2 + 2\ \text{Loss}(32.2)$$

$$0.4\ U_c^2\ (\ 0.02\)\ (\ 1.98\) = 0.1\ V_b^2 + 2\ \text{Loss}(32.2)$$

$$4\ U_c^2\ (\ 0.02\)\ (\ 1.98\) = V_b^2 + 2\ \text{Loss}(32.2)$$

$$0.159\ U_c^2 = V_b^2 + 2\ \text{Loss}(32.2)$$

0.159 的開平方為：0.4

因此，即使再退一大步，不計入能量損失（即使 COR = 1），球速最多也不過是：

$$V_b = 0.4\ U_c$$

這時，球速還低於桿頭速度，$V_c = 0.98\ U_c$，這表示球根本無法飛出去。顯然，這與**事實不符**。因此，若說：「**揮桿擊球只是球與桿頭之間的碰撞**」，自然為「**非真**」（Not True）。

為了求更明確起見，讓我們用動量不滅定律再來驗證一下：

$$m_c\ U_c + m_b\ U_b = m_c V_c + m_b\ V_b$$

因 $U_b = 0$，

$$m_c\ (U_c - V_c) = m_b\ V_b$$

$$(0.4/32.2)\ (U_c - 0.98\ U_c) = (0.1/32.2)\ V_b$$

$$V_b = 4U_c\ (1 - 0.98)$$

$$\mathbf{V_b = 0.08\ U_c}$$

這時球速只有擊球前的桿頭速度 U_c 之 **8%**，遠遠落後於桿頭速度，$V_c = 0.98\ U_c$，球仍飛不出去，**仍不符實情**。

如果擊球後的桿頭速度 U_c，設定的再快一點（較符實情），如 99 %，情況更糟，球速只有：$\mathbf{V_b = 0.04\ U_c}$，更是偏離事實。這再次驗證這種說法為：「非真」。

高爾夫教練通常會用到一個特別名詞 Smash Factor **(註)**。這是擊球後的「球速」與擊球前瞬間的「桿頭速度」之比率，亦即：V_b / U_c。一般而言，球手所期望的理想值為 1.5。亦即，若桿頭速度 U_c，為每小時 100 公里，球速能達每小 150 公里。當然，要達如此理想並不容易。

{ #註： 這個 Smash Factor 有此一說，但不屬本文討論之範圍 }

今試看職業高爾夫球高手，他們在職業大賽時，大多很接近這個理想值 $V_b / U_c = 1.5$。若依上述說法：擊球只是「球」與「桿頭」相碰撞的話，讓我們隨機選取這個理想值做為例子，看看這些高手在職業大賽時，將會發生什麼情況：

依動量不滅定律：

$m_c U_c + m_b U_b = m_c V_c + m_b V_b$

因 $U_b = 0$，

$m_c U_c = m_c V_c + m_b V_b$

因 $V_b / U_c = 1.5$; so，$V_b = 1.5 U_c$

$(0.4/32.2) U_c = (0.4/32.2) V_c + (0.1/32.2)(1.5 U_c)$

$4 V_c = 4 U_c - 1.5 U_c$

$V_c = (1 - 0.375) U_c$

$V_c = 0.625 U_c$

V_c 是擊球後的桿頭速度，也代表 Follow-through 的初速度。這

計算結果表示這些世界頂尖職業高手在國際大賽中，在擊球後，其 Follow-through 的速度將會立即減少 37.5 %，這是很明顯的減速，應該很容易就可看出。

但事實上，在任何職業大賽中，所有的選手都是剎那間、一氣呵成揮桿，沒人見過任何選手的 Follow-through 速度，會驟降將近 40% 的現象。這是從未發生更是不可能之事。因此，

「揮桿擊球只是球與桿頭之間的碰撞」

這種說法，顯然難以自圓其說，自應為**「非真」**(Not True)。

讓我們再回到前面那個假設桿頭速度減慢 2%（$V_c = 0.98\ U_c$）的問題。現在，讓我們增加桿頭的重量，看看怎樣情況下，球才能「飛出桿頭」。我們甚至可將整支球桿的重量（0.7 lb.）都算進去，看看球會不會「飛出去」？

藉由前面動量不滅定律的公式：$m_c\ U_c + m_b\ U_b = m_c V_c + m_b\ V_b$

$m_c\ (U_c - V_c) = m_b\ V_b$

（0.7/32.2）（$Uc - 0.98\ U_c$）=（0.1/32.2）V_b

$V_b = 7\ U_c\ (1 - 0.98)$

$V_b = 0.14\ U_c$

此時，球速 V_b（= 0.14 U_c）還是小於桿頭速度 V_c (= 0.98 U_c)，球照樣還是飛不出去。

讓我們再試試看，到底「桿頭」的重量要增至多少，球才可以「飛

離桿頭」。我們選個 5.1 lbs.，看看球能不能飛出去。藉由上述動量不滅定律的公式，計算如下：

$$m_c\,(U_c - V_c) = m_b\,V_b$$

$$(5.1/32.2)\,(U_c - 0.98\,U_c) = (0.1/32.2)\,V_b$$

$$V_b = 51\,U_c\,(1 - 0.98)$$

$$\mathbf{V_b = 1.02\,U_c}$$

哇！我們終於發現，只要把桿頭這個「物體」的重量增至 **5.1 lbs** 之後，球總算可以稍有能耐飛離球頭了。

再讓我們進一步看看，前面提到職業高手的 Smash Factor 可達 1.5，意即，擊球後的「球速」與擊球前瞬間的「桿頭速度」之比率（V_b / U_c）為 1.5 。試看這位高手能達此境界時，那個與球相碰撞的「物體」（即桿頭）究竟需要有多少重量才能獲此善果？仿上面方法，讓我們選用 7.5 lbs 試一下：

$$m_c\,(U_c - V_c) = m_b\,V_b$$

$$(7.5/32.2)\,(U_c - 0.98\,U_c) = (0.1/32.2)\,V_b$$

$$V_b = 75\,U_c\,(1 - 0.98)$$

$$\mathbf{V_b = 1.5\,U_c}$$

這意思是說，在 Smash Factor 為 1.5 的目標下，擊球「物體」之重量，必須要有 **7.5 lbs** 才行。

問題是：如果「**揮桿擊球只是 球 與『桿頭』之間的 碰撞**」的話，

以此 0.4 lb 桿頭的「份量」，甚至計入整支球桿的重量 (0.7 lb)，都毫無能耐讓球飛離桿頭。

只有將「桿頭」的重量（0.4 lb）增至 **5.1 lbs** 之後，球才可勉強飛離桿頭。若是高手的水準，其「桿頭」的重量，必須增至 **7.5 lbs** 之後，他的 Smart Factor 才有可能到達 1.5 **(V_b = 1.5 U_c)**。

因此，在實際的擊球時，若要讓球能飛離桿頭，到 Smash Factor 可達 1.5 之間，那些超出桿頭重量（0.4 lb）的額外重量：從 **4.7 lbs**（= 5.1 - 0.4）到 **7.1 lbs** (= 7.5 - 0.4)，到底應從何而來？

棒球的揮棒擊球與揮桿是相同的動作。尤其是當棒球的打擊者使用短打（Bunt）時，兩者的運動幾乎一樣。此時唯一的差異就是：高爾夫的球不動，但人及球桿在動；而棒球的短打則是：球在動，但人及球棒不動。

就物理力學而言，都不過是「球」與「打擊者及桿、棒」的相對速度而已。因此，揮桿與短打，就力學來說，是相同的一件事。

因此，讓我們借用棒球的短打來解說揮桿擊球，看一下到底是球與「桿頭」的碰撞，還是球與「人與桿一體」的碰撞。請看下圖（*Fig. 3-17*）中的棒球短打者：

Fig. 3-17

　圖中的短打手正在用雙手持棒、碰球。這個短打的「碰撞」，顯然不只是「球」與「球棒前端鼓起部分」的「碰撞」；而是「球」與「打擊者＋球棒一體」之間的「碰撞」。這兩者的碰撞，正像圖 *Fig. 1-34* ，中圖及右圖的碰撞；如果握棒（或握桿）不夠緊，就是右圖的情況，若能握的非常緊，就成為中圖的情況。但絕對不會是左圖，只是球與一個小方塊（代表：球棒前端鼓起部分，或是「桿頭」）之間的碰撞，其理自明，不必在此多言。

　此圖中的「碰撞」關係，與打擊手的重量、體格、力量、握棒的緊度，都有很大的關係，不是只和「球棒頭」（或桿頭）的硬度／彈性有關而已。同理，揮桿擊球亦不只是「球」與「桿頭」之間的碰撞；而是和棒球的短打一樣，是「球」與「揮桿者＋球桿一體」之間的碰撞關係。

第二部

實用揮桿要領

學習揮桿時，應知道的基本力學觀念

有些剛學高爾夫的新手，對前面那些複雜的原理，不容易瞭解，恐怕還會望之生畏。所以我們把實用的揮桿要領及重點，都放在這後半部，供新手參考。高爾夫的揮桿畢竟是一種迴轉運動，在解說揮桿時，總會引用到一些簡單的基本原理；而且知道了原理，才容易認識揮桿的動作；然後更容易順其原理，求得改進之道。唯有使用這種深入淺出的方式，才能讓新手將原理與實際融會貫通，舉一反三，達成事半功倍的效果。為避免讀者經常至前面參閱原理，特將力學最基本的觀念及原理，簡明扼要的說明如後。

對基本力學已有基礎的人，則可越過這一節，直接前往實際的揮桿章節閱讀；若有新手想直接閱讀實際的揮桿，也可直接前往後面的揮桿要領。只要見到不太清楚的觀念或名詞，再回到這裡，或前面第一部查閱。

有些人，無論是新手、老手，甚至不打高爾夫球的人，若對揮桿的物理原理有興趣研究分析者，則可到前面的原理部分，詳細研讀。

1. 揮桿轉動時的「轉動慣量」（Moment of Inertia，簡寫為：MOI）

在直線前進的汽車與坦克車，以同樣速度衝向牆壁，汽車必遭

撞毀，坦克車則會撞倒牆壁。這是因為坦克的質量或重量，遠大於汽車，故能產生較大的能量，衝倒牆壁。質量乘上重力加速度（是不變的常數，32.2）就是重量，意思相近，我們可暫且視為同樣的東西。質量，就是一個物體具有「動者恆動、靜者恆靜」的慣性，或稱惰性。慣性愈大，或說是「慣量」愈大（即愈重），則愈不易推得動。換句話說，慣量（質量，或重量）愈大的東西（如坦克車），一旦動起來，就會具有較大的能量（或衝擊力）。我們可以把前述汽車及坦克車的「質量」解說成：「物體在**直線運動**時的慣量」。若簡稱為：「**線動慣量**」，亦無不可。

那麼轉動的物體，從風扇到摩天輪，自然也會有一個相對應的「**轉動慣量**」了，亦即：「物體在**旋轉運動**時的慣量」。「轉動慣量」其實與直線運動中的「質量」是相對應的同一件事，也就是說：物體容不容易轉動的「慣性」而已，不是什麼大了不起的學問，請不要被這個名詞嚇到。若摩天輪轉動起來，因「轉動慣量」很大，其能量或衝擊力，就遠比「轉動慣量」小的風扇大多了。因此，一根旋轉的棍子，如果能將其「轉動慣量」（正如直線行駛的汽車之「質量」）增加，其旋轉的能量或衝擊力就會增加。如用這個棍子去擊球，自然就會把球打的更遠。

2．「轉動慣量」的 奇妙特性

直線進行的汽車，即使想要用它去撞牆，因為其質量（就是剛才說

的新鮮名詞：「線動慣量」）不會改變，所以衝擊力有限，結果總是：車毀牆安。

但是轉動物體的「轉動慣量」就不一樣了。讓我們用一根長度為 L，質量為 m 的棍子為例來說明。請看下圖，*Fig. 4-1*，這根棍子繞其一端旋轉，其旋轉半徑就是棍長 L。此時，這個棍子的「轉動慣量」為：

MOI（用 J 來代表 MOI）：$J = 1/3\ m\ L^2$

（**註**：欲知公式詳情，請見第一部，有關 MOI 的說明）

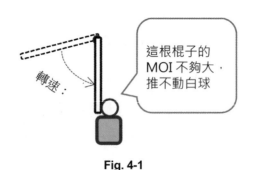

Fig. 4-1

現在讓我們把旋轉的軸心移至一根棍子之外的一點，這時的旋轉半徑已延長為兩根棍子的長度，即 2L。請參閱下圖（Fig. 4-2）的說明，以易於瞭解。此時，這根棍子的「轉動慣量」立即增加至：

MOI：$J = 7/3\ m\ L^2$；或是：

$\qquad = 2\ 1/3\ m\ L^2$

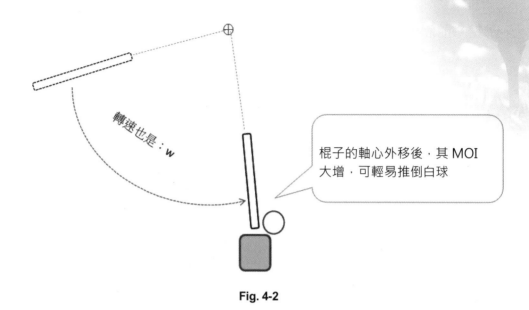

轉速也是：w

棍子的軸心外移後，其 MOI 大增，可輕易推倒白球

Fig. 4-2

哇！只把軸心外移一根棍子的長度，這個轉動棍子的「轉動慣量」居然暴增 7 倍。這等於把前面說的「汽車」一下子就變成「坦克車」的重量，真是神奇！若是用這根轉動的棍子來擊球，只要把軸心外移一個棍長 (轉速和上例相同)，擊球的能量就會大增。

揮桿動作和這根轉動的棍子，在基本上，是相同的擊球動作。如能讓揮桿時的旋轉軸心移至揮桿者的後面時，揮桿時的「轉動慣量」就會自動大增，擊球的能量隨之增加，球豈不是會隨之飛的更遠？

一點都沒錯！

3. 棍子（或任何轉動物體）的位移迴轉（Offset Rotation）

如前面說的棍子，將棍子的軸心從棍子的一端，移至一個新的軸心，這叫做軸心的「位移」（Offset），意思是說：軸心的位置移開

原點。前面說的棍子，其軸心「位移」的距離就是棍子的長度 (L)。軸心經過「位移」後的轉動，稱為位移迴轉（Offset Rotation）。

任何旋轉物體，若繞着物體本身的重心旋轉，其「轉動慣量」最小；只要軸心偏離重心（這就叫「位移」），「轉動慣量」就會改變，離的愈遠「轉動慣量」愈大；若靠重心愈近，「轉動慣量」愈小。

因此，揮桿時（暫將「手臂及球桿」視為上述的「棍子」，不看人體）若也能像上述棍子一樣，將軸心向背後（即偏離「手臂及球桿」之重心）位移，就會平白增加揮桿的轉動慣量。

事實上，每一位高爾夫好手在揮桿時，都已經在做這件「位移迴轉」的事。只是他們不知道而已。這正像老鷹，飛的又快又高，卻不知空氣動力學的原理（其實已不必知道其原理了）。

初學高爾夫的新手們，當教練或老手示範並傳授他的揮桿技巧時，大致都說：

「把球桿上揮至右方頭頂，**將 70% 的身體重量放在右腳**，再下揮球桿擊球；擊球後，手臂與身體繼續轉動，最後將球桿揮至左方頭頂，**把身體轉至面向左方，並將 90% 的體重均勻而平滑的移至左腳。**」

本來，「手臂及球桿」的軸心應是在肩膀中間的脊椎，手臂只要繞着脊椎轉動就好了。教練示範出「**70% 的身體重量放在右腳 ……90% 的體重 ……移至左腳**」的現象，就表示他在揮桿轉動時的軸心，

已從脊椎向後位移了一小段距離。這就是典型的「位移廻轉」。請看下列簡圖（ *Fig. 4-3* ），更易瞭解。

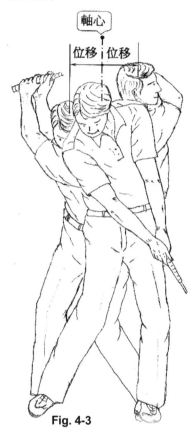

Fig. 4-3

　　這位教練的身體早已習慣揮桿的動作，所以只聽「咻」的一聲，球就飛的又快又高。但對新手而言，教練教的揮桿動作，並非人的慣常動作，也就是說，並不是人的本能動作。在此情況下，新手尚需多花些腦力，做些研究，才易於尋得改進之道。其實，所有揮桿的人，只不過是要做好「位移廻轉」而已，好讓：

70% 的身體重量放在右腳，再下揮球桿擊球；擊球後，手臂及身體繼續 Follow-through，最後將球桿揮至左方頭頂，**把身體轉至面向左方，並將 90% 的體重均勻而平滑的移至左腳**。

如能做到「**把身體轉至面向左方，並將 90% 的體重均勻而平滑的移至左腳**」的「位移廻轉」時，揮桿就已成功了！

3. 彈性係數 （Coefficient of Restitution， 簡寫為：COR）

彈性係數，顧名思義，就是兩物體相撞後的彈性。彈性係數愈大，表示相撞後，彈的愈遠。學校教科書中介紹彈性係數時，都是拿兩個圓球相撞而彈開。這兩個球是正中心的對撞，這只是為了便於理解而做的例題。但在實際的世界裡，絕大多數物體的外形都是複雜的，很少是均勻的圓形，而且正好發生「頭對頭、中心對中心的碰撞」並不多見。例如：汽車相撞，或是球與揮桿者兩「物體」之間的碰撞，都不是「頭對頭、中心對中心」。

如果不是兩個形狀均勻物體（如圓形）之間發生頭對頭的碰撞，那麼物體的結構就會大大的影響兩物體之間的彈性係數了，卻不光是由材料的特性（如：彈性、硬度）來決定兩個物體之間的彈性係數了。請看下圖說明（ *Fig. 4-4* ），應可一目瞭然。圖中最右方，用繩子綁住兩臂的 COR，最近似「高爾夫球」與「揮桿者」之間的彈性碰撞關係。

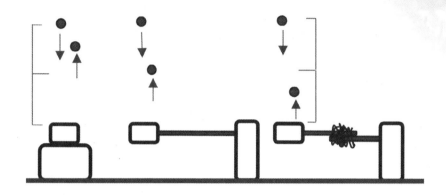

Fig. 4-4

　　講到此處，也許已經引起許多人莫大的疑惑，因為這種說法似乎與有些書本說的不太一樣。關於這一點，只要查看前面原理部分，應可瞭解，或者不妨請一位物理老師仔細驗證一下，應可知道正誤了。

擊球後的球速公式

　　因為球的飛行距離與擊球後的球速成正比。也就是說，球速愈快，球飛的愈遠（註：卻非絕對正比，有其限度，但不在討論範圍之內）。所以我們要用物理的力學原理求出球速的公式，再從球速公式中，查出影響球速或球距的因素。

　　下列的球速公式，是本書所導出的獨有公式（詳情請見第一部的球速公式），為其他任何中外書刊、文章所無，特此與讀者分享，並希望能對新手研習揮桿時，有所幫助。

$$V_b = V_o [\, s + e\,n\, /\, (n + b)\,]$$

公式中的符號說明如下：

V_b：擊球後，球剛飛離球頭的速度；這個球速與球的飛行距離成正比

V_o：桿頭在擊球前一瞬間的速度

V_e：　在球飛離桿頭前的桿頭（尚與球黏在一起時）的速度

s：擊球過程中，桿頭的速度增加率；就是揮桿者施力擊球時的「加速度」；這是桿頭在球飛離前的速度（V_e）與擊球前的速度（V_o）之比率，即 $s = V_e / V_o$

e：球與「手握球桿的揮桿者」之間的彈性係數；卻不是球與球頭之間的彈性係數

n：= J / R²；J 是揮桿者的「轉動慣量」；R 則是揮桿的軸心至桿頭的距離（揮桿半徑）；為求簡易起見，將「 J / R² 」用「n」來表示

b：球的質量 = 球的重量除以 32.2（32.2：重力加速度）

從此球速公式即可看出，球速與 :

・球與揮桿者之間的彈性係數

・揮桿者的轉動慣量 J （或是 n ）

・揮桿者在擊球時，繼續施力所產生的加速度

　三項因素成正比。

我們還可從前面的揮桿加速度公式及揮桿能量損失等公式認識下列兩項揮桿重點：

・揮桿時的轉動慣量愈大（即 n 值愈大），擊球時的瞬間愈容易產生加速度；反之，若轉動慣量愈小（即 n 值愈小），愈不容易產生加速度。

・揮桿時的轉動慣量愈大（即 n 值愈大），揮桿時的能量損失就愈少；反之，若揮桿時的轉動慣量愈小（即 n 值愈小），揮桿時的能量損失就愈大。

以上所說的，都是揮桿的基本原理及公式。

測知適合自己的揮掃方向

拿着斧頭或鋤頭，從頭頂面向前方，然後彎腰揮砍而下，這動作是人的本能動作，不必學，自然就會做了。

高爾夫的揮桿，則是左右方向橫掃，這種動作並非人類的本能動作。一定要多加練習，經過一段時間後，身體才會習慣這種動作。

這段練習的時間，因人而異，有長有短，短到數週，長的要好幾個月，甚至一直練不出什麼名堂。

人的體質各異，有的從小就習慣用右邊的手、腳，有的善用左邊的手、腳。特別是中國，所有的小孩自幼就聽從父母之命，一律使用右手拿筷子吃飯、拿筆寫字。大多數人都已習慣使用右邊的手腳，但總有一小部分的人，仍是適合左側的手腳，只是自己還不知道而已。反正已是大人了，總該可以做出自己的選擇。因此，在學高爾夫之前，最好先測知自己的身體結構，是易於向左，或易於向右轉動。

如能知道哪個揮掃方向適合自己，那會省下很多學習的時間。

測試的方法很簡單，又快又容易。請參閱下圖（*Fig. 4-5*）。

- 雙腳分開站立，彷彿揮桿的準備姿勢，先以右手在前、左手在後，握住一根桿子（任何棍棒皆可，握法大致像右側揮桿 的方式），雙手自然下垂。

- 藉由右腳與身體，推動軀體（Torso）轉向左方，同時順勢 也把雙手像揮桿一樣，揮至左側肩膀高度。重要的是握桿的兩隻手也要同時翻轉，讓兩手腕交叉，最後讓桿子及雙手成水平（右手背向上、左手背向下）。

- 然後以同樣方法，向右方轉動，但握桿時，左手在前、右手在後。

- 哪一邊可以比較輕鬆又容易做的好，就表示那一邊揮桿較合適。

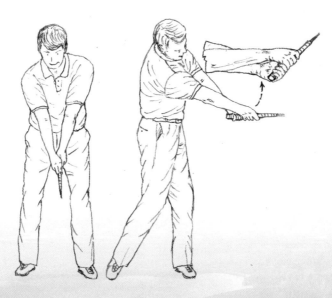

Fig. 4-5

揮桿 (Swing)
的分解動作

　　高爾夫的主體技巧在於揮桿，揮桿順暢就可打好高爾夫。若揮桿都感困難，實難打好高爾夫。新手都曾親身體驗，揮桿 遠比 想像中還要困難。新手們找教練、虛心請益老手，也買了高爾夫的書籍，都是期望早日脫離盲點，能揮桿自如。

　　本書這個實用揮桿部分，就是對已有三、四個月以上的新手，提供一些實用的意見，希望能幫助新手早日脫離盲點，達到揮桿順暢的目的。

　　亦因本書是針對略有揮桿經驗的新手，故不再花費篇幅，把基本動作一一重複介紹。本書只把揮桿的重點、要訣，或常被人疏忽之處，做出重點說明。

　　愈長的球桿愈不易揮，所以這裡談論的揮桿，主要是針對 4 號以上的長桿做為討論對象。讓我們先快速看一下揮桿的動作，如下圖（*Fig.4-6*）：

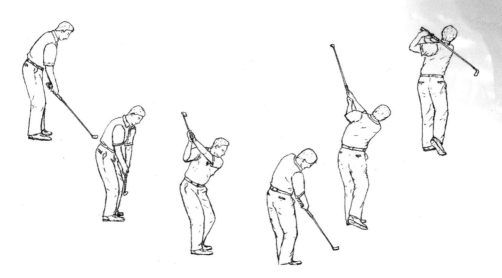

Fig. 2-26

　相信這種揮桿動作圖，大家已看過很多，在此處已無需詳加敘述。揮桿的力量是由身軀（Torso）的力量加上雙臂的力量所構成。也就是說，揮桿是以身軀的扭力及彈力做為基本動力，再以此動力加強雙臂的揮動力量。兩者相輔相成，缺一不可。然而揮桿最困難的部分就是人的身軀不能任意扭轉，難以施出足夠的力量去加強雙臂，造成擊球的力量不足。所以我們必須細心觀察、研究身軀的動作，做為改進的參考。

　我們將揮桿分解成七個關鍵動作。這些動作的俯視圖如下（*Fig. 4-7*）。然後再將這七個動作的身軀扭轉情況，用肩膀及臀部的橫截面，做出圖解說明如後圖 *Fig.4-8*。

　在身軀的扭轉圖中，實線的橢圓代表肩膀，虛線的橢圓代表臀

部。兩個橢圓重疊部分，表示體重集中在這區域。同時要注意觀察兩個橢圓中線的相關位置。從這些圖片就可顯示身軀的扭轉情況。

Fig. 4-7

在這一串動作圖中，最難的一部分，也是很多人難以做出的動作就是 6 至 7 號，從「擊球，經 Follow-through，到完成」。這應是一氣呵成的瞬間動作，但這一小段動作，並非人類的本能動作，若是做不好，擊球就會無力。就是這個動作，真不知難倒多少英雄好漢。

我們尚須認識一個揮桿的本質。以右側揮桿的人來說（即上圖的揮桿），他從下揮、擊球，直到完成，這個橫掃動作，是以左手、左肩

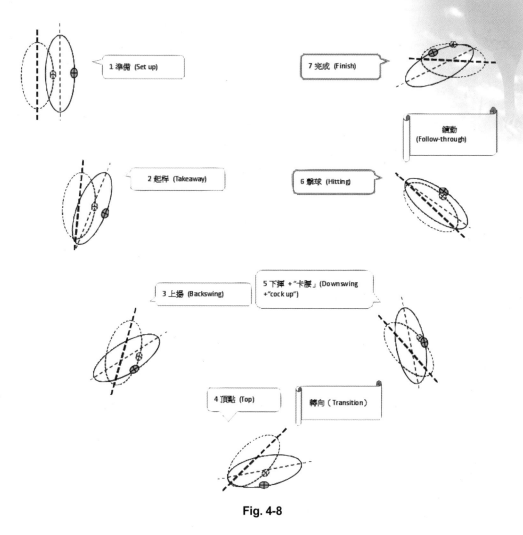

Fig. 4-8

做為揮掃的「主角及主導」。右手則是做為支援左手揮掃的增力機，也是個得力、不可缺少的助手。事實上，從右側揮桿的人，更像用左手打網球的人在打反拍。

　　在看完前述揮桿的分解動作後，讓我們對這些關鍵性的揮桿動作，分別拿來討論。

從準備動作開始
就應注意的握桿

　　練球已有三、四個月以上的新手，對揮桿的準備，包括：握桿的方法及其細節，已有相當的認識，無需在此贅言。但有一項不太起眼的動作—握桿，常被新手所疏忽。這裡要強調的，就是不管你用哪種握桿的方法，都沒問題。問題是一定要花些工夫練習「握桿牢固」（例如：每日握緊球桿，揮動一段時間），讓它變成習慣。亦即只要一握桿，就牢固的握住球捍，並能持久不容易疲勞。這裡說的又牢又緊，並非要你使用全身力氣，死命抓緊球桿。事實上，這種死緊式的握法，完全無法持久，一個洞還沒打完，就迅速疲勞，反而有害。

　　很多人為求多打幾碼遠，花了很多錢買球具（廣告號稱可以幫你多打十碼遠，到了你手上，運氣好時，也許只增加了幾碼而已），也上健身房鍛鍊腰力和臂力，卻往往疏忽握桿的握緊度（還要有持久性，才能打 18 個洞）。為何握緊球桿這麼重要？特詳細說明如後：

　　我們剛才在前面介紹過球速的公式（球速與球的飛行距離成正比），從公式即可看出，球速與彈性係數（e）成正比。再看一下前圖 *Fig. 4-4*，有關彈性的圖解。左圖是小球直接與一個立方體相碰，球的反彈很高（從刻度表看來，大約反彈至原來高度的 80%）。這

正像高爾夫球與單獨一個桿頭相碰撞的情況。右圖用繩子綁住兩支棍子的地方，就像兩手握桿。如綁的不夠緊，也就是握桿不夠緊，小球的反彈高度只有原來高度的 1/3。若想要小球反彈高一點（讓彈性係數「e」增加）只有把兩根棍子綁的愈緊愈好，應用到高爾夫時，就是要握緊球桿，握的愈緊，球就會飛的較遠。最好是能握的像整根棍子一樣強（如中圖的情況）。

從此圖就可知道握桿的緊度對球速及球距的影響，是一個看不見的操縱者，不可掉以輕心。新手應把握緊球桿當作一個例行的訓練項目之一。這需要花費一段時日，才會顯出效果。這樣從自身練起，總比花大錢買球具，只祈求多打幾碼遠的距離，要來得踏實。

講完握桿牢固的重要性後，讓我們重新溫習一下教練及書本常常教的握桿要點，如下圖 *Fig. 4-9*（左手）及 *Fig. 4-10*（右手），並請記住下列幾個重點：

- 左手要用手掌（與後三指）握緊桿柄；右手則是用手指（中指、無名指壓住桿柄，拇指及食指夾住桿柄）握住桿柄。
- 左手拇指與食指的 V 字夾角 V，朝向右臉頰（拇指偏向桿柄右側，以增強擊球力量）；右手的 V 字夾角 ，依揮球目標及個人習慣，可從面對正後方至右肩之間調整。

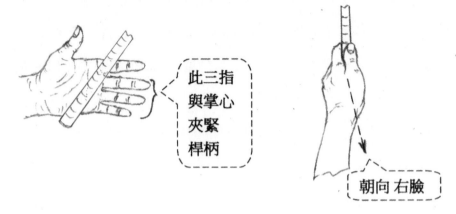

此三指與掌心夾緊桿柄

朝向右臉

Fig. 4-9

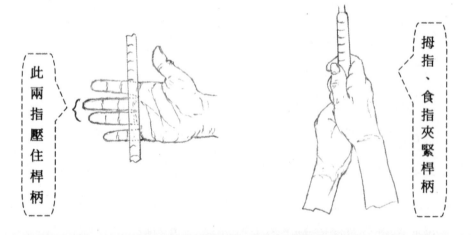

此兩指壓住桿柄

拇指、食指夾緊桿柄

Fig. 4-10

從觀察投球
認識揮桿

　　揮桿擊球的動作和棒球的投球、揮棒擊球 ,或網球的揮拍打球,基本上都是同樣的道理。這些運動都需要運用身軀的扭力與彈力,以增強手臂揮動的力量,然後把球投出(或擊球)。為了求簡明易懂,我們用大家都會的投球的動作做為觀測的對象。

　　我們把投球的動作分成下列五個部分,並將其中兩個重要動作(第 2、3 項)做出圖解,如下圖 Fig. *4-11*,以利觀察。

Fig. 4-11

1. 投手站穩後，右手轉至後方，左腳跨至前方；此時，身體是向右方迴轉。

2. 右手先轉至最後方，等身軀的臀部也轉至後方，由臀部帶動着身軀開始轉向（英文為 Transition，意思為：反向迴轉），然後右手隨着身軀而跟着轉動（如圖 *Fig. 4-11* 的左圖）。也就是說：由身軀率先轉動，右手隨之而動。就是這樣的連動方式，身軀才會將其力量傳至雙臂。

3. 身軀續以左腳為樞紐，向前方迴轉，並將腰身彎成弓形（如 *Fig. 4-11* 的右圖），以儲存能量。當越接近擲球點之前，為求積存最大能量，盡量讓身軀彎成弓形，而握球的右手則延後於軀體的轉動。這個動作，我們在此特稱之為：把腰身「卡住」，或「卡腰」（無以名之，只好用「卡腰」，或英文的「Cock-up」來表示），其目的就是要把腰身和手臂的力道或能量累積起來，可供擲球之用。

4. 經「卡腰」集存足夠能量後，用這些能量把球擲出。

5. 投手的身軀繼續向前彎曲，以釋放擲球後身體剩餘的能量。這種後續動作，英文稱之為：Follow-through。

上述動作，即使沒玩過棒球的人，也是用上述方式，把球投出。

其實，投球的動作，遠比寫出來還要簡單。

揮桿的道理和投球的道理是一致的，只是揮桿時，有支桿子在手

上；投球時，手臂從上方向前揮動；揮桿時，手臂向下方橫掃（註：就是這因素造成揮桿不容易）。僅此不同而已。我們可將投球動作與圖 *Fig. 4-8* 的揮桿動作，對照如下：

- 投球的第 1 號動作，相當於揮桿的起桿直到頂點的動作，亦即揮桿圖中 1 至 4 號的動作。
- 第 2 號（*Fig. 4-11* 左圖），相當於開始下揮時的動作，即揮桿圖中，4 號與 5 號之間的 Transition（轉向）。
- 第 3 號（*Fig. 4-11* 右圖），相當於下揮後，快到擊球地點之前（相當於揮桿圖 5 號的後期），將右手肘彎曲，靠近腰部，把腰身「卡住」，以集存能量，準備擊球。
- 第 4 號，把球擲出，相當於揮桿圖的 6 號。
- 第 5 號，Follow-through，也正是揮桿圖中 6 號之後的 Follow-through。

將很難的「揮桿」動作，與大家都懂的「投球」動作，做出對應的類比之後，再對揮桿動作提出解說時，應會有助於融會貫通，更易明瞭其意。

從準備（set up）到運桿至頂點
（或頭頂，At the Top）

· 在準備動作時，雙臂並非自然而舒服的下垂，宜將手肘部位稍
 予靠攏、伸直，尤其是左手臂，應伸直。下圖（*Fig. 4-12*）是
 一個相當標準的準備姿勢。注意兩隻手肘的情況。

兩手肘
要伸直

Fig. 4-12

・球桿上揚至頂點時，教練都會向新手說，臀部右轉約 45 度，肩膀繼續右轉至 90 度，讓肩膀面向前方，此時身體重量約有 70% 在右腳，30% 在左腳。下圖左方（*Fig. 4-13*）就是正常姿勢。但有些人雖也照着教練說的話去做，卻做成下圖右方（*Fig. 4-13*）的姿態。這時可不能說教練教的不夠好。這裡有一個很簡單的自我檢查方法：右腿不要超過垂直線。

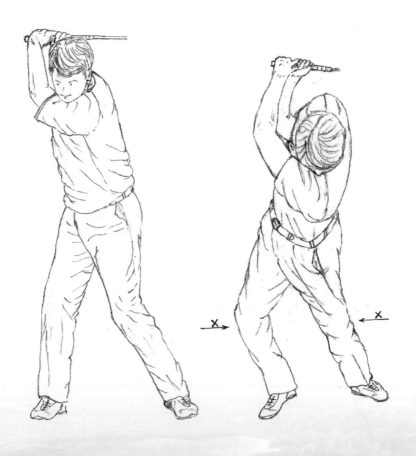

Fig. 4-13

在頂點轉向（Transition）
與開始下揮

- 轉向：到了頂點位置時，臀部已轉了 45 度，肩膀繼續轉到 90 度（左肩面向正前方）。此刻，上半腰已儲存很多能量，彈力充足，伺機待發。為妥善利用這儲存的能量（彈回的力量），應由臀部開始迴轉，並帶動肩膀及雙臂。若仍不太理解，請參考投球的第 2 號動作，如 *Fig. 4-11* 的左圖，自行試投幾次球。如果先下揮球桿，再轉動臀部，那麼剛才肩膀費了九牛二虎之力，轉成 90 度所儲存的彈性（或能量）都白費了。這就是為何很多書本或教練都會建議，當球桿推至頂點時，稍微停頓一下（約少於半秒的時間）。這樣做，就是好讓臀部能夠來得及開始率先迴轉。

- 下揮時，手要伸直，並讓球桿與手臂成直角。因為球桿又重又長，手臂迴轉時，會產生很大的力矩及強大的離心力，造成難以控制的現象。故持桿的手臂應與球桿成直角，以減輕力矩及離心力的損害，讓球桿易於操控。這個動作說明如下圖 *Fig. 4-14*。

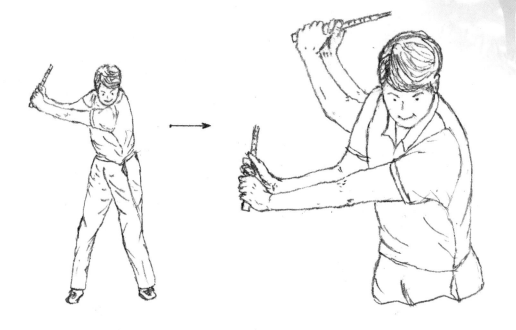

Fig. 4-14

下揮以及「卡腰」，以備擊球

・下揮前往擊球之前，必須儲備充足的能量，以供擊球之用。所以下揮時，左手仍持續伸直，右手則應貼近身軀，並將手肘盡量彎向 90 度。此時，身軀的臀與腰仍然引領雙臂，繼續迴轉身軀（由右腿轉動臀部），直到接近擊球地點。這動作就是前面所說的「卡腰」。「卡腰」其實就是扭曲腰身以增加身軀的彈力（亦即儲存能量）。動作如圖 *Fig. 4-15*：

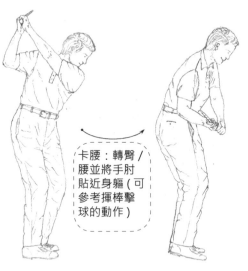

卡腰：轉臀 /
腰並將手肘
貼近身軀 (可
參考揮棒擊
球的動作)

Fig. 4-15

・其實任何揮桿、揮棒、投球……甚至於砍樹，這些動作都需要有「卡腰」的動作，目的在於集存能量，以期在擊球 （或 把球投出、砍倒樹木）時，能一口氣釋放出儲存的能量 。

為了讓讀者能充分瞭解其含意，特再補充下面兩張說明圖。

Fig. 4-16：「卡腰」的動作分解圖；*Fig.4-17*：這是棒球在揮棒時的動作，為大家所熟悉。揮棒時，雙臂是在水平面上橫揮，大

致不會有問題。但揮桿是向下揮掃，球桿會自然向下掉落，而球桿重量所產生的力矩又大，致使新手難以駕馭球桿，甚至經常發生球桿「砍地」的現象。當然，每個人因體質不同，致「卡腰」的動作不見得完全一樣。不過這並沒什麼大關係，只要抓住原則，細心揣摩就可以了。

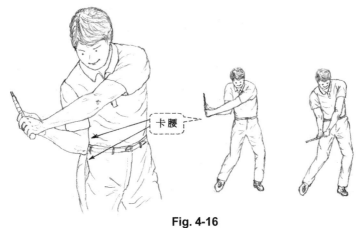

Fig. 4-16

（下圖是揮棒擊球的動作，扭腰並將手肘貼近身軀，此即本文所說的「卡腰」）

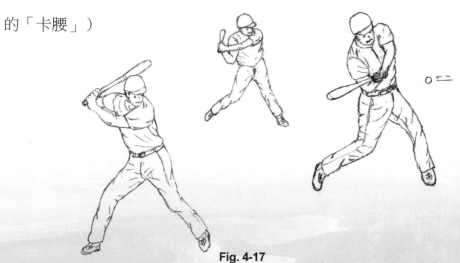

Fig. 4-17

擊球

- 在擊球點的擊球圖如下（*Fig. 4-18*）。經「卡腰」所儲備的能量，在此刻，一股腦兒的放出，供擊球之用。儲備的能量愈多，擊球的力道自然就愈大，球飛的也更遠。請注意，此圖右方的動作（釋出能量擊球），與 *Fig. 4-17* 揮棒圖中，右圖的動作，在本質上，其意義相同。

Fig. 4-18

- 別忘記教練說的話：在擊球前與剛擊出球時，眼睛都要直盯着球。頭不可隨着身軀、雙臂、球桿一起轉動（以維持擊球時的穩定性）。「盯住球」還含有一個很重要的功能：例如有人拿斧頭砍柴，或士兵在戰場持刀砍敵時，當眼睛注視着目標物時，由於心理作用，在擊入目標（如砍入木柴、敵兵）之前，都會自然而然突然抓緊握把。這就像武松眼見老虎跳出，驚握哨棒，一棒子就打中虎頭，力道十足，還把那隻白額虎給打死。若在自家後院隨意揮棒，沒有目標時，就無法握的那麼緊了。擊球時，這樣突然抓緊握把（因為盯着球）的現象，其功效正如 *Fig. 4-4* 所示，把右圖鬆綁的接頭，變成中圖牢固的結合。就力學原理而言，擊球時抓的愈緊，兩者之間的彈性係數愈高。依球速公式看來，球就會飛的就更遠。

- 在擊球前（即開始釋出儲存的能量時），臀部應已轉至如 *Fig. 4-8* 揮桿圖第 6 號 的擊球位置（此時臀部的中線約已超過目標線的 45 度）。請注意，這對一個新手而言，並非易事。因此，特將在此位置的圖片附之如下圖（*Fig. 4-19*：右視圖；*Fig.4-20*：左視圖）。請多加研究、仿習（除了注意臀部所轉的角度外，尚請注意右手肘的位置）。

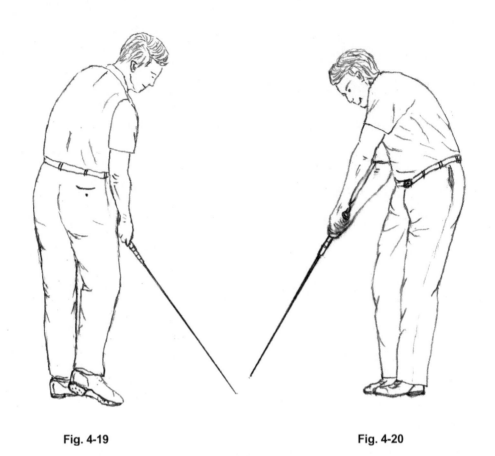

Fig. 4-19 Fig. 4-20

　　還有一項必須注意的事情，就是肩膀、雙臂、球桿所形成的「擊球結構」，詳如下圖所示（*Fig. 4-21*）。擊球時，必須做出如左圖的「強結構」形式。但問題在於：若想容易做出強結構，臀部需能轉到上述擊球位置（如 *Fig. 4-19* 、*Fig. 4-20* 及 *Fig. 4-8* 的 第 6 號 圖 所示），才易於達成。

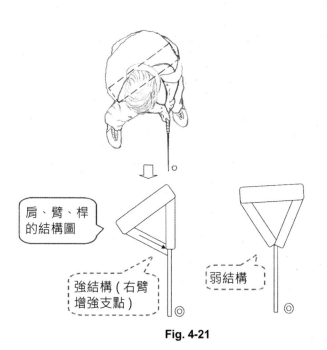

肩、臂、桿
的結構圖

強結構（右臂
增強支點）

弱結構

Fig. 4-21

- 最後，但是很重要，卻常被新手疏忽的重要動作：請注意前面 *Fig. 4-18*、*Fig. 4-21* 及後 *Fig.4-22* 各圖中，擊球時雙手握桿的型式。這和準備動作時的握桿方式，顯然大不相同。這個「擊球時的握桿」方式為：左手要伸直，而且左手腕應稍向目標弓起，即略成「)」形；右手腕則彎成一個不小的角度（視桿號及人的體格而異，大致 120 度上下）。這樣的握桿方式，一來是讓擊球時可以得到上述的強結構；二來可在擊球時，好讓左手與右手更容易施出力量去擊球上，亦即，可以產生更多的加速度。別忘記球速公式所表達的訊息：球速（代表球距）與擊球時的加速度成正比。至於為何容易施出較多的力量？讓我們到下一節有關擊球的加速度時再談。

擊球時的
加速度

從前面的球速公式，就可知道影響球速（或球距）的因素，除了「轉動慣量」、彈性係數外，就是擊球時，揮桿者所施入的加速度了。

揮桿者為了打的更遠，在擊球時，都使出渾身解數，繼續施力於擊球時的瞬間動作。但很不幸，目前市面上的高爾夫書籍或教學單位，幾乎沒有人談論到擊球時的加速度及其影響（欲知詳情，請見前面的原理部分）。

- 擊球時，揮桿者繼續施力於擊球的示意圖如下（*Fig. 4-22*）。做了這麼多的預備動作，就是為了這一刻，好讓身軀、手臂所造出的轉動慣量與加速度瞬間之內傳至球身上。

從：桿頭碰到球，到：球飛離桿頭的「撞擊＋加速度」期間

Fig. 4-22

- 當球桿頭碰到球時，沒人願意就此打住，人人都想用最大的力量繼續施力於球，讓球得到更多的加速度，好讓球飛的更遠。但是想歸想，實際上能不夠施出加速度給球呢？

 這就要看揮桿者能不能做出夠好的 Follow-through 動作了（簡言之，就是做出良好的「位移迴轉」了）。

 如能做好 Follow-through，他就有足夠的空間做出加速度；若身軀僵直，做不出良好的 Follow-through，就沒有產生加速度的餘地。

 故亦可說，Follow-through 做的好，才能產生加速度（即揮桿時的轉動慣量愈大，愈容易產生加速度）。

- 上一節曾說，擊球時的「左手要伸直，左手腕略彎成弓形」，可以產生更多的加速度。因為這樣，擊球時的力量，除了腰身的彈力加上雙臂的揮力之外，連手腕的「抽力」（見下面說明）都派上了用場，用這三個力量的總和去擊球，加速度自然大增（雙手及手腕的動作，可參閱下面 *Fig. 4-23* 及 *Fig. 4-27* 圖中之動作）。

 別小看這手腕「抽動」的力量，可擴增腰身及雙臂的力道（註：因桿頭速度大增）。這甚似揮動鞭子的人，揮鞭到盡頭時，用手腕「抽動」一下，此時鞭頭的破壞力最大（抽到人的話，立刻皮開肉綻）。

・上面特別說，手腕的「抽力」，其意思如後：我們前面說過，右側揮桿的人，神似用左手打網球的人「打反拍抽球」的動作。用反拍「抽球」，就要左臂、左肩及右腰（或右臀）的轉動力量，再加上扭動手腕的「抽力」，這樣抽球的力量才會「夠勁」。 打過網球的人都知道反拍抽球的動作。

反拍怎麼握拍「抽球」，大致上就是擊球時刻，左手應怎麼持桿擊球。無論如何，加速擊球時，左手都不能像準備動作的握桿方式（如 *Fig. 4-9*，右圖；網球若以此握法打反拍，實難「抽」出夠力道的球）。

後續動作

（Follow-through）

　　從開始擊球，經 Follow-through 直到完成 （如下圖 *Fig. 4-23*），這個動作，不是人的本能動作（ 投球是手臂及身軀向前下方彎曲，每人都會，屬人類的本能動作），所以是最困難，以及最大的障礙，新手通常都需花些時間反覆練習加上思考，才足以克服這個障礙。換句話說，持桿從頭頂下揮至擊球位置（*Fig.4-8* 中，1 至 6 號圖），不難；若想從擊球點，經擊球、Follow-through ，再到完成位置（*Fig.4-8* 中， 6 至 7 號），卻是難上加難。就是這個大約只有 60 度的轉身，造成揮桿最大的障礙。甚至讓許多新手戲稱高爾夫是 ： Lifetime Frustration（終生挫折）。

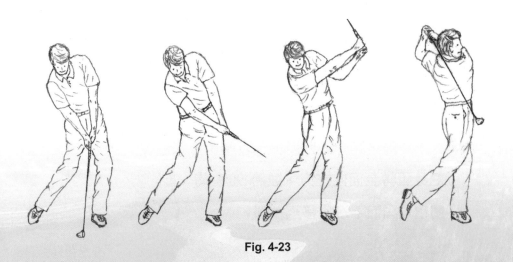

Fig. 4-23

- 請注意，Follow-through 的速度與威力（是否有勁道），與球速、球距成正比。所以從 Follow-through 是否有威力，就可大略知道球會不會飛的遠了。

- 還有一個有趣但不太引人注意的問題。從前面所說：汽車與坦克車撞牆的實例，我們已知道「質量」（直線進行的物體）或「轉動慣量」（轉動的物體）愈大的物體，儲存的能量就愈大，故撞擊時就會產生較大的力量。那麼我們如何知道揮桿時，是否產生充足的「轉動慣量」呢 ？ 照我們前面所說，軸心位移愈大，「轉動慣量」就愈大。因此， 最簡便的識別方法，就是察看揮桿結束時的姿勢（即：完成姿勢）。若完成姿勢顯示最偏離中心線，那就表示曾做出最大的位移迴轉。下圖（Fig. 4-24）就是人體偏離中心線最遠的姿勢，尤其注意臀部轉動的角度與位置（註：這是人體的極限，不可能超過；若超過這個界線，人會失去重心而摔倒）。這姿勢就是前面，以及眾多書本、教練常說的：

「……最後應將球桿揮至左方頭頂，**把身體轉至面向左方，並將 90% 的體重均勻而平滑的移至左腳。**」

Fig. 4-24

- 前圖 *Fig. 4- 23*（即 *Fig. 4-8* 的 6~7 號）是極快的連續動作（約只有 0.1 秒）。為了易於瞭解，特將臀部及肩膀的動作，分析如下圖（*Fig. 4- 25*：臀部；*Fig. 4- 26* ：肩膀）。在此特別強調一下：在這「加速」期間，腰身，尤其是臀部，應與手臂一致，快速扭轉（卻是很難辦到的動作），這樣才能將腰身扭力與手臂揮力一起傳遞至球上。這時若腰身突然轉慢或轉不動，則前功盡棄，變成只有手臂出力，擊球力道自然大減。

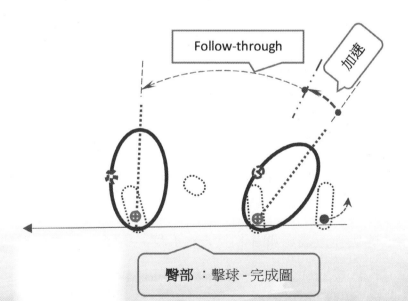

Fig. 4-25

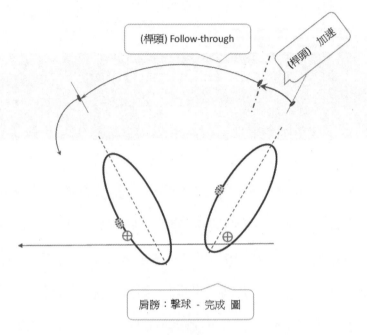

（桿頭）Follow-through

（桿頭）加速

肩膀：擊球 - 完成 圖

Fig. 4-26

- 請注意臀部的轉法（等於是整個身軀 [Torso] 的轉法）：是以左腳根，或是以左大腿上端與骨盤的接點為樞紐（圖中小圓圈有＋號者），並以右腿為主力，把臀部以及身軀（包括肩膀），快速而平滑的轉到面向左方，同時將 90% 體重移至左腳。不過，這只是說的比做的容易。做完這個動作，恐不會超過 0.1 秒，但很多新手可能要花很長的時間才能練好這個動作。就是這個 0.1 秒的動作，真不知難倒多少眾生！

- 從上面分析圖認識臀與肩膀的分解動作後，還要注意雙手腕的動作。請參閱下圖（*Fig. 4-27*）所示，在擊球加速之後及 Follow-through 時，雙手腕應該自然向左翻轉，這表示已做完加速、抽球的動作。說明如後：在擊球前，左手伸直，左手腕

略向左方目標弓起，右手腕彎曲，做為加強臂。當加速擊球之後，在 follow-through 時，左手腕應已反向彎曲，手背朝向地面（左手腕從右邊掃至左邊，做完「抽球」的動作）；右手伸直，橫跨左手，右手腕的背面朝天，並會略為向上弓起。

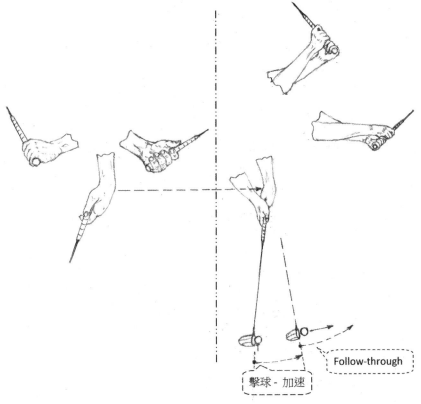

Follow-through

擊球 - 加速

Fig. 4-27

· 至此已將揮桿的關鍵動作，藉由圖片與文詞，將實際與原理融合起來，做出簡明的解說。希望新手能從勤練及揣摩中，體會其意，改進自己的揮桿技術，產生實質的助益。

人各有其體，找到適合自己的揮桿方式

　　前面講的都是完美而標準的揮桿模式，但並不是每個人都能做的如此完美。有很多人，因為先天體質或其他原因，無法讓臀部轉到面向左方的位置，亦即，難以做出前述全符標準的揮桿動作（簡稱「全揮桿」）。若以力學的術語來說：這位揮桿者難以做出適當的「位移迴轉」，致使揮桿的「轉動慣量」不足，因此揮桿的力道自然大為減少。其實，這並非世界末日，每個人的體質各有不同，有的可以改善，有些難以改變，我們必須依據自己的體質及特性，找到適合自己的揮桿方式，才是正途。

　　已過世的高爾夫天王巨星 Arnold Palmer，他的揮桿方式非常奇特，恐怕不符合許多教練、書本所教的揮桿方式，也不符合本書所解說的揮桿方式。可是他觸特的揮桿技巧（人稱之為 Knock-kneed Style），也能產生充分的「轉動慣量」，不但把球打的老遠，還贏了不知多少高爾夫大賽的冠軍。

　　若一位揮桿者的身體僵直，難以達成全揮桿的境界，卻又以「全揮桿」的標準動作來打球，（包括：將球桿運至頭頂再下揮的動作），將會造成下列現象：

1. 無法產生足夠的「轉動慣量（MOI）」，造成沒有威力的揮桿。

2. 擊球期間（球與桿頭，自相碰起，至分離的期間）難以產生充分的加速度（由於身軀難以轉動，Follow-through 與 MOI 雙雙不足）。

3. 由於「轉動慣量」不足，揮桿能量的損失（Energy Loss）較高，虛功（亦即，白費的功夫或能量）也愈多。

4. 因為真正用於擊球的「能量（Energy）」很少，於是，從頭頂開始，使出渾身解數下揮擊球的能量，最後都被身體所吸收，亦即悉數被身體所阻止，容易造成身體的傷害（尤其是背部的損傷）。

很多揮桿者，也許沒很多時間練球，也許身體較為僵直，致使揮桿的「轉動慣量」不足，力道不夠。但這並不表示他就不能享受高爾夫的樂趣。仍有其他變通方法，例如多用些腰力及雙肩的力量，也可以增加其「轉動慣量」，補回一些損失。從附錄＃10 的說明，就可知道，揮桿者只要能發揮出 7.5 磅的等值重量於「擊球」，至少在力學的理論上，就「有可能」打出 PGA 職業高手的球速（相當於球距），所以不必過於擔心。本書對那些難以做出全揮桿的高爾夫同好，不會置之不顧，特在後面提供一些實用的「半揮桿」資訊，供實際打球時的參考。不過，無論是正統方法或變通方法，都要靠自己多加研習、試驗，才能為己所用。

「半揮桿」的緣由

所謂「半揮桿」就是一位揮桿者，若無法全面做到前述的標準揮桿（包括：把球桿運至頭頂，然後下揮擊球；以及擊球時，能將身軀轉至左面、造出充足的轉動慣量與加速度），只用「半套」技術來打球，也就是說，運用一些簡化的揮桿方式來打球。在介紹這個經過簡化的「半揮揮」（請續閱後面兩節）之前，先略為說明其緣由如後。

一般人找教練學打高爾夫時，都是先教如何揮桿，也就是教你「全揮桿」的方法。「揮桿」畢竟不屬人類的本能動作，若要學符合標準的「全揮桿」動作，並非易事，必須投入大量心血與時間。對於一般業餘球員，這些都是很難辦到的事。

弟弟作者原來也從一開始就學「全揮桿」。在前 15 年，一直在 95 桿上下移動，若能打到 88 桿，就欣喜不已。後來因肩膀與背部曾受損傷，從此就非常注意揮桿的運動傷害；也因此而更為注意揮桿的物理原理。在此情況下，深切感覺全揮桿的快速轉動身軀，實為最難的部分，若稍有不慎，還容易讓背部或肩膀受到不小的傷害。

自從研究了揮桿的物理原理之後，發現如果做不到很好的轉身，只要做好卡腰，轉動肩膀，一般有經驗的人還是能夠打出 80% 全揮

桿的距離。如用一般職業球員的球距為準,打出八折的球距,將如下
表:

	飛行距離（碼）	80%	80% 加滾動距離
Driver	300	240	250
5 鐵（Iron）	210	168	180
9 鐵 (Iron)	150	120	130

　　從這「半套」打法的結果看來,球的距離仍然相當可觀,加上
準確度大為提高,其總效果仍然很好。作者使用此法,桿數還可下降
至 80 ~ 85 桿。後面兩節的建議,就是給使用半揮桿業餘球員的果嶺
攻克策略。

實例建議一：對無暇多練球者的打球策略（每週練球約 3 小時以下的人）

在目前忙碌的電訊時代，很多人愛打高爾夫，但又實在抽不出足夠時間練球。他們當然不可能依照上述標準，照章行事。我們也願為這些同好，提供一些實用建議。請將這些建議，做為進場打球時的 Guidelines（參考方針），並依自己狀況，做出適當的調整。

對那些會打一點高爾夫，但每週連 3 小時的練球時間都湊不太出來的人，其實也可很容易上手，仍然可以享受一面揮桿、一面欣賞球場風光之樂趣。當你目前約百桿左右，目標是打到 85~ 95 桿時，建議你練習兩種球路，做為上場打球的主角，一是「半揮桿」；一是推桿。

- 想用「半揮桿」技巧打球時，你只要從「卡腰」的動作開始就可以了。也就是說：

 (a) 上桿：只要將肩膀轉向右方，左手臂可舉至與肩膀水平，亦可視情況舉至肩膀以下的高度（別忘記是以左臂為主導），右手做出「卡腰」的動作（右手肘貼住腰身）。

 (b) 下桿（下揮球桿）：此時，只要肩膀能轉動、擊球就可以了，臀部能轉多少就轉多少，不必勉強。如實在轉不動，不轉動亦

無妨。但在用這個動作時，一定要注意，擊球時，不可用力過猛，以免脊椎及背部的肌肉受到扭傷（這就是為何要你左手臂舉的略高於水平面，沒要你高舉至頭頂）。只要記住，你只是做個週未休假的消遣而已，不是參加 PGA 大賽 。別跟自己身體過不去。

這種「半套」的揮桿方式，如果你的肩膀可以轉動的有力，一樣可以打的很遠。特別的是，它不必經常苦練，卻容易將球打在對的方向。

• 推桿：只用在 (a) 果嶺 上；(b) 接近果嶺 30 碼內

(a) 果嶺上的推桿：像鐘擺一樣「擺動」撞球，力量一定要均勻。為求打出適當而均勻的力量，自己可做個簡便的實驗，其方法如下圖 *Fig. 4-28* 所示 ：

用雙臂推桿，首先擺動幅度左右約各 5 吋（或各 10 公分），看球跑多遠。然後，根據離洞門的距離，換算出擺動的幅度與力道。默唸拍子的方法，亦可參閱後面 *Fig. 4-36* 的圖解。

默唸拍子： 1. 2.（上桿）；3. 4.（下桿）

6 ft./ 呎

5 吋/10 公分

Fig. 4-28

在果嶺上，推桿的體重分配以及球的位置 ，可如下圖，*Fig. 4-29*：

球在此處

左腳：
60%

右腳：**40%**

Fig. 4-29

(b – 1) 距離果嶺 30 碼之內，用 8 號鐵桿做推桿打。其打法的原則為：上下桿幅度和推桿一樣，離球洞多遠，就用推桿相對等的力量。此時，推桿的體重分配以及球的位置，可如下圖 *Fig. 4-30*：

Fig. 4-30

(b－2) 如果球是在果嶺旁，剪的很短的草地上，那可用推桿，可將草地上每一步當作果嶺上兩步來估算推桿距離。此時，體重分配以及球的位置，可如下圖 *Fig. 4- 31*：

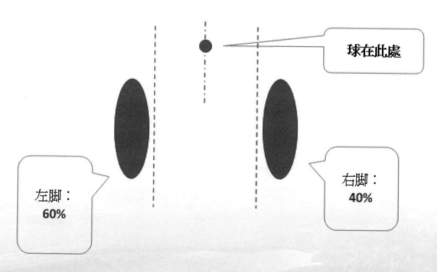

Fig. 4-31

實例建議二：為每週練球時間可超過3小時的人，提出的打球策略

1. 全揮桿：如年紀尚輕，身體狀況也很好，又有充分時間練球，自然應當練習「全揮桿」，做為打球方式。通常，「取法乎上、僅得其中」，如條件許可，實宜採用較高的標準為目標。當然，如有特殊原因，如年齡、背痛、身體僵直、難以轉腰等因素，不宜使用全揮桿時，就可用「半揮桿」方式來打球。

2. 半揮桿：可使用前述半揮桿方式打球。但至距離果嶺100碼內，可採用下列方式：

雙手位置可放在握把下2吋的地方，如圖 *Fig. 4-32*；

Fig. 4-32

在各碼距所使用的球桿如下圖 *Fig. 4-33*。當然，每個人的距離多少有些差異，可以去練習場實驗一下即可。

Fig. 4-33

3. 推桿：在果嶺及果嶺外的 30 碼內，使用：P、9、8 號球桿，
 使用的碼距範圍，如下圖 *Fig.4-34*。

Fig. 4-34

使用上述「半揮桿」及推桿方式時應注意事項

- 半揮桿：建議將 60% 的體重放在左腳，40% 的體重放在右腳。如果你的揮桿技術仍不算很好，建議你把球放在中線的右邊（較易打中球，減少「砍地」現象），如下圖 *Fig. 4-35* 所示：

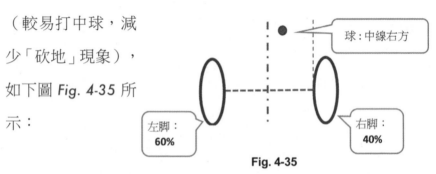

Fig. 4-35

- 上述推桿、半揮桿都可以用四拍的節奏， 1- 2 - ：上桿 ； 3-4 - ：下桿 ，詳如下圖 *Fig. 4-36* 所示之參考圖。注意維持肩-臂三角形，並應轉動肩膀。

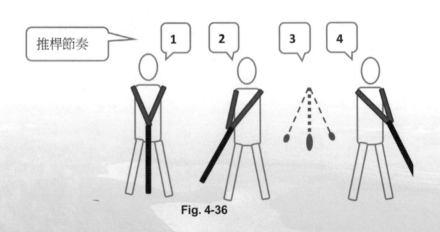

Fig. 4-36

新手對推桿的握法，
可考慮傳統式或反手式

- 前面圖解說明推桿時，要維持肩 - 臂的三角形。要如此做，最重要的一件事，就是兩手腕必須「鎖住」，不可隨意擺動。如下圖 *Fig. 4-37* 所示。如果任何手腕隨意擺動一下， 三角形就會變形。於是球就會受到不均衡的力量。尤其是右手在下的位置，只要使力稍微不穩（即使非常輕微），都會影響到球桿的桿頭（方向、速度）。這個右手有時就會突然不穩，給你搗個蛋，所以必須小心防範。

Fig. 4-37

- 問題在於這種傳統式的推桿握法，對腰身不太靈活的人，有其缺點。這個「肩-臂」三角形在擊球時，是向左方移動 。這時，

右手在下面，往往難以如意而順利的到達擊球點去擊球（因右手在左手之下，需要移動較長的距離）。於是，肩膀轉不太動的人，只有把右臂伸長一些，以便打到球。此時，鐵三角變形矣！右手為了伸長一點而用了過多的力，造成推球不穩而「凸槌」（disruption）的現象。

- 新手在握桿（推桿方式）尚未定型前，不妨試驗一下「反手握桿法」。這是左手在下，右手在上的握法，詳如下圖 *Fig. 4-38* 所示。其特點是：左手應完全伸直，左手腕「鎖住」，讓「左臂-左手腕-球桿」像一個「鐘擺」在 擺動。右手在左手之上，做為輔助左手之用。

當左手臂在回程擊球時，其實為彈回手臂的正常位置，屬於自然動作。又因右手位置較高，它的移動距離較短，故有較充足的裕度（Allowance）以及較大的誤差範圍，較能允許輕微失誤（Forgiving），較不易發生「凸槌」現象。新手不妨試一下，做個比較，看哪種握法比較適合自己。

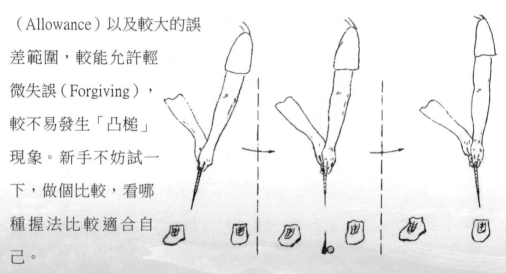

Fig. 4-38

· 如想做上述傳統握法與反手握法的測試時，可試用下列方法：
找一個球洞 ，其四周以略有斜度為宜。在大約 4 呎到 5 呎半
徑的圓周上，平均放置 8 個高爾夫球；若找不到球洞來測試，
可在一個略有斜度的練習場或類似草坪，中間放置一個圓罐代
替球洞，詳如下圖 *Fig. 4-39* 所示。球上可畫一個記號或線條，
以利觀察球的滾動情況。

使用傳統握法與反手握法，各打一圈。除了察看準確度之外，還
要察看是否順手，手感如何，球的滾動狀況等事項。若發現有明顯差
異，即可擇其優者而用之。若不是非常明顯，可於次日或數日後再試
一次。若試兩次之後，仍然感覺不出什麼差異，表示這兩種方式對你
而言都是一樣。這時，你自可隨意挑撰一種就可以了（果真如此，還
是選用大家常用的傳統式為宜）。

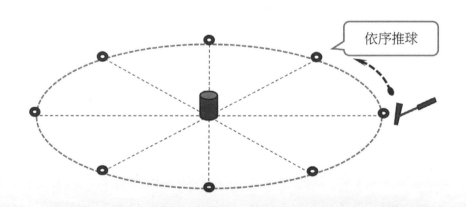

依序推球

Fig. 4-39

對高爾夫新手們
在觀念上的建言

　　揮桿技術上的原理及實用要領，至此已告結束。希望本書對那些熱心求進的新手，能提供足夠的訊息及幫助。最後，還要再對新手提出一些觀念上的意見。當然，很多意見都是見仁見智，特供新手參考之用，略述如下：

1. 飛行是老鷹的本能，只要長至羽毛豐滿，即可翱翔天空。但飛行不是人的本能，人若想要飛上天空，必須用腦筋，造出飛機才能飛上天空。因此，本能的動作，如：踢球、投球、拳擊……等，基本上，只要勤練就可以成功。英文有句格言：Practice makes perfect，就是這個意思。但是高爾夫的揮桿，並非人的本能動作，所以想要打的好，必須用些腦力去研究，才會打的好。在此情況，那句英文格言就得修改為：Only smart practice makes perfect，才能適用於高爾夫。尤其 二、三十歲以上的新手學習高爾夫，身體的肌肉及結構已經成熟定型，開始打球時，往往不能隨心所欲的揮桿，必須自己動腦思考，突破自己的盲點，或繞過自己的盲點，才能進步、打的好。

2. 若需用腦思考，最基本的方法就是知道其原理，再依其理而

行、循其道而動，才能收到事半功倍的效果。高爾夫的根本動作就是揮桿，若揮桿順暢無礙，就可輕鬆的打好高爾夫。因此，新手總要知道一些揮桿的基本原理，才會具有足夠的判斷力，找出自己的改進之道。

3. 市面上有很多揮桿的書刊，也有很多專家的建議。各種高見流行市面，有些指導看來很有道理，有些意見則很難懂，真是令人眼花撩亂。唯事實上，人各有其體。每個人在身體結構上，及動作上，都有各自的特色（試想一下高爾夫超級好手 Arnold Palmer）。例如：有人善用左手，有人善用右手；有人身體易於向左轉身，卻難以右轉。總之，別人的成功方法，並不見得完全適用於你身上。所以應多方收集資訊及意見，下些工夫研究哪一些適合自己？不宜人云亦云，盲目追隨，實應經過嘗試、實驗後，用自己的腦力思考，擇其優者而用之，才是正途。

4. 不必過於迷信大牌高手的指導。例如：雞兔同籠的小學算數問題，去找愛因斯坦解題，遠不如找個小學老師幫你解答來得有效。揮桿動作對超級高手如老虎伍茲，已是再簡單不過的本能動作。你向他請教，遠不如找個教學經驗豐富的好手。他打的當然不如老虎伍茲，但他對新手的缺點知之甚詳，甚至是自己的痛苦經驗，記憶猶新。他可以針對你的情況，給你一些中肯的意見，受益不盡。如果感到不足，再多找幾個有經驗的好手

或教練就可以了。應該把這些好手的建議，仔細推敲、練習，依靠自己的腦力，消化為己用，而不是指望一個大牌高手就能夠讓你平步青雲，一夕之間成為好手。總而言之，到最後都得靠自己，尤其要靠自己的腦力及判斷力。

5. 高爾夫是以桿數少來取勝；卻不是以打的遠來取勝。正像釣魚不是比魚餌線拋的遠者取勝，而是以誰釣的魚多誰贏。所以重要的是增強打球技巧，而不必為增加想像中幾碼遠的球距，花費過多的心力與金錢，四處尋購那些具有神效的球具。

6. 最後，也是最重要的建言：高爾夫是講究球技與禮貌並重的「君子之爭」，在於**自重及自我約束，達成和氣睦友的目的；**而不是只想：唯我獨揮、橫行無忌（何不去打拳擊？）所以新手們除了學習球技之外，更要注意球場的禮節與謙和敦厚的球風。高爾夫球的傳統球風就是：遵守規矩與禮節（Etiquette），注重禮貌、言行得體（Decorum）、保持運動家風度（Sportsmanship）。其實，這種精神在兩千多年前的中國古書中就曾提倡，只是未能認真實行而已。新手初上球場，自會見過許多不符君子之爭的言行舉止。這時就應像學習球技一樣，見劣習而拒之、擇優點而用之；而不應該：「既然你都這麼做，我也可以跟着做」。

二次大戰，擊潰德國鐵血雄師的聯軍統帥，又貴為美國總統的

艾森豪（Dwight Eisenhower），在高爾夫球場一向都是親切有禮、和藹可親，私毫沒有「威風揮桿、雄視球場」的樣子。這種謙和可親的態度，正如他形容高爾夫是：有益身心健康的運動，又可促進友誼、增加感情；……具有培養敦厚善意、互相瞭解的功能（……Healthful exercise，accompanied by good fellowship and companionship；……foster good will and understanding……）。不只是艾森豪，即使多次贏得高爾夫大冠軍的超級高手，如 Arnold Palmer、Jack Nicklaus 等 巨星，都是謙和有禮，言行得體。以這些人物的地位與成就，卻能展現如此謙和有禮的態度，更讓他們贏得無數人的歡迎與敬愛。他們的態度，的確是所有高爾夫愛好者的榜樣。

在本書結尾之處，特將這些運動精神，分別以英文及中文列之如下圖 *Fig. 4-40* 。請與球技一起銘記於心、一起學習勤練。

Fig. 4-40

國家圖書館出版品預行編目 (CIP) 資料

輕鬆揮桿，打好高爾夫 / 王鈞生、王化遠著 . -- 第一版 . --
臺北市：樂果文化出版：紅螞蟻圖書發行 , 2018.9

　　面 ；　公分 . -- (樂生活 ; 44)
ISBN 978-986-96789-0-2(平裝)

1. 高爾夫球

993.52　　　　　　　　　　　　　　　107012138

樂生活 44

輕鬆揮桿，打好高爾夫

作　　　　者 ／ 王鈞生、王化遠
總　編　輯 ／ 何南輝
行 銷 企 劃 ／ 黃文秀
封 面 設 計 ／ 引子設計
內 頁 設 計 ／ 沙海潛行

出　　　　版 ／ 樂果文化事業有限公司
讀者服務專線 ／ （02）2795-3656
劃 撥 帳 號 ／ 50118837 號 樂果文化事業有限公司
印　刷　廠 ／ 卡樂彩色製版印刷有限公司
總 經 銷 ／ 紅螞蟻圖書有限公司
地　　　　址 ／ 台北市內湖區舊宗路二段 121 巷 19 號 (紅螞蟻資訊大樓)
　　　　　　　電話：（02）2795-3656
　　　　　　　傳眞：（02）2795-4100

2018 年 9 月第一版 定價／ 300 元 ISBN 978-986-96789-0-2
※ 本書如有缺頁、破損、裝訂錯誤，請寄回本公司調換。